イジワルな吐息

十月のある日、私は秋の色が濃くなった公園に来ていた。

仕事も休みだし、天気もいいし、散歩するには絶好のタイミングだと思ったのだ。頬を撫でるひ

んやりした風が心地よくて嬉しい。

近くの出店で買ったソフトクリームをパクリと口に運び、その冷たさにキュッと目を閉じる。

(ん〜……寒い時に食べるアイスって何とも言えず美味しい)

体はぶるっと震えたけれど、口の中に広がる甘さに頬がとろけそうだ。とても贅沢な瞬間だな、

なんてのんびり考える。

近くでは数匹のトンボが飛び回っている。その風景にも、季節が感じられて地味に嬉しい。

(秋だなぁ……こういう休日の過ごし方は嫌いじゃないんだよね)

私は青空を見上げ、広がった鱗雲を眺めた。

以前ここに来たのは五年も前だ。その時付き合っていた彼とはすぐに別れてしまって……以来、

浮いた話はない。

私、笠井陽菜は今年で二十七歳になったアラサー女子。高校時代からアルバイトしていた喫茶店

『珈琲Ｐｏｔ』で今も店員として働き、一人暮らしをしている。小さな店なので正社員にはなれず、いまだアルバイトの身だけれど後悔はない。

就職活動をして、企業に勤めるという選択肢もあった。それでも私はこの店で働きたかったから、店員の仕事を続けている。お客様に美味しいコーヒーを提供することにやりがいを感じるし、店内に飾られたアンティークの調度品や雑貨の手入れをするのも好きだ。

マスターとは、いずれお店の雰囲気に合った雑貨屋を併設できたらいいね……なんて夢を語ることもある。喫茶店経営は楽なものじゃなく、実際は売り上げをきちんと維持するだけでも大変だと分かっているんだけど。

そんな私には、結婚願望も結構あって……素敵な出会いを求める日々だ。でも、結婚を意識するような彼氏はなかなかできないままこの年齢になってしまった。

積極的に動かないのが悪いのかもしれないけど……そこまでしたいほど好きだと思える人がいないのだから仕方ない。

先日も合コンに参加したものの、楽しく飲んで楽しく会話して、それで終了。友人達は男の子とメアドを交換していたようだけど、私は気持ちよく酔っぱらっただけだ。

メンバーの男の子から『アパートまで送る』と言われたのも断ってタクシーで帰った。送ってもらったら、部屋に上げてお茶を出さなければいけないし、と変な義務感を抱いてしまったせいだ。後日それを友達に言ったら、「陽菜は真面目すぎる」と笑われてしまった。でも、皆そんな気軽に男性に送ってもらっているの？　と逆に不思議だった。

（うーん……やっぱり私に合コンは向かないのか……）

こんな私でも、相手を好きだと思ったら積極的に動く。

だから、今は単に運命の出会いがないだけ……だと思う。

とはいえ、恋ってどういう感じだったかもよく思い出せない。手を繋いだり、キスしたり……経験がないわけじゃないのに、私の心と体はすっかり錆びてしまっている。

『陽菜は元気なのが取り柄だ。笑っていれば必ずいい人が現れる』

そう言って励ましてくれたのは、私を育て、高校まで進学させてくれた祖父だ。唯一の肉親で、私の性格や考え方に深く影響を及ぼしているのは、間違いなくこの人だろう。

小学一年生の時に交通事故で両親を亡くして以来、祖父が親代わりになってくれた。その数年前、祖父もパートナーである祖母を亡くしていた。当時の心痛は相当なものだったと思う。

（おじいちゃん、元気かなぁ）

祖父は現在、生まれ故郷の九州にある高齢者向け施設で暮らしている。

ここ数週間、祖父の携帯電話に連絡しても、挨拶（あいさつ）程度の会話だけですぐ切られてしまう。何か問題を抱えているんじゃないかと心配したけど、この間は、施設で出会った恋人の自慢話を嬉しそうにしてくれたから、そちらに夢中なのかもしれない。

その時の通話の内容を思い出す。

『陽菜はどうなんだい、彼氏はできたのか？』

「ううん、まだいない」

『陽菜はいい子なのにな……もっと積極的に自分をアピールしないと。私の彼女のように』

「うっ……」

のろけ話にとどまらず恋のアドバイスまでされてしまい、彼氏が欲しいという気持ちが膨らんだ。

それに私としては、今年八十歳を迎えた祖父のためにも、早く花嫁姿を見せたいと思っている。

（おじいちゃん、次は私が彼氏自慢する番だからね！）

決意を新たにしたところでソフトクリームに目をやると、それは溶けて傾き始めていた。

「あわわ！」

慌てて食べようとしたその時、後ろで子ども達の歓声が聞こえた。

（何だろう？）

思わず声のする方を振り向いた瞬間、誰かが私の体にぶつかった。

「うわっ」

ソフトクリームが鼻の先に当たり、そのまま床にボトリと落ちる。

「あ、ごめん」

「ああ～……」

あまりにそっけない謝罪の言葉が聞こえ、腹が立つ。

（ごめんじゃないよ、アイス落ちたよ！）

キッと目線を上げると、目の前の男性が私の鼻についたクリームをスッと指で拭った。彼の袖口

から上品なコロンの香りがフワッと流れてきて、鼻腔をくすぐる。

6

「っ……」

突然鼻に触れられたことに驚き、私は目を見開いた。

怒りはどこかに引っ込んでしまい、緊張しつつスーツ姿の男性を見つめる。ただ、逆光のせいで顔はよく分からない。

「本当にごめん、このハンカチ買ったばかりだから……使って」

低い声が降ってきて、グレーのハンカチが私の方へ差し出された。

その手は、男らしい骨格だけれど……白くてすごく滑らかだ。

（綺麗な手……）

思わず見とれていると、男性がもう片方の手で私の手をグイッと掴んだ。

「っ!?」

「時間ないんだ、受け取って」

「あ、あのっ」

慌てる私の手に、彼はハンカチを握らせる。柔らかくて温かな彼の手の感触に、動揺を隠せない。

「私、ハンカチは持ってますから……」

返そうとする私を見下ろし、その人は地面に落ちてしまったソフトクリームに目をやった。

「ソフトクリームを弁償した方がよかった？」

「い、いえ。そういうことじゃなくて……」

ハンカチを受け取るのは申し訳ないと言おうとしたところで、彼の胸元から電子音が響く。電話

がかかってきたようだ。

「あ、ごめん。もう行かないと」

彼は胸ポケットからスマホを取り出し、私と会話していた時よりワントーン低い声で電話に出る。

「すまない、会議には少し遅れそうだ……ああ、そっちは大丈夫だ」

男性は私の存在など忘れたように、そのまま別方向に向かって歩いていった。

「忙しそうな人だなあ……」

私は去っていく彼の後ろ姿を見ながら、結局返せなかったハンカチを手に呟いた。

相手は長身で、二十代半ばのサラリーマンといった雰囲気。でも、緊張していて顔はあまり見られなかったからよく分からない。

あんなにせわしない生き方をしていたら、今日の秋らしい風景もきっと目に入らないんだろうな……なんて余計なことを思う。

（まぁ、人それぞれの生き方があるから……いいんだけどね）

私はハンカチで手を拭い、落ちてしまったソフトクリームについては、お店の人に謝って片付けてもらった。

少ししか食べられなかったから若干の未練はあったものの、もう一度買おうとまでは思えず、次はホットコーヒーを頼んでそれをすすった。

（それにしてもあの人の手、素敵だったな……）

偶然ぶつかったサラリーマンらしき男性の手が美しかったということが、この日一番の収穫

8

だった。

というのも、私は小さい頃から結構な手フェチなのだ。男性に対しては、顔よりも先に手に注目してしまうくらい。まず、男らしく骨ばっている手が一番いい。肌が滑らかだとさらに魅力的。指が長くて、爪もオーバル型だったら最高だ。

（彼はすごく理想的な手をしていたから、ラッキーな出来事だったかも……なんてね）

私はコーヒーを飲み終えると、ハンカチをポケットにしまい、そのままアパートへ戻った。

公園での一件から数日後。その日は朝から天気が悪かった。

アンニュイな気持ちになりつつ、ベッドから下りて出勤の準備を始める。

顔を洗ってリビングに戻ると、飼い猫のモカがしきりに自分の体を舐めているのが目に入った。

湿度で毛がしっとりしているのが気になるのだろうか。

「モカ、毎日毛づくろい大変だね」

「ミァー」

私の言葉に一応反応はしてくれるけど、毛づくろいに必死だ。その様子に思わずクスッとなる。

「今日はなるべく早く帰るね」

モカを軽く撫でてから手早く朝食を作り、食べ終えた後に身支度を整えた。

最後にスマホの充電を確かめて、イヤホンを差し込む。

（あ、そういえばこの前ダウンロードした、雨の日に聞くオムニバスアルバムを聴こう）

9　イジワルな吐息

晴れた日に聴いてもいまいちムードが出ないと思って、寝かせておいたのだ。イヤホンを耳にはめ、お店へ向かった。

曲を聴きながら雨粒が水たまりに撥ねるのを見ていると、その光景が美しい一枚の写真のように見えてきて楽しい。

雨に対して「あーあ、服が濡れちゃう」なんて思うより、こうして少しでも楽しい気持ちになれるよう工夫した方が得かな、なんて思っている。

こうして、今日も無事アルバイト先に到着。

「マスター、おはようございまーす」

厨房にいるマスターに声をかける。彼はいつも通りマイペースに料理の下ごしらえをしていた。

マスターは祖父の古い友達でもあり、私のことも娘のように扱ってくれる。私も、マスターとこのお店の両方をとても愛しているのだ。

「ひーちゃん、おはよう。雨の中ご苦労さん。今日はお客さん少ないかもしれないなぁ」

「そうですねえ……こんな日に来てくれるお客さんは、きっと相当なコーヒー好きですね！」

「あはは。それ以外に、ひーちゃんの顔を見たくて来る客もいると思うよ」

マスターは明るく笑い、仕込み途中のシチューをかき混ぜた。

「そんな人……いたらいいんですけどね」

私は小さく呟き、着替えをするためスタッフルームに入る。

10

朝聴きながら来た曲を頭の中でリピートしながらエプロンを着けた。鏡に映る自分を見て軽く気合を入れる。

「よしっ、今日も頑張るぞ！」

店内へ戻り、カップを揃えたり磨いたりして、いつも通り仕事をこなしていった。お客様はまだ来ておらず、店内には静かにジャズが流れている。

この日も、平和に過ぎていくように思えた——のだけど……

午後、ちょっと困ったことが判明した。

「えええっ!?」

お昼からシフトに入っている、学生アルバイトの箕輪ちゃん。彼女から聞いた話のせいで、私は思わず声を上げてしまった。

何組かいたお客さんが厨房にいる私達に注目したので、慌てて「失礼しました」と声をかける。

箕輪ちゃんは、両手をくっつけて拝むような仕草をして言った。

「ご、ごめんなさい。あの人あんまりしつこくて……」

「だからって、私のことを彼氏募集中だって伝えちゃうなんて……」

「諦めてもらうにはもう、ターゲットを変えてもらうしかないと思ったんですよ」

「ひど！」

「だからごめんなさいって今、謝ってるじゃないですかぁ〜」

「もう……」

箕輪ちゃんの言い分に呆れつつ、私は一ヶ月前の出来事を思い出していた。

彼女が言う「あの人」とは、元々この店の常連客だった男性のこと。何度か通ううちに箕輪ちゃんを気に入ったみたいで、二度ほどデートしたのだけど、結局彼女は彼を振った。それが一ヶ月前のこと。しかし彼は諦めてくれず、プチストーカー化してしまったというわけだ。

箕輪ちゃんから相談を受けていた私は、彼女の代わりにバシッとお断りしてあげた。それ以来、彼が店に来ることはなかったが、電話やメールが何度もあったらしい。それで、つい私の名前を出してしまったと……

「でもまさか、箕輪ちゃんに振られたからすぐ私、ってこともないでしょ？」

「笠井さんには彼氏がいないって言ったら、結構乗り気でしたよ？」

「嘘でしょ……！」

確かに、彼氏が欲しいとは思うけれど、だからといって、誰でもいいわけじゃないのに。

（まあ、私は別にモテるタイプじゃないし、相手も簡単に迫ってくるとは限らないよね）

気持ちを切り替え、ドアを見る。

秋雨は強まる一方だ。路地の奥まったところに建つこの店は、雨の日は極端に客足が鈍る。そのおかげで、厨房で仕込みをしながらの雑談がしやすくなるのだけど。

おしゃべり相手の箕輪ちゃんが時計を見上げて、目を大きくした。

「あ、もう二時だ！」

12

「うん、箕輪ちゃんは上がりだね。お疲れ様」

彼女は、土日と平日の昼だけの短時間シフト。一方の私はというと、週一回の休み以外、毎日開店から閉店まで勤務するというフルシフトだ。

「笠井さん、じゃあそういうことで。よろしくです！」

「何がそういうことで、よ……」

「ふふ、ではお先でーす！」

彼女はマスターにも挨拶をしてから、意気揚々と帰っていく。そう——すでにちゃっかり新しい彼氏を作っている彼女は、これから一緒に食事するのだとのろけていた。

「箕輪ちゃん、幸せそうだったなぁ」

レジ裏にある丸椅子に腰かけると、自然に小さなため息が出た。

今の状況が不幸せだなんて全く思っていないけれど、充実した箕輪ちゃんの顔を見ていると、やっぱり彼氏がいた方がいいなって思う。

（恋……どこかに転がってないかなぁ……）

そんなことをぼんやり考えていたら、カランとドアの開く音がした。私は慌てて立ち上がり姿勢を正す。

「いらっしゃいませ！」

入ってきたのは、最近常連になってくれたお客様。彼は私を見て軽く会釈すると、今日も奥のソファ席に座った。そこが彼の定位置のようになっているのだ。

13　イジワルな吐息

（こんな雨の日も来てくれるなんて……近くにお勤めの人なのかな？）

おしぼりと水を準備しつつ、チラチラと彼を盗み見る。

仕立てのいいスーツ、趣味のいいネクタイに高そうな時計。さらには整った顔立ちで、眼鏡をか

けている。普段なら、店内にいる女性客の視線が一気に集まっていただろう。

「いらっしゃいませ」

テーブルにそっとグラスを置くと、彼は濡れた肩をハンカチで軽く拭きながら私を見た。そして

静かに口を開く。

「いつものお願いします」

「あ、はい。マンデリンですね」

注文を終えると、彼はハンカチをテーブルに置き、カバンから単行本を取り出して開いた。タイ

トルは英語で書かれていて、よく分からない。

（……何の仕事をしてる人なんだろう？）

若い男性がこの店の常連になるというのは珍しく、つい観察してしまう。

「マスター、マンデリンお願いします」

「はいよ。ひーちゃんの思い人が来たね」

厨房に戻って注文を告げたら、マスターが意味ありげに私の方を見てニヤリと笑う。

「べ、別に思い人ってわけじゃ……」

「またまた。彼女に立候補したらどうだい？」

14

「ちょ……マスター！」

（からかわれちゃった……）

手フェチの私だけど、異性に関してそれ以外の理想や条件は特にない。強いて言うなら、動物好きで子どもやお年寄りに優しい人がいいな、というくらいだ。

そこまでわがままな条件とは思わないんだけど……何故か彼氏はできない。

（何が問題なんだろ？）

ふと悩んでしまった私の前に、湯気の立つコーヒーが置かれた。

「はい、マンデリン。おまけでクッキーつけといたよ」

ニッと笑みを見せたことで、マスター自慢の口髭が揺れる。

「はい。ありがとうございます」

（クッキー作りは私も少し手伝ったんだけど、喜んでくれるかな？）

淹れたてのマンデリンを運ぶと、彼はクッキーに目をやった。

「コーヒーしか頼んでないはずだけど」

「あ、マスターからのサービスです。よろしければお召し上がりください」

「そう……どうも」

無愛想にそれだけ言い、彼はマンデリンの入ったカップを持ち上げた。その手に、つい目が釘付けになる。ゴツゴツしながらも、しなやかで長い指を持つ彼の手は、すごく魅力的。

（やっぱり素敵な手）

15　イジワルな吐息

ほうっとため息をつくと、コーヒーを口にしかけた彼が動きを止めた。

「……何か?」

「はっ……い、いえ! 失礼しました!!」

慌ててお辞儀をして、その場からギクシャクと立ち去る。

(へ、変な人だと思われたかな)

冷や汗が出た。だけど、今日もあの素敵な手を見ることができて幸せだ。

彼の手は、色白で美しいのに骨っぽくて男らしくて、爪の形も思わずネイルしたくなるような

オーバル型。あの手を一日好きにしていいと言われたら、朝から晩まで握っていたいくらい。

彼が恋人なら、デートで手を繋ぐだけでものすごく幸せになれるだろう。

そこまで考えてハッとする。

(もしかして……彼氏ができないのは、この手フェチのせい?)

私は無意識のうちに男性を手だけでえり好みしていたのかもしれない。

読書中の彼をチラリと見る。単行本を持つ手は、本当に理想的で……あの手を握れたら、と考え

るだけでドキドキしてしまう。

しかも彼はモデルみたいに背が高く、魅惑的な低音ボイスの持ち主。少し無愛想だけどイケメン

だし……女性にモテないわけがない。

(もう彼女がいるという可能性の方が高いよね)

勝手に考えを巡らせていると、彼がスマホを手に立ち上がった。どうやら呼び出しがかかったよ

16

うだ。本を片付けつつ話していて、通話を終えてからレジに近付いてきた。

「ごちそう様」

私は差し出された千円札を受け取り、レジを打つ。

「マンデリンは六百八十円ですので、お釣りは……」

ふと、彼の大きな手が視界に入り、思わず動きが止まる。

「……何ですか?」

「あ、いえ! お釣り、三百二十円になります」

急いで小銭を渡すと、私の指がわずかに彼の手に触れた。とたんに、体に変な感覚が走る。

「ふぁっ!」

私は声を上げてお金から手を離してしまい、小銭は音を立てて床に散らばっていった。

(い、色々妄想したせいで、過剰反応してしまった!)

「す、すみません! すぐ別のお釣りを用意いたしますね」

慌ててレジの小銭をもう一度出そうとした手を、男性は素早く止める。驚いて顔を上げると、眼鏡の奥にある瞳が光ったような気がした。

「釣りはいらない、時間がない。というか……君、この前公園にいた人だよね」

「え?」

男性は私の顔を確認するようにジッと見つめている。

「ソフトクリーム、申し訳ないことをした」

「あ……あの時の!」

(数日前に公園でぶつかった人だったなんて!)

「あ、あの……ハンカチ、洗って家に置いてあるんですけど……」

「いいよ、あれは君にあげるって言ったでしょ」

口元にかすかな笑みを浮かべながら、彼は店を出ていった。

(お客様だったとは、気が付かなかった。でも、あの日はほとんど顔を見られなかったし……)

私はドアを見つめ、渡し損ねた釣り銭をギュッと握りしめる。少し会話しただけなのに、手の中にはぐっしょり汗をかいていた。

閉店の片付けまで手伝ってから、アパートに戻った。お店でまかないを食べてきたから、あとはお風呂に入って寝るだけだ。

「ミャー」

玄関を開けると同時に、モカが絡み付いてきた。フワフワの毛がくるぶしに触れてくすぐったい。

「ただいま、モカ。ご飯食べた?」

「ミャー」

私の顔を見上げ、不満げな声を上げるモカ。ドライフードだけでは足りないみたいだ。

「仕方ないなぁ。猫缶は特別な時しかあげたくないんだけど」

(今日はちょっと奮発してあげちゃおっかな)

18

マグロの猫缶を開けて皿に中身を載せ、モカの前に置く。すると、待ってましたとばかりにフガフガ言いながらかぶり付いた。

「はは、美味しい？」

私は皿に顔を埋めているモカを横目に、冷蔵庫からスパークリングワインを取り出す。お酒は弱い方なんだけど、これは甘いジュースのようだから好きで時々飲んでいる。

お気に入りのグラスに注ぎ、一気に飲み干した。口の中で炭酸がシュワシュワと弾け、冷たさが喉を通っていく。

「ぷはぁ」

ワインを飲んだおかげで気持ちが一気に解放される。私は心の中でモヤッと感じていたものを思い切り大きな声で吐き出した。

「一人でソフトクリーム食べてたのを見られたーーー！」

馬鹿にされたわけではないのだけど、何となく、あの男性に公園で一人でいたところを見られたのを恥ずかしいと思ってしまった。

（いや、別に見られたっていいじゃない……何で格好つける必要があるの）

考えても仕方のないことで頭の中がいっぱいになってしまう。

（もしかして私、あのお客さんのことを「いいな」って思ってたのかな）

自分の反応や気持ちを振り返ってみると……どうも、そういう部分が否定できない。マスターにからかわれて、変に意識してしまっただけかもしれないけど。

19　イジワルな吐息

（別にそれ以上ではないし……ね）

ドサリとソファに座り、もう一杯、ワインを注いで飲む。いつもより気持ちよくアルコールが体

に回っていく感じがした。

ほどよく酔いが訪れた頃、突然スマホに着信があった。相手の名前は表示されていない。

「誰だろ……？」

知らない人からの電話は取らないようにしているので、鳴り続けるスマホをそのまま放置した。

すると、しばらくして画面に「メッセージ録音中」と表示された。どうやら相手は何か伝言を残し

たようだ。

（誰か知り合いが番号を変えたとかかな）

気は進まないながらも緊急の用事だったらいけないと思い、再生のボタンを押す。聞こえたのは

若い男性の声だった。

『もしもし、箕輪さんから番号を聞いてかけました。お返事待っ――』

「う、うっわ！」

最後まで聞く前に、私はスマホを絨毯（じゅうたん）の上に落とした。電話をかけてきたのは、あのプチストー

カー男だったのだ。

（ちょっ……箕輪ちゃんってば、何で私の番号まで教えちゃうのよ！）

さすがに頭にきて、次に会ったらガツンと彼女に怒ってやろうと心に決めた。でも、その前にこ

の男性への対応をどうしようかと悩む。

20

（恋人がいないことを知られている以上、すでに相手がいます、っていう言い訳はできないし……）

結構きつく言っても諦めないタイプみたいだから、どうしたものか。

「うう……頭が痛くなってきた……」

急に疲れを感じた私はワインに蓋をし、シャワーを浴びた後、大人しくベッドに潜り込んだ。

次の日も、その次の日も、男は電話をかけてきて留守電にメッセージを残した。箕輪ちゃんにはガッツリ文句を言ったけど、のほほーんとしていて、あまり反省の色はない。

「電話だけなんだったら、ブロックすればいいじゃないですか」

「あ……それもそうだね」

気持ち悪さと恐怖が勝っていたせいで、そんな簡単なことさえ思い付かなかった。その場ですぐに男の番号を着信拒否にする。

（これでよし。どうせお店まで来る勇気なんてないだろうから……もう放っておこう）

スマホをポケットにしまい、一件落着。

ところが……その日の仕事帰り、コンビニの袋を下げてアパートに向かっていたら、暗がりの中で誰かが私の前に立ちはだかった。

「えっ？」

驚いて立ち止まると、相手は低い声で何かを呟いている。

21　イジワルな吐息

「……で……だよ」

「あの……」

「何で……無視すんだよ……」

少しずつ相手の顔が見えてきて——小さく悲鳴を上げた。目の前にいたのは、何度もしつこく電話してきたあの男だったからだ。

「なっ……何でここまで……」

「あんたが帰るところを尾行した」

「……嘘でしょ」

ジリジリとこちらへ迫る気配を感じ、私も後ずさる。

（この人……普通じゃない。話し合うなんて無理だ）

冷や汗が出て、心臓がバクバクと激しく脈打っている。コンビニの袋を持つ手にも力が入った。

「くそっ……俺を馬鹿にしやがって！」

「きゃあ！」

いきなり男がこちらへ突進してきて、焦った私はとっさに袋を投げる。でもそれは外れてしまい、道路にドサリと落ちる音がした。

（も、もう駄目だ……）

頭を抱えて、身構える。

だけど、衝撃は何もやってこない。代わりに、すぐ傍にもう一人、別の誰かの気配を感じた。

22

淡いコロンの香りが鼻腔をくすぐる。

(この香り……どこかで……)

「な、何だよ、お前は!」

「この女性の恋人」

「……え?」

恐る恐る目を開けると——お店の常連客である男性が私の前に立ち、相手の拳を受け止めていた。凛とした表情で相手を見据える姿は、あの美しい手で。

「あ……」

眼鏡はしていないけれど、さすがに今回は彼だと分かった。

さながら映画のヒーローみたいだ。

「嘘つくな! 彼女に恋人はいないって聞いたぞ」

「今日付き合うことになったから知らなくても仕方ないか」

しらっと嘘を言い切った男性は振り返り、私の肩にその大きな手をかけて自分の方へ引き寄せた。特に、手が私に触れているから……!

それが演技だと分かっていても、自分の体が急激に彼と密着することに動揺してしまう。

(ど、どういうこと……これって恋人のふりをしろってこと?)

私は男性に肩を抱かれたまま、必死に笑顔を作った。

「そ、そうなんです。私、この人と付き合うことになったので、もう連絡しないでください」

23　イジワルな吐息

「嘘だろ、俺は騙されねぇぞ」

「うっ……」

「さっき警察を呼んだから、そろそろ来る頃だな……ちょうどいいからもう少し話をしようか」

バレてしまうかも、と私は焦ったけれど、隣の彼には全くそんな様子がない。

「ちっ……くそっ……」

とたんに男の表情に焦りの色が浮かび、ぶつぶつと私に対する文句を言いながら暗闇に消えていった。これくらいの脅しで逃げるとは……肝っ玉は相当小さい男だったようだ。でも……

「……た……助かった……ありがとうございます」

やっぱり怖かった。力が抜けてその場にへなへなとくずおれそうになる私の腕を、男性がとっさに掴む。

「何ですぐに警察に連絡しないんだよ。俺が来なかったらどうするつもりだったの?」

「あ、何とか戦おうと思って……」

「馬鹿なの、君」

真顔で言われ、一瞬言葉に詰まる。こんな失礼なこと、ダイレクトに言われたことはない。

「ば……馬鹿って、何? あなたこそ、何なんですか」

「君を迎えに来た」

「へ?」

今度は意味不明なことを言い出した。いったい何が目的なんだろう。私の中で警戒心がバリバリ

24

と強くなる。

「む、迎えにって……意味が分からないんですけど」

その時、小さく車のエンジン音が聞こえた。見ると、男性の後ろに黒塗りの立派な車が停まっている。スーツをビシッと着込んだ長髪の男性が運転席から出てきて、こちらに向かって軽く会釈した。

「あの、あなた……何者ですか?」

常連客の男性はニコリと微笑み、軽く頭を下げた。

「自己紹介が遅くなって失礼。俺は、二階堂葵」

名刺を差し出され、街灯の下で目をこらして見てみると、そこには『株式会社FORTUNE代表取締役社長』とあった。

(若いのに……社長?)

何の仕事をしているのかまでは分からないけれど、まさか社長だったとは驚きを隠せない。そんな人がいったい、私に何の用があるというのか。

まだ警戒心は解いていないものの、名刺をもらったからには自己紹介しないわけにいかない。

「わ……私は、笠井陽菜といいます」

「知ってる」

即答され、面倒なやりとりはもう必要ないと言わんばかりの勢いで向こうが話し出す。

「君のおじい様の件で話があってね。まずは俺の家に来てもらえるかな」

25　　イジワルな吐息

「おじい様って……祖父が何か？」

一瞬ひやりとし、祖父に何かあったのではと怖くなった。

男性は淡々とした様子で私の手を引いた。

「心配するようなことじゃない。というか、どちらかというと君は喜ぶんじゃないかな」

「え？　どういう……あ、あの」

二階堂さんに腕を取られたまま数メートル歩くと、私はそのまま後部座席に押し込まれた。

「あの、私、アパートに帰らないと。猫に餌を……」

続いて乗り込んできた二階堂さんが怪訝な顔で私を見る。

「猫？　……部屋のものなら後で全部屋敷に持ってこさせるから心配ない」

「え、全部？　屋敷？　い、意味が……」

私の驚いている顔がおかしいのか、彼はククッと喉を鳴らした。

「陽菜さん、君は今夜から俺の家で暮らすんだ」

「えっ……ええ!?」

驚く私を乗せ、車は走り出してしまった。

やがて、私達は立派な門構えの一軒家に到着した。運転手を務めていた長髪の男性は速度を落とし、玄関前までゆっくり進んでいく。

これが二階堂さんの家なのか。かなり広い敷地だ。

26

男性は車を停めて運転席を降りると、後部座席まで来てドアを開けてくれた。

「すみません、ありがとうございます」

車を降りた私は、驚きで思わず「わぁ……」と声を漏らした。

目の前にそびえ立つのは、近代的でおしゃれな家だった。ドアが開かれると、さらにすごい光景が広がり、足を踏み入れるのがためらわれた。

迎え、エントランスの真正面には階段が伸びており、映画の世界のようだ。見たこともないような立派なシャンデリアが私を出

「深瀬。俺は先に部屋に行ってるから、彼女が少し落ち着いたら連れてきてくれ」

「かしこまりました」

二階堂さんは私を一瞥してから二階へ上がっていった。

「リビングで少しお休みいただきましたら、葵様のお部屋へ案内いたしますので」

長髪の男性が私に会釈した。彼も整った顔立ちだが、二階堂さんとは違い中性的な美しさだ。

「……あ、ええと」

「深瀬と申します。葵様の秘書をしております」

「そ、そうなんですか」

私は深瀬さんに案内されたリビングで休ませてもらった。

でも、五分も経たないうちに深瀬さんが迎えに来て、私を二階堂さんの部屋へ案内すると言った。

（まだ全然落ち着いてないんだけどな……）

内心そう思ったのが読み取られたのか、深瀬さんが申し訳なさそうな顔をした。

27　イジワルな吐息

「すみません、葵様はややせっかちなもので」

「そ、そうなんですか。いえ、大丈夫です」

私はソファから立ち上がり、深瀬さんの後ろをついていった。

廊下には絨毯が敷きつめられており、足音は吸収されて全く音がしない。掃除も行き届いていて、どこにもホコリや汚れは見当たらなかった。

（……まるでホテルみたい）

やがて、長い廊下を半分ほど歩いた辺りで深瀬さんは足を止めた。

「中で葵様が待っておられます」

深瀬さんがドアを軽くノックすると、「開いてるよ。どうぞ」と声がした。

カチャリとドアを開け、深瀬さんは私が部屋に入るのを待っている。私はドキドキしながら、檻に入れられる小動物のように恐る恐る足を踏み入れた。

「失礼します」

中は余分なもののないスッキリとした空間で、重厚感のある木製の家具でまとめられていた。どれもすごく高そうだ。それだけでも彼が相当なお金持ちだと分かる。

二階堂さんは窓際にあるソファの前に立ち、そこに座るよう手で合図した。

「どうぞ」

「あ、はい」

慌ててソファに腰かけると、彼は無表情のまま私に尋ねてきた。

28

「コーヒーと紅茶、どっちがいい?」

「あ……コーヒーで」

「了解。深瀬、頼む」

この声が聞こえていたのか、深瀬さんはドアの向こうで「はい」とだけ答えた。これから用意してくれるらしい。

「さてと……まず君をここに連れてきた事情について話さなくちゃならないな」

二階堂さんもソファに座り、私を見据えながら指を組む。

「そ、そうでしたね。祖父に何かあったんですか?」

流されるように連れてこられて、つい忘れてしまっていたけれど、祖父のことで話があると言われていたんだった。

私の祖父は今、生まれ故郷の九州にある、高齢者向け施設にいるはず。一緒に暮らそうと何度も言っているけど、仲間の大勢いる施設の方がいいと言って譲らない。結構充実した老後ライフを送っているみたいなのだ。

その祖父と二階堂さんに……いったい何の関係が?

「俺の祖母と君のおじいさんが、つい三日前に結婚した」

「え……ええっ!?」

「結婚なんて聞いてないし! おじいちゃん、嘘でしょう!?」

私の驚きぶりを見て、二階堂さんはクスッと笑う。

「何も知らされてなかったのか。まあ、俺も入籍した日に祖母から聞かされて、まだ驚いてる最中だよ」

「……」

それから二階堂さんが事の経緯を詳しく説明してくれた。

二人は施設で知り合い、意気投合。「老後を二人で生きていきたい」と、二階堂さんのおばあ様から三日前にプロポーズした。そのまま即入籍し、今、パリに約二ヶ月に及ぶ新婚旅行中だという。家族に言うと色々面倒なことになるだろうから、全てが落ち着いたら私達に打ち明けるつもりでいたらしい。

「お付き合いしている女性がいるっていうのは聞いてましたけど……け、結婚するとは聞いてなかったです」

（そりゃ、おじいちゃんはおばあちゃんを亡くして以来、ずっと独り身だったから、再婚は全く問題ないんだけど）

私に何も言ってくれなかったのは、少なからずショックだ。

「何せ急な結婚だしね。信じられないなら電話でもして確かめればいい」

「い、いえ……疑ってるわけではない、ですけど」

二階堂さんはフッと息を吐き、背もたれに身を預け、私に一枚の写真を見せてくれた。

「今朝、祖母からこれがメールで送られてきた。陽菜さんが来たら連絡をくれってね」

そこに写っていたのは間違いなく祖父だった。お年は召しているけど可愛らしい感じのおばあさ

30

んと、肩を寄せ合って笑っている。

二人の幸せそうな写真を見せられたら、さすがに納得せざるを得ない。

「祖父の再婚については分かりました……でも」

「二人が結婚したからって、何で君がここに住むことになるのか？」

「は、はい。それです」

（そこ、そこが一番謎……）

「祖母のたっての願いだったから、かな」

「おばあ様の……？」

「どういう意図で君をここに住まわせたいと思ったのか、俺にも全く分からない。ただ、必ず君を呼び寄せるように言われたんだ。あの人が喜ぶことなら……できるだけ叶えてやりたい」

神妙な表情をする二階堂さんの様子から、彼がおばあ様をとても慕っているのが伝わってくる。

（無愛想だとばかり思っていたけど、案外優しい人なのかも）

緊張していた心が少し、ホッと和んだ。

「理由はそれだけ。変かな？」

真面目な顔でそう尋ねてくる二階堂さんを見て、私は首を振った。

「いいえ……むしろ素敵だと思います。さっきまでは事情がよく分からなくて、戸惑っていただけです」

私の返答に、彼は目を少し見開いた。

「私も祖父が大好きで……祖父が願うことなら、可能な限り叶えてあげたいって思ってますし」

結婚は先を越されてしまったけど、祖父にウエディングドレス姿を見せたいと思っている。

「ただ、おばあ様と私は面識がないのにどうして……とは思います」

「俺もそれは分からないんだ。まあ、それくらい君のおじいさんを愛してるってことじゃないかな。いかにも祖母が考えそうなことだよ」

相手の孫娘を放っておけないとか。

「……」

二階堂さんだって、この展開には相当戸惑ったはず。赤の他人と急に同居しろというのだから。

（でも、おばあ様のためにそれを受け入れたんだね……）

思いがけない状況ではあるけれど――目の前に座るクールな男性と過ごすのが嫌じゃないと思っている自分がいた。

「あ、はい」

「じゃあ、君の部屋に案内するから、ついてきて」

ぺこりと頭を下げると、二階堂さんはおもむろにソファから立ち上がった。

「居候になりますけど……よろしくお願いします、二階堂さん」

二階堂さんはドアのところまで行くと足を止め、「それから」と言って振り向いた。

「俺を苗字で呼ぶのやめてくれる？　仕事から解放されてない気分になる」

「でも、じゃあ、何て呼べば……」

「葵でいい」

32

「わ、分かりました……葵、さん」

ドアを開けると、ちょうど深瀬さんがコーヒーを持ってきてくれたところだった。マンデリンか

な……うちの店と同じくらいいい香りがする。

「ああ、とりあえずそこに全部置いといてくれ」

「かしこまりました」

深瀬さんは部屋の真ん中にあるテーブルにトレイごと置き、一礼してから静かに立ち去った。

「君の部屋は二階だ。荷物と猫は明日の朝には届くようにするから」

「は、はい」

（モカ、知らない人が苦手だから、驚くだろうな……ごめんね）

明日再会したら思いっきり可愛がってあげよう。

用意してもらった部屋は、私にはもったいないくらい綺麗だった。今まで六畳二間のアパートで

暮らしていたから、その広さにもびっくりする。

「荷物が届くまでに必要なものは、ベッドの上に一式用意してあるから使って」

「あ……はい、ありがとうございます」

「ちなみに俺の寝室は隣だから、間違わないでね」

そう言って意地悪な笑みを見せた葵さんの言葉に、ドキリとする。

「ま、間違いませんよ」

33　イジワルな吐息

「そう?」

目を細めると、葵さんは突然壁に手をついて私を見下ろした。彼は私をすっぽり覆ってしまえる

くらい背が高い。驚いて声も出せずにいる私を見ながら、低い声で言った。

「これから、よろしく……陽菜さん」

「あ……はい。よ、よろしく……お願い、します」

「……」

「……」

妙な沈黙が訪れたかと思うと、葵さんはおかしさを堪えられないようにプッと噴き出した。

「思ってませんよ!!」

「キスされるとでも思った?」

「いえ、な、何も」

「何か期待した?」

「え、な、何ですか?」

ムキになって否定する私を見て、彼はまたプッと噴き出す。

「面白い同居人ができたな」

「お、おも……」

「バスルームはこの階の奥にある。適当に使って」

私はまだ動揺しているというのに、葵さんはスッと真面目な顔に戻り、ドアノブに手をかけた。

34

「じゃ、おやすみ。ここには妹も一緒に住んでるから、明日改めて紹介するよ」

私の頭をポンと叩くと、ここには妹も一緒に住んでるから、明日改めて紹介するよ、葵さんはそのまま部屋を出ていった。

「こ……子ども扱い……」

『何か期待した?』

葵さんのからかうような笑みを思い出して、ドキリとする。涼しげな目元にスッと通った鼻筋。

唇は女性以上に艶っぽい。間違いなくイケメンの部類に入る人だ。

だからというわけでもないけど、さっき壁ドンされた時、動揺したのは否定できない。

(でも、自分から意味深な行動しておいて笑うなんて……卑怯者!)

私は気持ちを入れ替えるために大きく息を吐き、用意されていたパジャマや洗顔セットなどを手

に取った。

(それにしても、ドラマみたいな展開だな……)

その時、スマホの着信音が鳴り、飛び上がりそうなほど驚いた。

「び、びっくりした……こんな時間に、誰だろ?」

ポケットに入っていたそれを取り出すと、今パリにいるという祖父の名前が表示されていた。

「お、おじいちゃん!」

急いで通話ボタンを押す。大好きな祖父の声が耳に飛び込んできた。

『もしもし、陽菜か?』

「おじいちゃん! もう、最近ゆっくり話せなくて気にしてたんだよ?」

35　イジワルな吐息

『いやぁ、連絡が遅くなってすまない。ここ数日、かなり忙しくしててな』

『結婚するならどうして言ってくれなかったの！』

「あ、もう知ってたの」

「知ってるよ！ ていうか、お相手のお孫さんにも会って、今その人の屋敷にいるんだよ」

『なるほど……美智子さんはやることが早くて驚くね』

祖父の声がいつも通りのんびりしているから、私の気持ちも次第に落ち着いてくる。

お相手の名前は「美智子さん」といい、祖父と同い年。私のことは、珈琲Potに何度か立ち寄ってくれたことで知ってるらしい。

「珈琲Potを知ってるの」

『ああ。去年、彼女が仕事を引退して九州へ移ってくる少し前に、店に時々行っていたらしいんだ。

当時、引っ越しや業務の引き継ぎがあってかなり忙しくしていた中で、唯一心が落ち着く憩いの時間だったと言っていたよ』

「そっか……私、その時美智子さんを接客したのかな」

『丁寧な接客と笑顔が印象的ないい子だったって、とても気に入ってたみたいなんだ』

自分の接客をそんなふうに感じてくれている人がいたというのは、素直に嬉しい。

『珈琲Potと聞いて、私もピンときてね。それは私の孫かもしれないって話をしたら、本当にそうだと分かって彼女は大喜びだよ。ぜひ自分の孫と会わせたい、ってことになったんだ』

「そうだったの」

36

『彼女の孫……葵くんって言ったね』

「あ、うん」

『写真を見せてもらったが、いい男じゃないか。このまま結婚までうまくいけばいいな、陽菜』

——ん？　それだとまるで、葵さんがすでに彼氏になったみたいじゃないか。

「え、ちょっと待って、何それ？」

『私も美智子さんも、ひ孫の顔を見るまでは元気でいるつもりだからな。まあ、頑張りなさい』

陽気に笑う声が聞こえ、そのまま祖父は電話を切ってしまった。

「おじいちゃん、意味不明だよ……」

スマホを手に、しばし立ち尽くす。

美智子さんが私を気に入ってくれたのは嬉しいけれど、だからといって葵さんも私を気に入るとは限らないのに。

（あの感じだと、もしかして私と葵さんを近付けるためにこの家に呼んだ……のかな？）

ベッドにポフンと身を投げると、思ったよりスプリングが利いていて体が弾んだ。落ちそうになったスマホを慌てて押さえ、大きくため息をつく。

（おじいちゃん……ひ孫、とか言ってたな）

もしかして、葵さんと私が結婚するところまで想定しちゃっているんだろうか。

「結婚……」

頭だけベッドから上げ、左右に強く振る。

37　イジワルな吐息

（いやいや、葵さんの態度からして、私をそういう対象として見てる様子は全くなかった）

期待しているのは美智子さんと祖父だけだ。だいたい、葵さんにだって選ぶ権利があるし、私

だってまだ葵さんが好きっていうわけじゃない。……魅力的な人だとは思うけど。

思考はグルグル回って終わりがなく、ベッドの上でグダグダ考えているうちに瞼がどんどん重く

なっていく。今日は色々ありすぎて、頭の中はほぼ停止状態だ。

（もう……シャワーは……明日でいいや……）

そのまま私は、着替えもせずに眠ってしまった。

次の日。

目を覚ますと六時という時間だった。豪華な部屋に寝ていることに驚いて——すぐに昨夜のこと

を思い出す。

（あ……私、今日からここで暮らすんだっけ）

のそりと起き上がると、まだ昨日の洋服のままなのに気付いた。汗の匂いがして恥ずかしくなり、

シャワーを借りるためにベッドを下りる。

階段から最も遠い突き当たりに、お手洗いとバスルームがある。私の部屋からそこへ行くまでに

は、葵さんの寝室ともう一部屋を通り過ぎる形だ。

先にお手洗いを済ませ、バスルームに誰もいないのを確認してからそっと足を踏み入れる。浴室

は普通の家の数倍はありそうな広さだし、脱衣所も広い。湯船で足を伸ばしてうたた寝できてしま

38

いそう。

「うわ……入るのに気後れしちゃうなぁ」

簡単にシャワーだけ浴び、そそくさと体を拭いて、用意してもらった服に着替える。サイズは

ピッタリだった。どうやって調べたんだろう……あえて気にしないようにしよう。

ついでと思い、のんきに歯を磨いていると、ドアをノックする音が聞こえた。

「あ、はい！」

「まだかかる？」

声の主は葵さんだ。私は慌てて口をすすぎ、すぐにドアを開けた。

「ご、ごめんなさい」

明らかに不機嫌そうな顔をした葵さんを見上げる。

「……」

「あの……ずっとここで？」

寝起きの彼は、頭がボサボサでパジャマも少ししわれっとしている。ビシッとスーツを着込んだ姿

しか見たことのない私は、何というか……ちょっと可愛いと思ってしまった。

「君さ……朝に風呂入るタイプなの？」

「い、いえ。昨日疲れすぎて、そのまま寝てしまったので」

「ふーん……まあいいけど」

言いながら葵さんは髪を軽くかき上げる。光に当たると、藍色に輝いて見えてとても綺麗だ。

39　イジワルな吐息

次に、葵さんはしゃがんで何かを拾い上げた。見ると……それはなんと、私のブラ。

「これ、君の?」

「やだっ!」

彼の手からそれを奪い取り、洋服の中に紛れさせる。裸を見られたのと同じくらい恥ずかしくて、頭から湯気が出そう。そんな私を見て、葵さんはプッと噴き出した。

「なっ、何で笑うんですか!」

「サイズ合ってないんじゃないの、それ。すき間ができるでしょ」

私の胸付近に視線を落とし、また彼は噴き出す。今度こそ頭に血がのぼった私は、腕を交差して胸を隠しながら叫んでしまった。

「それってセクハラですよ、変態!」

「自分で勝手に落としておいて……こういうのは不可抗力って言うんだよ」

「だ、だからって……サ、サイズのことまで……実際に私の胸を見たわけじゃないくせに!」

「見てもいいの?」

「うっ……あ、いえ……」

勢いとはいえ自分の言葉に自分で恥ずかしくなる。

「兄様、朝早くからどうしたの?」

突如、葵さんの後ろから、目が大きくて可愛らしい顔をした女性が現れた。

「え……」

40

彼女は艶のある栗色の髪をしていて、瞳は薄いブルー。洋風の顔立ちだ。その可憐さに、思わず怒りを忘れて見とれてしまった。

「花音、この人が話をしていた笠井陽菜さん。そして陽菜さん、これは俺の妹だよ。花音っていって、二十一歳の大学生」

「これって言い方はひどいわよ、兄様」

プゥと頬を膨らませて怒ってみせる仕草もまた可愛らしい。彼女は私の方に視線を戻してニコリと微笑んだ。

「おばあちゃんの再婚相手のお孫さんでしょ？　初めまして、花音です」

「あ……昨日からこの家でお世話になることになりました、笠井陽菜といいます」

「よろしくね、陽菜さん」

「あ。花音さんも、ここを使いたかったんじゃ……」

私がバスルームを占有してしまったことを反省していると、葵さんが私の前を通り過ぎ、歯ブラシを手に取った。

「あいつは一階のバスルームを使うから」

「そ、そうなんですか」

大きな家だとお風呂が二つもあるのかと驚く。

41　　イジワルな吐息

「兄とはいえ、ここで俺と鉢合わせするのが嫌なんだろ」

鏡の前で乱れた髪を整えながら、葵さんは淡々と話す。彼と並んで立っているという光景が、何とも不思議に思えた。

（昨日まで名前も知らない人だったのに、今はパジャマ姿を見ている……）

「……どっちのバスルーム使うべきか悩んでる？」

葵さんは顔をこちらへ向けた。

「あ……」

（そうか、私がここを使ってたら葵さんが入りにくいよね）

ブラを見られたことを考えたら、これから先、裸を見られてしまう可能性もないとは言えない。

それはかなり困る、なんて考えていたら、葵さんが短く言った。

「心配しなくていい、君の裸を見たいとは思わないから」

「なっ！」

断言されると、それはそれで傷付くものがある。確かに胸は大きい方じゃないけど、寄せて上げれば、Cカップくらいにはなるはず！

「それに、一階のバスルームは花音専用みたいになってるし。君はここを使った方がいいと思うよ」

（この感じだと、私の裸を見ても驚いたりしなさそう……）

そこまで言うと葵さんは歯を磨き始め、それっきり会話は途切れた。

42

私は脱いだ服をギュッと抱いてバスルームを出た。

朝のドタバタから数十分後、今度は朝食のメニューに驚いていた。高級ホテルの朝食みたいな豪華さなのだ。

（贅沢すぎて、ちょっとカロリーが高すぎるような……）

たまになら美食もいいけど、毎日これだと多分健康に悪い。それが分かっているかのように、花音さんはサラダ以外に手をつけていない。葵さんに至っては、フォークすら手に取らず、ヨーグルトジュースだけを飲んでいる。

「……」

来て早々食事に文句をつけるわけにもいかず、とりあえず私は用意された朝食を食べた。スクランブルエッグを口に運んでいると、花音さんが自分の食器を片付けながら言った。

「陽菜さん、うちの朝食はどう？」

「あ、ええ……すごく豪華で驚きました」

「これ、ホテルのシェフが作ったものを冷凍してるの。だからうちの朝ご飯は、レンジでチンするだけ。サラダも冷蔵庫に小分けしてあるのよ」

無邪気にそう言う花音さんの表情を見る限り、二人にとってはこういう朝食が当たり前で、できたてを食べるという習慣はないみたいだ。

「あまり手をつけていらっしゃらないですけど……」

「んー……そうね、さすがに何年も同じメニューの繰り返しだと飽きちゃったっていうか。全部食べると太っちゃうし」

それでもご両親が「きちんと朝食を食べるように」とうるさいから、仕方なく形だけこんなふうに並べているのだそうだ。二人のご両親は仕事で忙しく、一年のほとんどを海外で過ごしているらしい。

「……こんなに豪華でなくていいなら、朝食、私が作りましょうか？」

思わずそう尋ねると、二人は驚いた顔をして同時に私を見た。

「作るって……何を？」

葵さんが妙な質問をしてくる。

「だから、朝食です。ご飯とお味噌汁と、あと少しおかずを付けるくらいですけど」

「……」

「あ、和食が嫌なら、洋食にします」

「ううん、和食がいい！　ね、兄様もそっちの方が好きでしょ？」

嬉しそうに花音さんがはしゃぐのを見て、葵さんは空になったグラスを置いて頷く。

「やった！　ねえ、できたら夕飯もお願いしたいのだけど、いい？」

「あ……ええ、そんなに豪華なものはできないですけど」

期待に満ちた花音さんの瞳を見ていると断れず、私は自分が作れるレシピのレパートリーを思い浮かべる。

44

「嬉しい、ありがとう！　じゃあ、明日からシェフのお料理はいらないって深瀬に言ってくるわね」

椅子にかけてあったスカーフをフワリと首に巻き、花音さんはダイニングルームを出ていった。

すぐに、深瀬さんを呼ぶ彼女の無邪気な声が聞こえる。

「いいんですか、私が食事担当しちゃって」

恐る恐る葵さんの様子を窺う。彼はテーブルの上を見つめながらフッと笑った。

「家に他人を入れるのが嫌で、この生活を続けてきたんだが……まさかこういう形で食事を作ってくれる人が現れるとは思わなかった」

その言葉を聞き、私は『他人』として扱われていない感じがして、ホッとした。

朝食後はコーヒーを飲むのが日課らしい。葵さんは壁際の棚まで歩き、ストックされていた数種類の豆の袋のうち、一つを取り出した。

「コーヒーはご自分で淹れてらっしゃるんですか？」

「うん、豆の香りが好きだから」

そう言いながら、葵さんはミルで豆を挽き始める。今日はキリマンジャロを選んだらしい。うちの店でいつもマンデリンしか注文しないのは何か意味があるんだろうか。

（それにしても、すごいカップのコレクション）

同じ棚に並ぶコーヒーカップも圧巻だ。ものすごい種類があり、どれもすごく美しいデザイン。

この家なら、少し改築するだけでカフェが開けてしまいそう。

45　イジワルな吐息

「カップは私が出しますね。葵さんはどのカップを使ってるんですか?」

「タンタイトの青いやつ」

「あ、私もこのシリーズ好きなんです。上品ですよね」

美しいブルーの花が描かれた高級カップ。タンタイトというのは、洋食器の海外ブランド。私も好きで、自分用に少しずつ買い揃えている。

一番上の段にあるそれを取ろうと背伸びしてみたけど、高すぎてなかなか届かない。

(壊したらいけないし……う、あと少しなのに)

ぎりぎりまで手を伸ばしたところで、フッと背後に人の立つ気配がした。

「え?」

「無理すると足つるよ?」

私の頭の横から葵さんの手が伸びて、いとも簡単にカップを手にした。

「あ……すみません」

彼のつけているコロンのいい香りが鼻腔をくすぐった。同時に、彼の体温もほんのり伝わってきて、その距離の近さに鼓動が速くなる。

「カップは俺が出すから、君はあれをよろしく」

葵さんはミルを指さした。

「わ……分かりました」

私は動揺を悟られたくなくて彼から離れる。ドキドキが治まらないまま葵さんの姿を改めて見る

46

と、心臓に矢が刺さるような感覚に陥った。

（あ……あれ……この人、こんなに格好よかったっけ？）

朝から見ていたはずなのに……と、目を瞬く。

ネクタイをきちんと締めたワイシャツ姿の葵さんは、均整の取れた美しい立ち姿をしている。

以前から素敵な人だとは思っていたけれど、それはあくまでも芸能人に憧れるファンみたいな気

持ちというか……。でも、この苦しいくらいのドキドキ感は何だろう？

変に葵さんを意識しすぎてしまい、落ち着くために椅子に座って呼吸を整える。

「何？」

テーブルにカップとソーサーを並べながら、葵さんが私の方をチラリと見る。

「あ、いえ！ その……コ、コーヒーカップ……随分たくさん集められたんですね」

うわずる声をごまかしながら食器の並ぶ棚に目をやると、葵さんもそれを見つめて優しげな表情

を浮かべた。

「ああ……これ、祖母が若い頃からコレクションしてたものなんだ」

「そうなんですか」

（おばあ様の美智子さんは、葵さんにとって大切な人なんだね……）

ちょっとだけ美智子さんが羨ましくなった。

しばらくして、コーヒー豆のいい香りがダイニングに漂った。

47　イジワルな吐息

飲むのもいいけど、この香りに包まれているのが何とも幸せだ。

「新鮮な豆が手に入ると、その香りだけで一日幸せな気分になれますよね」

ドリッパーから漂う香りに鼻をフンフンさせていたら、葵さんがクスッと笑った。

（変なことを言ったかな？）

顔を上げると、彼は珍しいものを見るような目で私を見つめていた。

「香りだけで一日幸せだなんて、随分安上がりな人だな」

「い、一日はオーバーだったかもしれないですけど、そんな気分になりますよねってことですよ」

「ふーん……そんなもんかな」

葵さんは気のない感じで呟き、淹れたてのコーヒーをすすった。

私はゆっくりコーヒーを楽しみたかったのだけど、葵さんは時間がないみたいで、コーヒーを半分以上残したまま慌ただしくジャケットを着込んだ。

「行ってくる」

「あ、はい……行ってらっしゃい」

目を鋭く光らせ、社長の顔になった葵さんはリビングを出ていった。

（葵さん……結局、何も食べないで行っちゃった。お仕事集中できるのかな？）

カップの中のコーヒーを見つめながら、ちょっと心配になってしまう。

でも、葵さんはきっと余計なお世話って言うだろうな。

48

荷物が午前中に届くということを聞いていたから、私はマスターに電話して事情を話し、今日だけ出勤の時刻を遅らせて欲しいとお願いした。すると何故かマスターのテンションが上がる。

『ひーちゃん、とうとう同棲するのかい?』

「ち、違いますよ……これは複雑な事情で?」

『いやいや、めでたいね。とにかく今日は休んでいいから、ね?』

マスターは何か勘違いしているみたいで、何度も説明したのだけど、「休んでいい」の一点張りだったのでそれに甘えることにした。

「すみません。ありがとうございます」

(明日もう一度、ちゃんと説明しなくちゃね……)

スマホをポケットに入れ、ホッと息を吐く。

その後、キッチンで朝食の片付けをしていたところに、深瀬さんが音もなく現れた。

「あれ? 深瀬さん……葵さんと一緒ではなかったんですか?」

蛇口を締めて水を止め、何か言いたげな深瀬さんを見た。

「ええ。午前中は陽菜さんの荷物を部屋まで運ぶよう指示されてますので」

「そ、そうなんですか。ありがとうございます」

私はペコリと頭を下げてから、気になっていたことを口にした。

「あの、私の飼っている猫のことなんですけど」

「はい。存じ上げていますが、どうされました?」

「あの子もこの家で飼っていいんでしょうか？　トイレとか、一応しつけはちゃんとしてあるんで

すが……」

　葵さんは荷物と一緒に届けさせると言っていたけど、動物との共同生活が嫌だということはない

だろうかと、心配だったのだ。

　深瀬さんは顔をほころばせ、こくりと頷いた。

「もちろんです。葵様からも、この屋敷で放し飼いにしていいと伝えるように言われています」

「本当ですか？」

「ええ、なので心配いりませんよ」

「よかった……」

　とりあえず心配事がクリアになり、私はホッと胸を撫で下ろす。

「それより……」

　深瀬さんは、ふと洗い終わった食器へ目をやった。

「片付けは後で家政婦が全部やりますから、陽菜さんは部屋でくつろいでください」

　やはりお金持ちというのは、家事を家政婦さんに任せるものなんだと感心する。でも……

「いえ、私ができることは可能な範囲でやらせてください」

　いきなり居候になった上に何でも人任せというのは性分に合わない。料理だけじゃなく、掃除

や洗濯だって頼まれればやるつもりだ。

　深瀬さんは申し訳なさそうに微笑み、軽く頭を下げた。

50

「ありがたいです……陽菜さんがいらしてくれて本当によかった」

「い、いえ、とんでもないです」

家政婦代わりが来たことに喜んでいるのかな。でも、すでにそういう人はいるわけだから、違う意味だよね。

「今朝の葵様はいつになく穏やかな表情をしてらっしゃいました。陽菜さんがいらしたおかげですよ」

「穏やかな表情?」

特にそれほど柔らかい顔をしていたとは思わなかったけれど、いつもの彼はもっときつい表情なんだろうか。

「あ、すみません……馴れ馴れしく話してしまいまして」

「いえ……」

「では、荷物が届きましたらまた参りますので」

深瀬さんは軽く頭を下げ、静かにキッチンから出ていった。

誰もいなくなったキッチンでふと考えてしまう。

(葵さんって彼女はいないのかな? 彼を穏やかな表情にしてくれるような……)

見た目はいいし、社長でお金持ちだし……女性に不自由はしないタイプに見える。もしかして、性格にとんでもない難があるから彼女ができないとか……? いや、女遊びが激しくて、特定の恋人は作らないというケースも考えられる。

51　イジワルな吐息

——なんて失礼なことも思ってしまったけど、私がとやかく言うべきものでもない。とりあえず、追い出されるような空気は誰からも感じないからよしとしよう。

そして十時頃に荷物が届いて、ようやくモカと対面できた。

「モカー！　ごめんね、怖かったでしょ」

籠の中に入れられたモカは恨めしそうな瞳で私をジッと見つめている。知らない家だからか、すぐには出ようとしない。

「怖くないから」

抱き上げて絨毯の上にそっと下ろすと、モカは広い部屋に目を丸くして様子を窺っている。

「あはは、驚くよね。私も昨日はすごく驚いたもん」

モカのフワフワの毛を撫でていたら、背後で深瀬さんの声がした。

「陽菜さん、荷物は全て運び終わりました」

「えっ？」

モカに気を取られている間に、段ボールがいくつも積み上げられていた。あまりの早さに驚くやら申し訳ないやら……深瀬さんと数名のお手伝いの方に感謝だ。

「お忙しい中、本当にありがとうございました」

「いえ、他にも男手が必要な時は気軽に声をかけてください」

やるべきことをやったという表情の深瀬さんは、時計を確認すると忙しそうに部屋を出ていく。

52

葵さんのところへ向かうのかな。

（深瀬さんって、私と同年代に見えるけど……私なんかよりずっとしっかりしてるなぁ……）

深瀬さんの乗った車が走り出すのを二階から見下ろしながら、もう一度彼に向かってお礼のお辞儀をした。

その日の夜──約束通り夕飯を作るためにシンクに立つ私。

今晩のメニューは、炊き込みご飯とほうれん草のおひたし、焼き魚、そして野菜のお味噌汁だ。

毎日プロの料理を食べている葵さんと花音さんの口に合うか自信はないけれど……

一人の家のキッチンで調理するというのは、本当に戸惑う。今までちっとも使われていなかった場所らしく、ピカピカで使用感がなさすぎなのも緊張を高める要因だ。

（うーん……とりあえず野菜を洗うか）

野菜を水洗いしていると、葵さんが帰宅した。意外と早いんだな。

「ただいま」

「お帰りなさい」

ネクタイをグッと引いて緩める仕草が妙にセクシーで、ドキッとさせられる。

「……マジで夕飯作ってるの？」

葵さんは、私の手元を覗き込んだ。耳に彼の息がかかり、あまりの近さに私はビクッと体をこわばらせる。

「どうしたの」

「い、いえ。別に……」

「へえ……料理ってこんなに色んな材料使うのか」

私の反応は無視して、葵さんは真剣な様子で具材に見入っている。

お母さんが料理をしている姿とか、見たことがないんだろうか。

「美味しくできるかどうか分からないですけど、頑張って作りますね」

「うん、よろしく」

泥のついたじゃがいもを洗っていたら、葵さんが私の背中にくっついて腕を回してきた。

「えっ!?」

何事かと驚いて息を呑むが、彼は黙って私のブラウスの袖をクルクルとまくり上げていくだけ。

「こうしておかないと、びしょ濡れになるんじゃないの?」

「あ、ありがとう……ございます」

まるで背後から抱きしめられるような姿勢。そう考えてしまい、ますます私の鼓動は乱れ出す。

コロンの香りもして、体が熱くなる。

(やだ、私、何でこんなに意識しちゃってるの)

(と、とにかく料理に集中しよう!)

冷静になろうとすればするほど動作がギクシャクしてしまう。

「も、もう大丈夫ですから」

54

まな板に野菜を移そうとしたとたん、洗っておいたグラスに手が当たってしまった。アッと思う

暇もなく、それはガシャンとシンクに落ちて粉々になる。

「いたっ……」

破片が飛んだのか、中指が軽く切れて血が滲んだ。その直後、葵さんは素早く私の手をとり、た

めらうことなく指を自分の口へ入れた。生温かくてざらりとした舌の感触に体が粟立つのが分

かった。

「あ、葵さんっ！」

「……」

彼は何も答えない。

（やだ……どうしたらいいの）

頬を熱くして葵さんを見ていると、彼は上目遣いに私を見上げ、ニヤリと笑った。

「なん……」

「これくらいで感じるなんて……君も案外、女なんだ」

「!!」

昨日の夜に、壁ドンされた挙句からかわれたのを思い出した。今回もまた……

「ば、馬鹿にしないで！」

振り払おうとした手をさらにガッチリ掴まれ、そのまま顔を近付けられた。

「見てて面白いくらい顔に出すぎだよ。俺のことが気になるんなら素直になれば？」

55　イジワルな吐息

今にも唇が触れてしまいそうな距離にある葵さんの顔。だが彼はキスしそうなギリギリ手前のところで動きを止めている。

（やっぱり、またからかわれてる……！）

腹が立つやら悲しいやらで、私は力いっぱい彼の腕を振りほどいた。

「キッチンから出てってください！ あとは全部私がやりますから‼」

私が本気で怒っているのが伝わったのか、葵さんは笑みを消して肩をすくめた。

「分かった……でも、危ないからこれだけは片付けるよ」

彼はシンクに散らばったグラスの破片を集めて処分すると、何も言わずにキッチンを立ち去った。

（何なの、あれ……ひどい‼）

昨日と今朝は、祖母思いの人だといい印象を抱いたばかりなのに。同じ人物だということに戸惑いを覚えてしまう。

「とりあえず、絆創膏を貼っておかなきゃ……」

モヤモヤした気持ちを抱えつつ、リビングまで歩いていく。

葵さんの姿はない。多分、自室にいるのだろう。

テレビ台の上にプラスチックの透明な救急箱があった。そこに絆創膏を見つけ、一枚もらって指に巻いた。

「陽菜さん、大丈夫ですか？」

私がキッチンに戻ってからしばらくして、深瀬さんが顔を出した。心配そうな表情をされたので、

56

私は慌てて無理に笑顔を作ってみせる。

「あっ、はい、何でもないから大丈夫です」

だが、絆創膏を貼った私の指をチラリと見て、深瀬さんは何かを悟ったようだ。

「本当に……？」

「え、ええ……何もありませんよ」

ただからかわれただけだし、それを自分の口から説明するのは嫌だった。

私が口ごもったせいでしばらく沈黙が訪れ——それから、深瀬さんがため息をついた。

「葵様は……とても不器用な方なんです」

「え？」

深瀬さんは真剣な表情で私を見つめ、静かに語り出す。

「女性に積極的に近付くことはめったにありません」

「……そうですか」

ついさっき、思いきり顔を近付けてきましたけど……。多分、あれはそういう艶っぽい意味のあ
るものではなく、子どもをからかうのと同じ感覚でしたんだろうな、きっと。

「まあ、女性の方から迫られてお付き合いすることはあるようですが」

苦笑しながら深瀬さんが言った内容に、妙に納得してしまった。

（そっか……やっぱりモテモテなんだね、葵さん）

私に対する応対を見ても、葵さんが女性に慣れているのはよく分かる。

（だからって、ああやって人をからかうのは、やっぱり趣味悪いよ）

「交際した女性の数も少なくはないでしょう……でも、葵様が特定の方に本気になる姿はまだ見たことがありません。将来を決められた相手がいるというのも、恋を諦めている理由なのかもしれませんが……私は、葵様に本物の恋をしていただきたい」

「婚約者がいらっしゃるんですか？」

「……ええ、金城小雪さんという、まだ二十二歳のお若い方です」

葵さんに婚約者がいたと知り、私は動揺を隠せない。

「決まった人がいるのに、私がこの屋敷で暮らすのはまずいんじゃ……」

深瀬さんは左右に首を振って言った。

「婚約は周囲が勝手に決めたものであって、葵様本人の望みではありません」

葵さんの婚約者はとある大企業の娘さんで、その企業との関係がうまくいけば、会社の安泰は約束されたも同然らしい。

「それなら、どうして私をこの家に……？」

美智子さんの考えが分からない。それに対して、深瀬さんは静かに答える。

「このまま結婚されるのは、葵様の将来にとってもよくないと美智子様は危惧されているんです。もちろん花音様も、私も……」

そして、私が二階堂家に入ることによって葵さんに変化をもたらすのでは……と期待しているのだと言うから、ますます驚く。

58

「私が葵さんに変化を……？」

うろたえる私を見て深瀬さんは優しく微笑む。

「陽菜さんはいらっしゃるだけでいいんです。それだけできっと何かが変わります」

深瀬さんの瞳は私への期待に満ちているように見えた。

「……どうして、深瀬さんはそこまで葵さんを？」

秘書という立場を越えて、彼は心から葵さんを心配しているように感じる。私の質問に深瀬さん

は薄く微笑み、サラサラの美しい黒髪をかき上げた。

「私と葵様は、幼少期から一緒に育ってきたようなものなのです。幼い頃に母を病気で亡くした私

にとって、美智子様は大きな存在でして……葵様、花音様と共に随分可愛がっていただきました」

「そうなんですか……」

葵さんだけでなく、深瀬さんにとっても美智子さんは大切な人のようだ。

「元々、私の父がこの家の執事をしていたのですが、五年ほど前に他界しまして……それで私が後

を継ぐような形で、葵様とこの二階堂家のお世話をさせていただいているのです」

そんな経緯があったんだ。美智子さんと葵さんに深い思い入れがあるのもよく分かる。小さな頃

は、きっと兄弟のように過ごしていたんだろう。

「葵さんの幸せを願ってらっしゃるんですね」

私の言葉に、深瀬さんはゆっくりと頷く。

「あの方が幸せでなければ、美智子様もお喜びにならないでしょう。ですが、葵様は不器用と言い

ますか……異性に対して壁を作るところがあるので」

深瀬さんの話を聞き、乱れていた私の気持ちもやっと落ち着いてきた。

美智子さんも深瀬さんも、異性に本気になれない不器用な葵さんを心から心配している。

「私……いるだけでいいとおっしゃいますが、本当にそれでいいんですか?」

「そうですね……欲を言えば葵様の中に眠る、〝人を愛する力〟を目覚めさせていただきたいで
すね」

「人を愛する……力?」

美智子さんだけでなく深瀬さんも私をやたらと評価しているみたいだけど、何か誤解しているの
ではないかと不安になる。

「わ、私、普通の人間ですし、特にそういう力は……」

焦る私とは対照的に、深瀬さんは確信を持った様子で言葉を紡ぐ。

「葵様のことは昔から見てきましたので、かなりの部分を分かっているつもりです。僭越(せんえつ)ながら、

陽菜さんは葵様の心を裸にできる方だとお見受けしました」

「は、裸に? どうしてそう思われたんですか?」

深瀬さんとは昨晩が初対面のはずだ。その彼がどうして私をここまで……?

「気を悪くしないでいただきたいのですが……私は、あなたを観察するため、珈琲Potに客とし

て何度かお邪魔しているんです」

「え、本当ですか!?」

60

全く気付かなかった。こんな美男子、しかも長髪の人が来たら絶対覚えていそうなんだけれど。

（もしかして、女装してたとか……？）

変な勘繰りをしている私を見て、深瀬さんは笑みを深くした。

「とにかく、あそこで働くあなたを見て、葵様がきっと気に入る方だと確信したんです」

「確信……」

「何と言いますか、あなたの笑顔はあの方に勇気を与える……そんな気がしたんです」

「そ、そうでしょうか」

深瀬さんの強い視線を浴び、くすぐったい気分になる。肉親以外の人からここまで期待されるのは初めてだ。

思っているけど、祖父には十分褒めて育ててもらったと

その時——

「ちょっと、陽菜ちゃん！」

突如、キッチンに響き渡る声で私の名を呼んだのは、花音さんだった。私と深瀬さんの顔を見比べながら怖い形相をしている。

「ど、どうしました……？」

（ていうか、『陽菜ちゃん』って……いつから名前呼び!?）

花音さんは、私の手をグイッと掴むと、深瀬さんを通り越してズンズン歩き出す。

「敬語なんて使わなくていいわ、とにかく来て！」

「え、ええっ？」

61　イジワルな吐息

私はほとんど手つかずの食材を置いたままキッチンから引っ張り出された。

花音さんは無言で二階へ上がり、彼女の部屋のドアを開けると、入るように私に目で合図した。

「お、お邪魔します……」

室内は今使わせてもらっている自分の部屋と同じ大きさなのに、別世界のようにメルヘンな内装だ。女の子らしい……とも言えるのかも。

「適当に座って」

「は、はい」

言われるまま一番近くのソファに座ると、花音さんは腕組みをして私の前に仁王立ちした。こんなに怖い顔をしていたら、せっかくの美貌が台無しだ。

「陽菜ちゃんは、兄様目当てで来たのよね?」

「は?」

思いがけない言葉に、目が点になる。

そうではなく、偶然というか、何というか……

「兄様がちっとも本気の相手を見つけようとしないから、おばあ様が心配してあなたを呼び寄せたんじゃないの?」

「ま、まさか……私はそういう理由でここに来たわけじゃないですよ」

「敬語はいらないって言ってるでしょ!」

「あ……うん、分かった」

62

あまりの剣幕に、相手が年下だというのも忘れて首をすくめる。花音さんは腕組みしたまま、声のトーンを少しだけ下げて話を続けた。

「じゃあ、深瀬のことはどう思うの？」

「え？」

いきなり何を言い出すのかと思ったが、すぐにピンときた。

「あの……もしかして、花音さん、深瀬さんのこと……」

私が尋ねると、彼女は顔を赤らめた。やっぱり、好きなんだ。

「深瀬は兄様を敬愛してるの……だから彼女なんか一度もできたことないし、このままだときっと兄様だけに仕えて一生終わっちゃうんじゃないかって、心配してるのよ……」

「花音さん……」

言動は大人びているけれど、深瀬さんを好きでたまらない、というのが伝わってくる。こういうところを見ると普通の学生らしいなと感じる。余計な不安は取り除いてあげなきゃ。

「私、当然だけど深瀬さんとは何もないから、花音さんが心配する必要はないんだよ？」

穏やかな口調でそう言うと、花音さんはワッと泣き出した。突然のことに私はあたふたしてしまう。

「か、花音さん……」

「深瀬には何年もアタックしてるのに、彼は兄様のことばかりで……それなのに、さっきは陽菜ちゃんと向き合って親密そうに話してるのを見て、ついカッとなっちゃって……」

63　　イジワルな吐息

泣きじゃくる花音さんを見ていると、本当に長いこと深瀬さんを思ってきたのが伝わってくる。

（ああ……これってまさに　"恋"　だよね）

私は立ち上がり、顔を覆って泣く花音さんの肩に手を置いた。

「大丈夫だよ、深瀬さんはきっと花音さんの気持ちを分かってる……ただ、葵さんが不器用な人だから、ついそっちを心配しちゃうだけだと思う」

「……じゃあ、兄様が結婚しない限り私は永遠に片思いのままなのね」

目にいっぱい涙を溜めて私を見つめる花音さんはやっぱり可愛らしい。私はちょっと苦笑しつつも、さっき深瀬さんから言われたことをそのまま話した。

「だから、葵さんの将来が心配のないものになれば、深瀬さんも自分の恋愛に目を向けるから、チャンスじゃないかな」

鼻の頭を真っ赤にした花音さんは、少し考えてから納得したように頷いた。

「そっか……深瀬は、兄様が落ち着くのを待ってるだけで、私に全く希望がないってわけではないのかもしれないわよね」

「うん」

泣き顔は一気に笑顔に変わり、私もつられてニコリとなる。そのクルクル変わる表情は、まるで小さな子どもみたいだ。

「じゃあ、兄様と陽菜ちゃんを応援すれば、深瀬も喜ぶのね？」

「えっと……それは……」

64

（葵さんと私の気持ちはお構いなし？）

戸惑う私を気にする様子はなく、花音さんの目は一気に輝き出した。

「決まり！　私、陽菜ちゃんを応援する！　兄様も、本気になれない恋人なんて全部捨てるべきよ！」

「ちょ、ちょっと、花音さん。私、まだ葵さんをちゃんと知らないし、どうなるかなんて全然分からないよ」

私の言葉が不満なのか、花音さんはちょっと頬を膨らませる。

「何だか歯切れが悪いのね……陽菜ちゃんは兄様のこと好きじゃないの？」

「えっ、ええっ……？　いやそういうことじゃなくて、まだ知り合ったばかりだし……」

確かに、手フェチの私にとって彼は理想的な美しい手の持ち主だし、性格は少しひねくれてるかもしれないけど、心の底に優しいものを持った人だというのは間違いないだろう。でも、それと好きになるというのはまた別の話だ。

しかし、花音さんの勢いは止まらない。

「嫌いじゃないならいいじゃない。兄様はちょっとロボットっぽいところがあるけど、陽菜ちゃんなら兄様の本気を引き出せるよ！」

「そ……そうかな」

「ね、だから私の恋にも色々協力してね？」

「う、うん。それはもちろん応援するよ」

65　　イジワルな吐息

私は、気迫たっぷりの花音さんに押し切られるように頷いていた。

「やったぁ！」

私の手を両手で握りしめ、花音さんはその瞳を期待で輝かせる。

無邪気な花音さんを見ていて、恋っていいな……なんて他人事のように思った。

葵さんがいつかその相手になるのかどうか、今の私にはまだ分からない。実の妹からロボット認定されてしまう人だし、まだ知らないことの方が多すぎる。

（まずは、花音さんと深瀬さんがうまくいくといいな……）

花音さんとの会話を終えた後、私は手早く夕飯を作った。指のケガは思ったほど深くはなく、ほとんど影響はなかった。

（それにしても、葵さんに指を舐められた時はびっくりした……）

考えるとまだドキドキしてしまうから、軽く首を振って、ご飯ができたことを二人に知らせた。

「手作りのご飯って、こんなに温かくて美味しそうなんだね」

なんてことない普通の献立なんだけど、花音さんも葵さんも、ご飯やおかずを見て目を丸くした。

花音さんの反応に、どう返せばいいのやら。

「あ、ありがとう……」

一方の葵さんは黙々と食べ進めていく。さっきのことなどなかったかのような無表情だ。

「葵さん、お味はどうですか？」

「ん……」

「お口に合いますか、それとも……まずい、でしょうか」

「ん……」

（味……分かってるのかな？）

反応が薄く、作り甲斐のない人だと内心ため息をつく。

ふと、食卓に私達三人だけであることが気になった。

「そういえば、深瀬さんってお夕飯はどうされてるんですか」

ほうれん草のおひたしを口にしながら聞くと、花音さんが口を尖らせる。

「一緒に食べようっていつも言ってるんだけど、深瀬は遠慮して絶対同じ食卓につかないの」

「そうなんだ……」

やはり立場を意識しているんだろうか。深瀬さんは少し真面目すぎるから、明るく積極的な花音さんとならちょうどいいバランスかもしれない。

「ご馳走様」

先に食事を終えた葵さんは、空になった食器を重ねてシンクに持っていく。何も言わないけど、全部食べてくれたのは……美味しかったってことだろうか。

食卓に戻ってきた葵さんが怪訝な顔をした。

「何……その顔。にやついてるけど」

「あ、い、いえ、何でもないです」

67　イジワルな吐息

完食してくれたのが嬉しくて、知らぬ間に頬が緩んでしまっていたようだ。

彼はグッと顔を近付け、マジマジと私を観察している。

「自覚なさすぎ……たまに鏡見て自分の表情確認してみたら?」

そう言いながら、彼は私の頬に手を伸ばした。その美しい指先が私の肌に触れ、ピクッと体が反

応してしまう。

「な……何ですか?」

「米粒がついてた」

そう言って米粒を私に見せると、彼はリビングを出ていった。

「いい感じじゃない?」

（顔にご飯つけるなんて……は、恥ずかしい……）

他にも何かくっついてないかと顔をまさぐってみる。すると、花音さんがクスッと笑った。

「え、いい……感じ?」

「いつもはロボットみたいな兄様が、普通の人間に見えたわ。……ちょっとびっくり」

花音さん曰く、葵さんが私に見せた顔は少し特別だという。

「陽菜ちゃん、私ひらめいちゃった」

「え?」

「周りには誰もいないのだけど、花音さんが私に耳打ちをする。

「兄様の好みの女になっちゃいなよ」

68

「好みの……って？」

「見た目はね、ロングヘアで眼鏡が似合う知的なタイプ」

「そうなの……？」

花音さんは確信しているように頷く。

「ふふっ、昔からそういうお姉さんと付き合ってることが多かったから」

「へ……へえ……」

意図せず、葵さんの女性遍歴を知り戸惑うが、花音さんが話をやめる様子はない。

「陽菜ちゃんはボブだけど大丈夫。私、ヘアウィッグ持ってるから、それでロングになってみて。

あとは眼鏡……伊達でいいから何かカッコいいのを着けてみるといいよ」

「そ、そんなことをしても、葵さんが私に好意を持つようになるとは思わないけど……」

「いいから、今夜早速やってみてよ！」

気後れする私にはお構いなしに、花音さんは自分の部屋からヘアウィッグを持ってきて、これを

着けて彼の部屋へ入るように言った。

「迫る時はセクシーにね。頑張れ陽菜ちゃん！」

「いや、あの、花音さん」

「ここまで来て駄目なんて言わないわよね？」

「……う……ん」

花音さんの目は妙に説得力があり、嫌だとも言えない状態だ。

69　　イジワルな吐息

（とりあえず、食後のコーヒーを葵さんの部屋に持っていくくらいなら……）

「分かった、頑張ってみるね」

「そうこなくちゃ！」

花音さんはパシンと私の肩を叩くと、機嫌よく自分の部屋へ戻っていった。

（やれやれ……）

その後、彼女が持ってきたウィッグを装着して鏡を見てみたら、いつもより少しだけ大人っぽく見える。

（これで、本当に葵さんが反応するのかなぁ？）

あまり気乗りはしないが、花音さんを裏切るわけにもいかないし……。私はキッチンでコーヒーを淹れ、少し緊張しながら葵さんの部屋をノックした。

「はい」

部屋の中から声が聞こえる。

「あ、あの……陽菜です。コーヒーをお持ちしました」

「頼んでないけど？」

「えっと、自分で飲もうと思ったらちょっと作りすぎたので、よければと思って」

「……どうぞ、入って」

私はお盆を片手に持ち、空いた方の手で扉を開けて部屋に入った。葵さんは机に向かって読書をしていて、こちらを見向きもしない。

（読書中か……邪魔しちゃいけないよね）

「あの……ここに置いておきますね」

部屋の真ん中にあるテーブルにコーヒーを置いて去ろうとすると、葵さんは突然椅子をクルリと回し、体をこちらへ向けた。

「何、その格好」

眼鏡をスッと外すと、私のことをジッと見つめる。明らかに不審者を見る目だ。

「え？　あ……これ、ちょっと……イメチェンを……」

自然に笑顔を作ろうとするのだけど、うまく笑えない。

葵さんは立ち上がり、私の方へ近付いてきた。

「こんな夜に、何でイメチェンして俺の部屋に来る必要あんの？」

「いや、これには事情が……」

（や、やっぱり不自然だよね……やめとけばよかった〜！）

花音さんのことを言うわけにもいかず口ごもっていると、葵さんは突然私の手首を掴んで引き上げた。

「え……あのっ」

彼は私の腕を上げた状態で、ぐんぐん壁際に追いつめてくる。私はされるがまま壁に押し付けられてしまった。

「髪、長いのも似合うよ」

目の前に冷静な瞳の葵さんがいて、私を見下ろしている。予想外の展開に心拍数があり得ないほど速くなっていく。

「あ……葵さん……」

「こうされに来たんだろ?」

「……っ!」

端整な彼の顔が近付いたと思った次の瞬間、唇を塞がれた。

「……ふっ……」

重ねられた唇が官能的に動き、動揺する私を追い込む。

今まで経験したことのない深いキスに、私は目を閉じることもできずに硬直していた。激しいキス……でも、少しも愛情は感じない。体は確実に熱くなっているのだけれど、何故かとても寂しいと心が訴える。

「や……やめて!」

必死に首を左右に振って離れようとするけれど、腕を捕らえられているから叶わない。

「その割には感じてるっぽいけど?」

「そんなことな……んっ」

葵さんは私が嫌がるのを楽しむように、息もできないようなキスを幾度も繰り返した。

「……っふ……」

葵さんの唇が触れるたび、体がじわじわと熱を上げていく。その反応に自分が一番驚いてしまい、

72

ますます動揺する。

「素直になればもっと気持ちよくしてあげるよ？」

唇を離した葵さんは、遠慮のない手つきで私のブラウスの裾を引き上げ……中にスッと手を差し込んできた。

「やっ……なにっ」

「何って、いきなり挿入ってわけにいかないから濡らすのは常識でしょ」

「濡らす……って……あっ」

ブラの上に置かれた大きな手が、私の胸をすっぽりと包んでしまう。こんな強引な迫られ方はされたことがない。足がすくむ。

「大丈夫、痛くしないから」

ニコリと笑う葵さんの瞳には全く好意なんて感じられない。ただこの行為のみに意識がいっているんだろうと思う。

「駄目……やぁっ」

「言葉は当てにしてない。体の反応が全てだし」

指先で直に刺激された胸の先端は、確かに硬くなっているようだった。鋭い刺激で下腹部に妙な疼きが生まれる。

（葵さん……本気なの？）

焦るばかりの私は、助けを求めるように彼の目を見つめる。でも彼は動きを止めず、胸を愛撫し

73　イジワルな吐息

たままさらにキスを重ねてきた。

「んんっ……」

さっきより深いキスで、口内を侵略するように葵さんの舌が私の舌を素早く絡め取る。

（や……体が……）

激しいキスと優しい愛撫の繰り返しで、私の意識は徐々に鈍り始めていた。

葵さんの行為は、本当に官能的で、感情が伴っていなくとも流されてしまいそうな力があった。

（でも……こんなの……違う……っ）

かすかに残る私の理性が、これ以上の行為を拒んでいる。

私はとっさに、葵さんの唇を軽く噛んだ。

「っっ……」

驚いて私から体を離した葵さんは、手で唇をこすって血が出ていないのを確認した後、私に鋭い視線を投げた。

「……自分で煽っといて、どういうつもりなんだよ」

「煽るって……私、そんなつもりじゃ……」

「じゃあどういうつもり？　ウィッグまでつけて夜に来るなんてさ。明らかに俺を誘ってるだろ」

「……すみません」

うなだれて謝ると、葵さんはフッと息を吐き、コーヒーを手に取って先程まで座っていた椅子へ戻った。そしてコーヒーをすすりながらこちらを見つめる。

74

「俺も一応、生きた人間だって分かってる?」

誤解されても仕方のない行動をしたのは私だ。

「……分かってます。すみません」

花音さんの勢いに押されたとはいえ、私自身も無神経で、彼に対して失礼だった。

そこは反省しなければ。

もし、あのまま流されてしまっていたら——

そんなふうに思ってドキドキしていると、葵さんがクスッと笑った。

「何か勘違いしてない?」

「え……?」

「今ここで君を抱いても、それは俺にとっては単なる気まぐれだ。もし愛だの恋だのを期待してる

なら、手は出さないよ」

彼はいったい何を言っているのだろう……普通は、愛とか恋の感情があるから、そういう行為に

繋がるんじゃないの?

「葵さんは……何も考えずに女性と体を重ねるんですか」

「普通はいちいち考えないよ。男なんてそんなもんでしょ」

いかにも面倒くさいと言わんばかりの口調だ。

「そんな……。人を好きになる時はいちいち頭で考えず、気付いたら好きになってた、というなら

分かりますけど……」

私の言葉を聞いて、葵さんはフッと鼻を鳴らした。

「俺にとって恋愛は、変化していく時間の中で起きる偶然。一瞬、一瞬が楽しければいい。だから長い付き合いもいらないし、ましてや本気になるなんてあり得ないな」

確かに、そういう主義の男性もいるだろうけど……彼は違うと思いたかった。

「葵さん……」

私の言葉を、彼は強く遮った。

「これから仕事をパートナーにして生きていく俺にとって、重いものはいらない。婚約者のこと、もう深瀬か花音から聞いてるだろ？　結婚も、会社のためにするだけ」

「……そう、ですか……」

（深瀬さんが葵さんに対して心配しているのは、こういうところなんだろうな……）

目の前にいる彼のことが気にかかるけど、その心に触れるのはとても難しいことなのだと思い知らされた。

「ミア～……」

とその時、少し開いていたドアのすき間から、モカがスルリと部屋に入ってきた。屋敷の中で放し飼いにしているから、私の声を聞き付けてここまでやって来たようだ。

「あ、モカ！」

慌てて捕まえようとしたけれど、モカは私の手をすり抜けて葵さんの足にすり寄る。彼はモカを見下ろしたまま、動く様子がない。

76

（モカ、人見知りなのに……葵さんに懐いてる？）

「す、すみません、葵さん。モカ、モカ、駄目でしょ」

今度こそモカを捕まえると、そのまま抱き上げて葵さんに軽く頭を下げる。

「突然お邪魔してすみませんでした。失礼します」

部屋を出ようとした私に、葵さんは独り言のように小さく呟いた。

「真面目に恋愛したいなら、別の男を探した方がいいよ」

「……恋愛は、選んでするものじゃないと思います。私は……私が好きだと思った人に恋するだけです」

私の言葉を聞いて葵さんがどんな顔をしたのかは分からない。私はモカを抱えた状態で、葵さんの部屋を後にした。

「……はぁ」

自分の部屋に戻り、ウィッグを取り払う。ベッドに体を横たえると同時に、すごく惨めな気分に襲われた。

葵さんに触れられた唇に、指をそっと置く。彼にキスされている間、動揺しながらも確かな熱が体の中にあったのを思い出して、胸がドクンと強く脈打った。

（悔しい。無神経なことも言われたのに彼のことばかり考えてしまう）

疼きはまだ体に残っていて、何か甘美なものが膨れ上がりそうな感覚だった。

嫌ではなかった……のかもしれない。本当に嫌だったら、もっと強く抵抗していたはず。でも私

は一瞬、うっかり流されそうなところまできていた。

（私……葵さんを、男性として意識してしまってる……のかな）

何度も唇をなぞりながら、私は自分の中に湧いてくる気持ちに戸惑っていた。

次の日の朝、食卓に葵さんの姿はなかった。

美味しそうに卵焼きを食べる花音さんは、それを特に不思議に思っている様子はない。

「あの……葵さんは？」

「兄様？」

「うん、朝食はいらないのかな」

「ああ、今日は土曜日だから。あの人、休日は家族と食事しないのよ」

「え、そうなの？」

新情報に目を丸くしていると、花音さんは申し訳なさそうに箸を置いた。

「陽菜ちゃんに伝えるの忘れてたね、ゴメン」

「ううん。いいんだけど……そっか、休日は自由にしていたいんだね、きっと」

社長だから、平日はたくさん人と会ったり、分刻みのスケジュールなのかもしれない。土日くら

いは自分の好きなようにしたいっていうのは分かる気がする。

黙って頷いていると、花音さんが興味津々といった様子で私を見た。

78

「それより、昨日はどうだった？　兄様驚いてたでしょ？」

「い、いや。　驚いてたっていうより、どういうつもりだって怒られた」

「ふーん……押しが足りないのかなぁ」

「え……もしかしてまだ何かする気なの？」

「陽菜ちゃん、一緒にスイーツ作りましょうよ。　男子の心を掴むには手作りスイーツが効果的って

何かに書いてあったわ」

でも、花音さんは私の不安などお構いなしで作戦を立て始めた。

これ以上、花音さんの作戦に乗るのはちょっと怖い。昨日みたいなことになるのは嫌だ。

「スイーツ？」

（あんなにドライなことを言う葵さんが手作りスイーツで感激する姿なんて、全然思い浮かばな

い……）

半信半疑の私に対して、花音さんは浮かれ気味に言う。

「私は深瀬にワインゼリーを作るつもり。　陽菜ちゃんはチョコクッキーなんてどう？」

「そのチョイスには何か理由があるの？」

「深瀬は甘いもの好きじゃないから、ワインゼリーがいいかなって。　でも兄様はわりと甘党だ

し……クッキーとかちょうどいいと思って」

「そうなんだ」

お菓子作りが嫌いなわけではないけれど、突然手作りクッキーなんて渡したら、絶対また意地悪

なことを言われる。

（でも、ここで花音さんの提案を断るのも大変そうだし）

それに、花音さんの恋がうまくいけば、私と葵さんを強引にくっつけようともしなくなるだろう。

そう思い、私は気持ちを切り替えた。

「よしっ、じゃあ、仕事が終わってからになるけど、一緒にとびきり美味しいクッキーを焼こう！」

「やった、そうこなくっちゃ」

こうして、私達は夜にお菓子を作ることになった。

花音さんのワインゼリーは、アルコール度がやたら高く、そして相当高価なものになった。ゼリーを作るのに高級ワインを使うなんて……想像もつかなかった。

「少し余っちゃった。陽菜ちゃん、これ飲んでいいからね」

ボトルの中には三分の一ほど液体が残っている。それをテーブルに置いて、花音さんは出来上がったゼリーをせっせと可愛い箱に詰めている。

「う、うん、ありがとう。ていうか花音さん、今から深瀬さんに渡しに行くの？」

「もちろん！　多分、深瀬は今、部屋で本を読んでると思うから」

「部屋って？」

そういえば、深瀬さんがどこで寝泊まりしているのかは知らない。屋敷から少し離れたアパートで一人暮らししてるの。訪ねてもなかなか部屋に入れてくれ

80

なんだけどね……今日は押し切って入れてもらうつもり！」

「そ、そっか……頑張ってね」

花音さんは私の肩をバシッと叩いて、少し怖い顔をした。

「他人事じゃないよ、陽菜ちゃんだって兄様をその気にさせないと駄目なんだからね！」

「わ、分かってるよ……私なりに頑張るから」

「そう？　ならいいんだけど」

ちなみに私はプレーンとチョコ味のクッキーを作った。

「陽菜ちゃんと兄様がくっついてくれないと、深瀬が私を見てくれないんだから。お願いね」

「……うん」

「じゃあ行ってくるね」

プレッシャーが大きいなあ。でも、深瀬さんと花音さんの恋がうまくいけば、葵さんだっていい影響を受けて少し変わってくれるかもしれない。

可愛らしくラッピングされた箱を持った花音さんは、コートを羽織って出かけていった。屋敷の中にいるのは、私と部屋から全く出てこない葵さんの二人ということだ。

「花音さん、気合入ってたなぁ……」

私は棚からグラスを取り出してワインを注ぎ、少しだけ口に含んだ。口の中に濃厚な味が広がる。

（わ……さすが高級ワイン。美味しい）

飲み慣れていないくせに、私はその美味しさに魅了され、残りをほとんど飲み干してしまった。

「あ……れ？」

しばらくしてグラスをシンクに置こうと立ち上がると、床がユラーッと歪んで見えた。頬が熱くて頭もボーッとしている。思った以上に酔ってしまったようだ。

（ま、まずい……空きっ腹で飲んだせいだ。まだ夕飯の準備もしてないのに……）

何とか酔いを醒まそうと思うのだけれど、コップ一杯の水を飲んだくらいでは全く変化がない。

そのうち本格的に眠気が襲ってきて、私はテーブルに突っ伏してしまった。

「ミァ〜〜」

（あ……モカがご飯をおねだりに来た……）

夢と現実の狭間で、モカの姿を想像する。餌をあげたいが、瞼が重くて開けられない。

その時、誰かの気配を感じた。

「何だよ、ここにいたのか。さっきから猫がうるさ──」

うっすらと聞こえるのは葵さんの声だ。

（葵さん……出てきたんだ）

「おい……具合悪いのか？」

ひんやりした葵さんの手が額に当てられて、体がビクンと反応してしまった。この人の綺麗な指は私にとって甘い凶器だ。

葵さんは、私が反応したことには気付いてないみたい。

82

「何でこんなところでうたた寝してるんだよ……迷惑な奴だな」

ボソボソと呟く彼の愚痴を聞きながら、私はもどかしく思う。

（違うの、葵さん……私、ワインで酔っぱらっちゃって……体が動かないんです）

言葉を出したくても口が動いてくれない。

「居候さんの寝顔……か」

変な名前で呼びながら、葵さんが私の前髪に触れた。スッとすくい上げ、そのままサラサラと落

としていく。

再び額にピタリと手が当てられる。どうやら熱を測っているみたいだ。

「少し熱いな。てことは、風邪か……面倒くさいな」

（何ですって!?）

面倒くさいという言葉に、起き上がって文句を言いたい衝動に駆られるけど、やっぱり体はくた

りとして動かない。

「まぁ、急な展開だし疲れが出てもおかしくないか」

（え?）

葵さんは手を私の頭に移し、軽く撫でてくれた。意外な行動にびっくりする。といっても、何の

反応もしていないのだけど。

（えぇー……本当に葵さんなの？ それともこれって私の夢……?）

夢でもいい、葵さんの手でもっと触れて欲しい。

（ああ、私、どうしちゃったんだろう……でも、気持ちいいから……）

ドキドキしながら次の行動を待っていると、手が離れてしまった。

「これで起きないってことは……マジで寝てる？」

ふうっと長いため息が聞こえ、葵さんの足音が遠のく。

（え、このまま放置？）

ちょっと寂しく思っていると、少し離れた場所でパッカンという音がした。

とたんにモカが鳴くのをやめて、ゴロゴロとご機嫌な声を出し始める。

（あ、モカにご飯をあげてくれてるの……？）

「さて……こっちのでっかい猫は部屋に運ばないと駄目か」

半分眠りかけの私だけど、葵さんの腕の中にヒョイと抱き上げられたのは分かった。肌に触れた

葵さんのシャツからフワリとコーヒーの香りがして、体も心もとても温かな感覚に包まれる。

（葵さん……逞しい腕……心地いい……）

寝心地のいい布団にくるまれている気分で、私は体をきゅっと丸める。すると葵さんの小さな笑

い声が降ってきた。

「仕草がまるっきり猫だな……面白い奴」

その声がとても優しいから、私はホッとしてそのままゆっくり眠りの中へ落ちていった——

目を開けると、私は自分の部屋のベッドに寝かされていた。

84

（えっ、何で私寝てるの？　クッキーを作っていたはず——）

「あっつ……」

枕から頭を上げたとたん、ズキンと鈍い痛みがこめかみに走った。そしてすぐに、ここまで運ん

でくれたのが葵さんだったと思い出す。

（そうだ。私、花音さんが置いていった高級ワインで酔っぱらってしまって……）

詳しく思い出そうとするものの、記憶が曖昧でうまくいかない。

でも、缶詰を開けるパッカンという音は耳に残っている。葵さんがモカに餌をあげてくれたのは

間違いない。

（葵さん……普段はクールに振る舞ってるけど、根はやっぱり優しい人なんじゃないかな）

ボーッとしたままベッドに横たわっていると、小さくドアがノックされる音がした。

「は、はい！」

「俺だけど」

「葵さん!?　あ、ど、どうぞ入ってください」

私の返事を聞いて、葵さんは部屋に入ってきた。手には水の入ったグラス。

「具合は？」

「あ、はい……頭は少し痛みますけど……気分は悪くないです」

「やっぱり、ワインで酔っぱらって寝てたってことか」

空き瓶がテーブルに残っていたから、私が酔って眠ってしまっただけというのはもうわかってい

るだろう。葵さんは呆れた顔をしながらも、私にグラスを手渡してくれた。

「あ、ありがとう……ございます」

渇いた喉に冷たい水を流し込む。すごく美味しくて、一気に飲み干してしまった。

「君さ」

「あの……私、陽菜っていう名前があります。ちゃんと呼んでください」

「……じゃあ、陽菜。夕飯作るっていう話はどうなったの?」

「え?」

葵さんは真面目な顔をして私を見ている。花音さんから、葵さんが休日は家族と過ごさないことを聞いた。でも、彼は私の手料理を食べようと思ってくれてたんだろうか。

「すみません。クッキーは焼いたんですけど……夕飯はまだ作れていなくて」

「腹減ってたから、皿にあったクッキーは全部食べちゃったよ」

「えっ、全部?」

「うん。まさか、あれが猫の餌だったとかじゃないよな」

「ち、違いますよ!」

もちろん彼に食べてもらうために作ったものだ。

でも、それを伝えるのは何だか照れくさい。情けない姿も見られてしまったし……

じっと葵さんを見ていると、彼も怪訝な顔で見つめ返してきた。

「アルコールがまだ抜けてないみたいだな……俺、暇じゃないからもう行くよ」

86

スッとドアの方に足を向けた葵さんを見て、私は慌ててベッドから下りる。

「待ってください！」

後ろから彼の背中にギュッと抱き付くと、さすがに彼は足を止めた。

「何？」

「あ、あの……心配かけてごめんなさい。ここまで運んでくれてありがとう……」

「別に、陽菜の心配をしたわけじゃないから」

（陽菜って呼んでくれてる……）

ぶっきらぼうなセリフだけど、私は葵さんの優しさみたいなものを感じた。

「でも、ここまで運んでくださったし……その、お詫びというか、お礼をさせてもらえませんか？」

「お礼？」

「はい、何でもいいです……私にできることでしたら」

「何でも……か」

葵さんは少し考える素振りを見せ、私の方を振り返ると唇をニッと引き上げた。

「じゃあ、ベッドに戻って、もう一回寝てくれる？」

「へ……ど、どうして？」

「ほら早く。何でもしてくれるんでしょ」

「は、はい……？」

葵さんが何を考えているのか分からないまま、ベッドまで戻って体を横たえる。すると、上から

87　イジワルな吐息

覆いかぶさるように葵さんが身を乗り出してきた。

ベッドのきしむ音が部屋に響く。

予期せぬ事態に驚き、焦って葵さんを見上げた。

「あ、葵さんっ!?」

「昨日せっかく逃がしてやったのに……危機感が薄いね、陽菜」

そう言って私を見下ろす彼の目は——笑っていない。心なしか表情も艶めいて見えた。背中がぞ

くりとして、葵さんの手が私の首筋を撫でた瞬間、声が漏れそうになる。

（本気……なの?）

「花音は外出してるみたいだし……声出していいよ」

胸元にチュッとキスを落とされた。温かい唇の感触が、私の全身にカッと火をつける。こんな、流されるような形でエッチする

混乱する中、「抵抗しなければ」とかろうじて思った。

なんて……嫌だ。

「だ……駄目ですよ、こんなの……」

でも、私の小さな抵抗は彼の前でほとんど意味をなさなかった。

手首をグッと押さえ込まれ、低く重い声で囁かれる。

「何でもいいって意味、分かってる? いったい、どこまでがよくて、どこまでが駄目なの」

「そ、それは」

「嘘つきだな……陽菜は」

88

「嘘じゃな――」

「言葉はいらない。体に聞くことにするよ……そっちの方が正直だろうから」

葵さんはそう言うと、スッと顔を近付け、私の耳を甘く噛んだ。

「……っ」

私が反応したのを見て、葵さんはにやりと笑う。

「ほら、体は正直」

「なっ……待って……やっ」

続けて耳の後ろにキスをされる。彼の濡れた唇が首筋をツーッと滑っていった。たどった跡が空気に触れ、ゾクゾクと甘い感覚が体を襲う。

「っ……」

「感じてるなら、声出しなよ」

「ちがっ……」

「違わない。体は正直に反応してる……ことか。もう硬くなってるよ」

服の中に彼の手が入ってきて、胸の先端を指でなぞられた。私は耐えていた声を漏らしてしまう。

「やぁっ……」

「いいね、そのまま素直になれば？　心が解放されたら、気持ちよさは段違いになるよ」

指は私の体のあちこちに触れる。腰のくびれを撫でられた瞬間、快感が走った。

「はっ……やぁ……っ」

89　イジワルな吐息

「気持ちいいんだ？　そういう時は『もっと』って言わないと」

ピタリと指の動きを止めて私の様子を窺う葵さん。今まで与えられていた気持ちよさが急になくなり、反射的に足をこすりあわせてしまう。

「んっ……」

（恥ずかしいのに……体が勝手に動いちゃう）

「ふーん……陽菜は言葉じゃなくて体でおねだりするんだ」

そう言いながら、葵さんは再び私の体を愛撫し始める。

言葉は意地悪だけど、その手つきはとても優しくて……たまらなく切ない気持ちになる。

（私……どうしよう）

戸惑いつつも、気持ちよさは今まで感じたことのないレベルだと認めざるを得ない。

それでもやっぱり、流されてしまってはいけない。もう一人の冷静な自分にそう言われている感じだった。

（今は……駄目）

私はキュッと唇を引き結び、葵さんを見上げる。

「待って」

「……今さら？」

葵さんは意表を突かれたように目を大きく開いた。

「だって……体の関係を結ぶのは、お互いに気持ちの通い合った人じゃないと嫌なんです。こ、こ

90

んな急に体だけ求められても……気持ちが追い付きません……」

（面倒な女だと笑われるかな）

不安になったが、葵さんはただ黙って私を見ていた。

「私は……お互い愛しいと思える人と……体を重ねたいんです」

それが、自分と愛する相手を大切にすることなんだと思う。

「……」

葵さんはまだ、私の顔をジッと見つめている。特に怒っているような様子はない。

彼はやがてベッドから下りた。

「分かった……じゃあ、陽菜には別のことをお願いする」

何事もなかったように冷静な表情に戻った葵さんは、私の方を見て事務的な口調で言った。

「何でしょうか」

「明日、ちょっと付き合って」

「あ……明日はバイトの日で……」

「何時まで？」

「えっと……十八時には上がれるかと思います」

「分かった、じゃあそのくらいに店に行くよ」

「……はい」

（何だろう……何をお願いされるんだろう？）

91　　イジワルな吐息

疑問に思っていたら、彼は思いがけない一言を発した。

「デートして欲しいんだ」

「デ、デート？」

驚く私を見て、葵さんはニヤリと笑った。

「陽菜はそういうのを求めてるんでしょ？」

「は、はぁ……」

「なら、ちゃんとおしゃれしてきて。じゃ、よろしく」

そう言って、彼は部屋を出ていった。残された私は一人、ベッドでぽかんとしてしまう。

（デート……私の気持ちが通じたのかな……いや、そんな感じにも見えなかった）

「じゃあどうして……？」

ぶつぶつ独り言を言う私を、いつの間に戻ってきたのか、モカが目を丸くして見上げていた。

（まぁ……デートしてみれば葵さんの人となりがもっと分かるかもしれないし……いいか）

そうして自分で自分を納得させようとするものの、葵さんの真の思惑までは分からず、少しモヤモヤは残る。だけど断る理由もない。

そんなふうに思いながら、私は明日のデートに着ていく服を選ぶことにした。

次の日の朝、葵さんは起きてこなくて、花音さんだけが機嫌よくご飯を食べていた。深瀬さんに追い返されることなく部屋に泊めてもらえたらしく、すごく浮かれている様子。

92

「花音さん。ワインゼリーの効果、あったみたいだね」

「うん！　何か……今までと違って私と普通に会話してくれた。甘いことは何もなかったんだけど
ね、私はそれで十分嬉しかったの」

「そっか、よかったね」

花音さんが喜んでいるのは素直に嬉しい。

「陽菜ちゃんは何かなかったの、兄様と」

「あ……うん。特に何もないよ」

デートに誘われたことはまだ口にしないでおこう。

（深い意図があるとは思えないし……）

とはいえ、デートはデートだ。

いつもは動きやすいようにラフな格好ばかりしているけれど、今日はワンピースを着ることに
した。

（だって、おしゃれしてって言われたもんね……）

朝食を終えた後、私はカバンを肩にバイト先へ急いだ。

「ひーちゃん、何かいいことあったのかい？」

コーヒーカップを磨きながら、いつの間にか鼻歌を歌っていたらしい。マスターがニヤニヤしな
がら顔を覗き込んでくる。

93　　イジワルな吐息

「え……何か変ですか？」

「だって、今日に限って可愛いワンピースなんか着てさ。デートの約束でもしてるのかな」

「っ……！」

デートという言葉に過剰反応し、危うく高価なカップを落としそうになった。急いで棚にそれを戻すと、ホッと安堵のため息を漏らす。

（ふぅ……駄目だ、今日は集中力が……）

と、その時。カランとドアの開く音がして、私服姿の葵さんが店内に入ってきた。

「あ、葵さん！」

（約束の時間まで、まだ四十分もあるのに……）

「マンデリンくれる？」

「はい……？」

「十八時になるまで、待ってるから」

「あ……はい」

彼がいつもみたいにコーヒーを注文してくるから、私は目が点になった。それに、まさか約束の時間よりこんなにも早く来るとは、予想もしていなかった。

いつもの席に座った葵さんは、普段通り飄々とした顔で文庫本を読み始める。

「お、あのイケメン、やっぱりひーちゃんの彼氏になったんだね」

マスターがいいものを見たとでも言わんばかりの笑みで私を見やる。

94

「ちっ、違いますよ。これには、ちょっと事情があって……」

「隠さなくていいって。よかったねえ、おめでとう」

「も、もう……まだ、そういうんじゃないのに……」

マスターの誤解を解くのは諦め、急いで残りの食器を整理した。その間も、私服姿の葵さんにつ
い目線がチラチラと向いてしまう。

ベージュのステンカラーコートも、インナーのパーカーもかなりセンスがよくておしゃれ。スー
ツ姿の時より若く見える。

（私服姿も、スーツに負けないくらいカッコいいんだ……あの人と私がデートなんて、嘘みたい
だな）

フワフワとした気持ちでいるうちに、バイトが終わる時間になった。

急いで支度して葵さんのところへ行くと、不思議そうな顔で見られた。

「どうしました？」

「……まだ仕事あるの？」

「いえ、もう終わったから来たんですけど……」

「そうは見えないよ」

「え？」

葵さんの目が、私の下半身に向いた。つられて私も自分の姿を確認すると——コートの裾から、
店のエプロンが！ なんと、私は店のエプロンを着けたまま店を出ようとしていたのだ。

95　　イジワルな吐息

「や、やだ、すみません。もう少し待ってくださいね」

慌ててスタッフルームに戻り、コートを脱いでエプロンを外す。今まで、忙しくて疲れている時

だってこんなこと一度もなかったのに……今日の私は相当おかしい。

私の様子を見ていたマスターも厨房で笑っていた。

(うう、マスターにこんな恥ずかしい場面を見られるとは……)

「葵さん、支度できました。さ、行きましょう」

私は葵さんの背中を押すようにして、出口へ急いだ。マスターに明日またからかわれることは分

かっているけど、今日はもう早く店を出てしまいたい。

「マスター、お疲れ様です。お先に上がらせていただきます」

「お疲れさーん」

マスターの呑気な声が厨房から聞こえ、それと同時にドアが閉まった。

十月下旬の街中は、ハロウィンの飾り付けがいっぱいでオレンジ色だらけ。すっかりお祭りとい

う雰囲気。日本人って、こういうのが大好きだよね。

少し先を歩く葵さんに遅れないよう小走りになりながら、私は彼に声をかけた。

「今日はこれからどこに行くんですか?」

デートだからおしゃれしてきてとは言われたけれど、それ以外のことは何も教えてもらってい

ない。

96

「レストランを予約してあるんだ。そこに行く」

葵さんは後ろを振り返ることもなく淡々とした様子で歩き続ける。

「レストラン……」

「レストラン……」

（お食事デートか……なるほど、食事をしながら色々話すのもいいよね）

男性とのデートなんて、何年ぶりだろう。長い間、女子としての楽しみを忘れていたかもしれないなあ。

（あ、何うきうきしてるんだ、私は）

少し浮かれている自分に気が付き、はたと冷静にならなきゃ、と思い直す。

葵さんは、真剣に付き合う相手は求めていない。

それは分かっているんだけれど、約束よりもずっと早く迎えに来てくれたのは嬉しかったし、そんな彼の後ろを歩くのは悪い気分じゃなかった。

ショーウィンドーに映る姿が変じゃないか、チラリと見る。ワンピースを着ているから、いつもの自分じゃないみたいでくすぐったい。

（葵さんと私、そんなにバランス悪くない……かな？）

「わぷっ！」

よそ見して歩いていたら、突然足を止めた葵さんの背中に激突してしまった。

「す、すみません」

鼻をさすりながら葵さんを見上げると、彼はチラリと私の方を振り返った。

「……ここで食事するんだけど、いい?」

「え?」

見ると、そこはいつも通り過ぎるだけで足を踏み入れたことはない高級レストランだった。ピカピカに磨かれた大きなドアガラスが私達を映している。

「こ、ここですか?」

「うん、先に待たせてる人がいるから。早く入って」

そう言って、葵さんはまるで恋人のように私の肩を抱き寄せた。

「え……私達の他に誰かいるんですか?」

「うん、その人の前では恋人のふりをしてもらっていいかな?」

押されるようにしてレストランの中に入ると、モノトーンの制服に身を包んだ店員さんが丁寧にお辞儀をして、私達を奥の席へと案内してくれた。

恋人のふり――葵さんは、純粋に私とデートするためにここに誘ってくれたわけではなかったみたいだ。高まっていた気持ちが一気に沈んでいくのを感じる。

(恋人のふりって……どういうこと?)

「こちらでございます」

立ち止まった店員さんが扉を開ける。中は四人ほどが座れる個室になっていた。

「え?」

そこにいた人物を見て、私は一瞬目を疑う。そこには、女優さんと言われても納得できるほど美

98

しい女性が座っていて、私を怪訝な表情で見つめていた。

「……その人、誰？」

葵さんに話しかける声もとげとげしている。

「説明しなくても分かるでしょ」

「何それ、それが恋人に対する態度？」

「恋人ねぇ……。付き合ってはいたかもしれないけど、そんなマジになる関係じゃなかったはずだよ」

葵さんは私を無理やり席に座らせると、涼しい顔で隣に腰を下ろす。女性の方は、その美しい顔を歪めて、テーブルに置いてあったグラスの水をグッと飲んだ。

「新しい恋人ができたってこと？」

私から目を逸らし、今度は葵さんを睨み付けている。その眼差しは愛憎入り混じっている感じでギラギラしていた。でも、葵さんはそれに気付いているはずなのに表情を崩さない。

「分かってるよね……。俺、重い女はいらないんだ」

そう言い放った後、葵さんは私の肩にかけていた手に力を込めた。

「その点、今回の彼女はいいよ。重い女にはならないって最初から約束してくれたから」

「……嘘でしょう？」

鬼の形相をしていた女性は、とたんに悲しげな表情を見せた。

「嘘じゃない」

「こんな女に、私が……負けた?」

呆然とした様子で、女性は私を見つめる。

(葵さん……ひどい。私は利用されただけなんだ)

別れを切り出すための道具にされているにもかかわらず、妙に冷静な自分がいた。

(これが葵さんの本性……)

「そういうわけだから。俺達、もう終わりにしよう」

「嫌よ!」

女性はガタンと椅子から立ち上がると、鋭い視線を私に向けた。

「この女のせいなのね……」

「そ、そんな。違います、私は……」

「あなたさえいなければ、葵さんはまだ私の恋人だったのに!」

女性が手を振り上げる。そして、私の顔めがけて振り下ろすのが分かった。

(殴られる……!)

頬に衝撃が走るのを覚悟し、私はギュッと目を閉じた。

——でも、数秒しても特に何も起きなかった。

そっと目を開けると——葵さんが女性の手を掴んで止めている。

「あ……葵さん……」

「彼女は関係ない。叩きたければ俺を叩け」

女性は悔しそうに唇をキュッと引き結ぶと、葵さんの方へ向き直る。

「……そうね……そうするわ」

再び女性の手が振り上げられたその瞬間、私の体は勝手に動いていた。

パシンと乾いた音が鳴り、私の頬に熱くて鋭い痛みが走った。

「陽菜っ!?」

「あ……」

思わずとはいえ自分から飛び出したくせに、見ず知らずの人に叩かれるショックは大きくて、呆然としてしまう。女性も急にオロオロし始めた。

「あ……あなたがいきなり飛び出してきたのが悪いのよ」

痛む頬を押さえながら、葵さんを見上げる。

「ええ、私が悪いんです。でも、もっと悪いのは……葵さんです」

「え?」

私の言葉に、二人とも驚いて声を上げた。

「お二人のこれまでの事情は知りませんけど、葵さんは無神経すぎる……最低です」

「陽菜……」

「私と彼女に……謝ってください」

葵さんが根っからの悪人だとは思わないけど、こんなやり方はひどい。だから、私は傷付いている彼女に味方する。

「早く謝って！」

声を荒らげた私を見て、葵さんの表情がピクリと動いた。

生意気な女だと思っただろうか。嫌いになっただろうか。でも、それならそれで仕方ない。

沈黙を破ったのは、女性の方だった。

「……女に庇ってもらう男なんてカッコ悪い」

彼女はため息混じりにそう言い捨てた。

「ちょうどいいおもちゃができてよかったわね。どうぞ、その子とお幸せに。さようなら」

彼女はバッグを手に取り、私達を見ることなくテーブルから離れると、扉を開けて去っていった。

「あ、葵さん、追いかけなくていいんですか？」

我に返って慌てて葵さんに言うと、彼は首を横に振って椅子に座った。そして、すでにテーブルに準備されていたシャンパングラスを持ち上げる。

「陽菜のおかげで上出来の別れになった」

そう言った葵さんの表情は寂しげだ。

「……上出来って……？」

「……」

「とりあえず座って」

「……」

私はまだスッキリしないままだったけれど、仕方なく椅子に座った。

「シャンパン、嫌い？」

「いえ……」

「じゃあ、乾杯しよう」

「……少しだけ」

グラスをカツンと合わせた後、葵さんはグッと一気にシャンパンを飲み干した。

「俺がどんな男か、これでよく分かったでしょ」

葵さんの声は沈んでいるように思えた。

「どうして、私を連れて来たんですか」

「俺の本当の姿を見ないと、君は誤解をしたままっぽかったから。俺の恋愛っていつもこんなふう

に薄っぺらいんだ。分かった？」

苦笑してみせ、彼はシャンパンをもう一杯注文した。

（違う。葵さんは……自分で決めた恋愛観に縛られてるだけだ）

複雑な思いで葵さんの顔を見つめる。整った顔だからこそ、周りに冷たい印象を与えるのかもし

れない。でもそれが本当の姿だとはどうしても思えない。

ふと、昔祖父に聞いたことを思い出す。

本当に優しい男性というのは、別れの原因を全て自分で背負おうとする人なんだ、と。

「私……葵さんを誤解してたかもしれません」

私は俯き、運ばれてきた美味しそうなスープを見つめる。

「誤解って？」

103　イジワルな吐息

「葵さんは、自分を悪者にして……あの人が未練を残さないようにお別れしようとしたんですね」

（そうだ。本当にズルい人だったら、あんなふうに自分を悪者にして振ったりしない）

「……そんなにいい人間じゃないってば。まだ変な妄想抱いてるね」

「でも……っ」

まだ続けようとする私の言葉を遮るように、葵さんはスプーンを手にした。

「もう終わったことだからいいよ。後は料理を食べて帰ろう」

葵さんは完全に吹っ切れた様子で、ナプキンを膝にかけると、スープを飲み始める。それを見た私も考えることに疲れ、残っていたシャンパンを飲み干した。

「……いただきます」

それからスープを一口飲む。コンソメの効いた上品な味わい。胃に優しく広がり、私の心を落ち着かせてくれた。

食事を終え、私達はほろ酔いの状態でレストランを出た。外はやや冷たい風が吹いていたけれど、今の私にはちょうどいい。

「葵さん、ご馳走様でした」

高級フレンチをご馳走になった身としては、お礼を言っておかなくてはと頭を下げた。葵さんは何も答えない。

反応がないことに不安を覚える。

104

（葵さんといると、どうしてこんなにも気持ちが乱れるんだろう。ドキドキしたり腹が立ったり、こんなふうに切なくなったり……）

デートと言われて、私は間違いなく今日のこの時間を楽しみにしていた。多分、私は自分で思っている以上に、彼のことが気になっている。

この気持ちがもしかして〝好き〞ということかもしれない、と思った。

この人のことをもっと知りたいし、自分のことも知ってもらいたい……そんな気持ちが胸の中で大きくなっていく。

「あの、葵さん」

私はコートの裾をキュッと握り、意を決して葵さんの背中に声をかけた。

「何？」

「私は……恋愛の対象にはならないですか？」

「は？」

彼は驚いた表情で私の方を振り返った。

「わ、私……さっきの女性のように美人ではないですけど……」

葵さんが呆れたように大きくため息をつく。

「……俺の本性、見たでしょ。本気の恋愛を求めてる陽菜は、俺の相手にふさわしくないんだよ。まだ理解できないの？」

ふさわしくないという言葉はショックだったけれど、諦めようとは思えなかった。

105　イジワルな吐息

「葵さんだって……まだ私のこと、理解できてないんじゃないですか」

「陽菜を……理解?」

「私のことをちゃんと理解したら、本気の恋愛をしたくなるかもしれないじゃないですか」

自分でも呆れるほど図々しいと思う。でも、嘘は言っていない。

「……」

葵さんの言葉を待つ間、私は呼吸が苦しくなるほど緊張していた。実際はほんの数秒だったのだろうけど、私には何十分にも感じた。

葵さんは返事をする代わりに、そっと私の頬に手を当て、顔を上に向かせた。あまりに美しくて、吸い込まれてしまいそうだ。私を見下ろす彼の瞳に夜景が反射して、キラキラしている。

しばらく沈黙していた葵さんの口から飛び出した答えは、意外なものだった。

「分かった……じゃあ今から陽菜は俺の『仮彼女』ね」

「仮?」

「そう、仮。一ヶ月以内に俺を本気にさせたら、本命彼女に格上げしてあげるよ」

かなり上から目線な言葉でも、拒絶されなかったことに嬉しくなって、思わず笑みが浮かぶ。

「分かりました。私……頑張ります!!」

鼻息荒くそう宣言した私を見て、葵さんはクスクスと笑った。

「な、何がおかしいんですか」

「もっと肩の力抜いたら?」

106

葵さんはその大きな手で私の頭をくしゃくしゃと撫でた。その仕草に温かいものを感じて、ジワリと心に甘さが広がる。

「よろしく、仮彼女」

「は、はい」

彼は近くを通ったタクシーを止め、私に乗るよう促した。

「うちの住所は分かるよね?」

「あ、はい。葵さんは帰らないんですか?」

「うん、もう少し一人で飲みたいんだ」

仮とはいえ彼女になったばかりなのに、もうこの扱い。

(これは、簡単に甘い展開にはなりそうもないな……)

私は一緒に帰るのを諦め、素直に頷いた。

「分かりました。じゃあ先に戻ってますね」

タクシーに乗り込んで、運転手さんに二階堂邸までの道のりを簡単に説明する。その時、葵さんの低い声がした。

「変に張り切らなくていいよ。陽菜はそのままでいて」

「え……」

言葉を返そうとしたとたん、彼がドアをバタンと閉めた。そのままタクシーは葵さんを残して走り出す。慌てて窓の外を見たけれど、彼がどんな表情をしているのかまでは分からなかった。

（葵さん……）

流れていく街の灯りを見つめながら、葵さんの言葉を思い出す。

『じゃあ今から陽菜は俺の「仮彼女」ね』

『変に張り切らなくていいよ。陽菜はそのままでいて』

期待していいのか悪いのか、分からなくなる。

少なくとも、葵さんは恋愛に対してかなり懐疑的な人だ。少しは私に好意を持っていたとしても、今のところそれを恋とは呼べないだろうし。そんな彼を本気にさせるというのは、途方もなく難しいことかも。

こうして私は、一ヶ月という期限付きで葵さんの　"お試し彼女"　になった。

数日後。

あれから、私達は特に付き合っているというムードもなく、普通の日常を過ごしていた。朝、彼を送り出した後に私も出勤し、夜は彼が遅くに帰ってくるまで会えない。

しかも、葵さんはうちの店に顔を出さなくなった。知り合う前の方が彼の姿をよく見ていたような気がする。

（私の方から何かアクション起こさないと駄目なのかな……）

思えば、私はまだ葵さんの趣味も、仕事の内容も知らない。

もっと会話したいし、彼の傍にいる時間を増やしたい。

108

（でも、まだ『仮』だし、重いと思われちゃうかな）

小さなため息の後、夕飯の支度をするためエプロンを首にかける。

その時、家の固定電話が鳴った。今、家にいるのは私だけだ。無視するのも悪いと思い、受話器を取る。

「はい、二階堂です」

「あ……私、FORTUNEの戸倉と申しますが……社長はお戻りになっていませんか」

電話の主は凛とした声の女性だった。私が出たことに少し驚いているようだ。

「すみません、まだ仕事から戻っていないのですが……」

「そうですか……携帯が通じないので困っているんです。申し訳ありませんが、戻られたら弊社まで折り返しお電話してもらえるよう伝えていただけますか？」

「分かりました、戸倉様ですね。戻り次第、すぐにお伝えします」

「よろしくお願いします」

その言葉を最後に電話は切れた。あの感じだと、私のことはお手伝いさんか何かだと思ったんだろうな。

（葵さん……そういえば、社長さんなんだよね）

改めて、若いのにすごいなと思った。

「そんなことより、晩ご飯用意しないと！」

私は電話の前から離れ、冷蔵庫の中身を確認するためにキッチンへ戻る。

109　イジワルな吐息

（足りないものがあったら、買い足さないと……）

「おっ」

作りたいメニューに必要な食材は全て揃っている。たったそれだけなんだけど、私の中でテンションがグッと上がった。

「ラッキー！」

冷蔵庫の前で小さくガッツポーズしていると、背後に人の立つ気配がした。

「うわっ、葵さん！」

珍しい。最近は帰宅が夜中になることも多い葵さんだが、今日はまだ夕方だ。私は驚いて彼の顔を見上げる。

「い、いえ。別に何でも。お帰りなさい、早いんですね」

「今日は何だか疲れたから、早めに上がってきた」

ネクタイが緩められ、首筋がチラリと見える。何とも色っぽい……

私の心は、こんな葵さんのさり気ない仕草一つで乱される。ちょっと悔しい。

「あ、あの……さっき、戸倉さんという方からお電話があって」

「戸倉？」

「ええ、携帯が通じないから会社に折り返して欲しいって……」

「ああ……電池が切れたの忘れてた」

110

彼は面倒くさそうにスマホを取り出すと、部屋の隅に用意されている充電器へそれを差し込む。

「急ぎならまたかかってくるだろ……ってか、今日の晩飯は何。その材料で何かできるわけ？」

葵さんは、シンクに並べた材料から献立を推理しようとしている。

「あ……今日はロコモコ丼です。食材が揃ってたので」

「ふーん、そう。あ、これ食べていい？」

葵さんはフルーツバスケットに入れてあったリンゴを一つ手にとり、それをすぐにかじろうとした。

「あ、待ってください！」

「……何？」

「皮には農薬が残ってることが多いんです。体によくないので、貸してください」

彼の手からリンゴをもらい、水洗いした。

「ふーん……」

包丁を使って皮をむき始めたら、珍しそうにジッと手元を見つめてくる。ちょっと緊張しつつも黙々と皮をむいていくと、なんと……最後まで皮を途切れさせずにむき終えることができた。

「わ、これすごいと思いません？ ほら、皮が全部繋がってます」

びろーんとリンゴの皮を伸ばして見せると、葵さんは不思議そうに私を見た。

「……悪いけど、何がすごいのか分からない」

「えー、このすごさ、分からないかなぁ……」

111　イジワルな吐息

私がシンクの中で皮を伸ばして長さを測ろうとしたら、葵さんは堪え切れないようにクッと喉を鳴らした。

「こんなことでそんなに喜べるなんて。陽菜って超お得な性格だよね」

「お、お得な性格……」

安い感じもする言葉だけど、葵さんが私を褒めるなんて珍しいから、いい方に考えることにしよう。

リンゴを八等分してから、食器棚を開ける。

（お皿を……あ、あれがいいかな）

少し高いところにあったその皿を取ろうと、つま先立ちになる。

「く……っ」

踏み台を使うほどでもないと思ったけど、あともう一歩届かない。

「陽菜はちっこいね……ほら、これでいいの？」

「あ……」

後ろに立っていた葵さんが、難なく皿を取り出してくれた。同時に私の手に彼の手が重なり、その感触にビクリと反応してしまう。

（やだ、何でこんな……）

「何？」

「え、いえ」

112

ごまかそうとしても、手が触れ合っているせいで体が勝手に震えてしまう。それに気付いたのか

どうかは分からないけど、手が触れ合っているせいで体が勝手に震えてしまう。それに気付いたのか

「何で俺の手でそんなに反応するの」

気付いていた……！

「そ、そんな。反応してるわけじゃ……」

言いよどんでいると、葵さんに後ろからギュッと抱きしめられた。当然、私は心臓が止まりそう

なほど驚く。だって、彼の手に包まれているのだから。

私の反応を楽しむように、彼はさらに息がかかるほど顔を近付けて囁いた。

「こういうの、恋人っぽいね」

「え?」

顔を後ろに向ける。そのまますぐにキスできるくらい、葵さんの顔が近い。唇が、触れそうで触れ

ない——絶妙な距離だ。

「……」

(こ、恋人なんだし、このままキスする可能性もあるよね)

目をつぶろうとしたその時……足にフワフワした毛の感触がして、下を向いてみる。

「モカ……?」

その顔を見たら、口に何かをくわえて得意げな表情をしている。よーく見るとそれは……

「きゃぁぁぁ! む、虫、捕まえてきてる!!」

私は葵さんの背中に隠れて抱き付き、ぎゅっと目を閉じる。虫が大っ嫌いな私に、この事態を冷静に対処する能力はない。

「ああ、この虫もう死んでるな。ほら、口開いて」

「ミァ〜〜〜!!」

モカは思い切り不満げな声を出したが、葵さんは「こら、大人しくして」と冷静だ。食器棚の引き出しを開ける音や、そこからゴソゴソと何かを取り出す音がしている。

少しして、モカが向こうに歩いていくのが分かった。

「も……もう虫、いませんか?」

きつく閉じていた目をうすーく開く。

「ティッシュで掴んだからもう大丈夫」

彼はそう言って、手に握っていたティッシュの塊をゴミ箱にポイと投げ入れた。

「よかった……」

ホッとしてようやく平常心を取り戻したところで、自分が葵さんにガッチリ抱き付いたままだということに気が付いた。

「わぁ……す、すみませんっ!」

慌てて離れようとしたのだが、葵さんは逆に私の体を引き寄せてギュッと抱きしめた。

「あ、葵さん……!?」

こ、これは心臓が持たない……!

114

腕から逃れようとジタバタしても、葵さんはさらに力を込めて抱きしめてくる。

「あはは、陽菜ってホント面白いな。見てて飽きないよ」

（お、面白いって……そんな評価は微妙です！）

言い返してやりたいとは思うものの、頭の中は真っ白のままだ。

「あ、葵さん……！」

「あ……」

彼は、ハッとしたように私から手を離した。笑顔から、戸惑いの表情に変わる。きっと、私が戸惑っていたから、まずいと思ったのだろう。

「わ、私……モカの様子見てきます」

その場をどう取り繕っていいか分からず、私は逃げるようにキッチンから出た。

「はぁ……」

その後夕飯を食べ終え部屋に戻り、ベッドに倒れ込んで自分の体に腕を回した。

（……葵さんの腕の感触が……まだ、体に残ってる）

相変わらずからかわれている感じが強いけれど、抱きしめられるのは嫌じゃなかった。

「少しは、恋人として意識してくれてるのかな」

あの夜はお酒のおかげで大胆になれたけど、実際はそんなに自信があるわけじゃない。本命にな

るのは難しいと分かっているし、なれたとして、それが永遠に続く保証だってない。

（でも……今の私は会うたび、話すたびに葵さんをどんどん意識してしまう）

ギュッと強く目をつぶり、自分を励ますように葵さんへの思いを強く念じる。

その時、ドアがノックされ、深瀬さんの声が聞こえた。

「陽菜さん、少しよろしいでしょうか」

「深瀬さん？」

急いでベッドから下り、部屋のドアを開ける。そこには、いつも通りピシッとかしこまった姿勢の深瀬さんが立っていた。

「どうしました？」

「いえ……その、少しご相談が」

「あ、はい。どうぞ、入ってください」

「すみません、失礼します」

まさか深瀬さんから相談を持ちかけられるとは。

中に入ってきた深瀬さんに、ソファを勧めた。でも、彼はドアの前で立ったまま首を振る。

「ここで結構です。話はすぐ終わりますので」

頑（かたく）なな感じは以前のまま。でも、深瀬さんの表情には、ほんの少し安堵の色が見えた。

「何かありました？」

「いえ……」

深瀬さんは目線を下げ、照れたように微笑んだ。

116

「……私、花音様に交際を申し込もうと思っています」

「え……そうなんですか!?」

花音さんの長年の思いが実る。そう思うだけで、飛び上がってしまいそうなほど嬉しい気持ちになる。

「花音さん、絶対に喜びますよ」

「随分長い間、彼女の気持ちに気付かないふりをしてきたので……今さらなんですが」

だからこそ、深瀬さんの気持ちはかなり真剣なようだ。すでに美智子さんには話していて、あとは花音さんに告白するだけらしい。

（いいなぁ、花音さん……見事成就したね）

つい数日前は、花音さん、泣いていたというのに。彼女の熱い思いが深瀬さんの心を溶かしたんだろうか。

ふんわりとした気持ちで二人のこれからを想像していると、深瀬さんは私の名を口にした。

「陽菜さんがいらっしゃらなければ……」

「え……私?」

「ええ。陽菜さんがいらっしゃらなければ、私の心は永遠に凍ったままでした」

「そんな。深瀬さんにだって幸せになる権利はありますよ。葵さんだってきっと応援してくれるはずです」

私が葵さんのことを話題にすると、深瀬さんは急に元の真面目な顔に戻った。

「葵様のことなのですが……」

「は、はい」

深瀬さんは神妙な顔で私を見つめると、意を決したように口を開いた。

「私は秘書ですので、当然仕事面では今まで通り葵様を支えてまいります。ですが……プライベートに関して口を出すのはやめることにいたします」

「どういうことですか?」

「葵様はもう、陽菜さんを愛し始めておられると思うからです。ご本人は、気付いてらっしゃらないと思いますが」

「え……どうして……そう思われるんですか?」

突然言われても、私にはその実感がない。ただからかわれているだけのような気が……

だが、深瀬さんはにっこりと微笑んで言う。

「毎日必ず帰宅されるからです。陽菜さんが作ってくださる食事を食べるために、葵様は毎日ここに帰るようになりました」

以前の葵さんは、夜通し飲んだりして帰らない日もしょっちゅうあったそうだ。

「だから……あなたなら、きっと葵様の全てを受け止められる……そう思っているんです」

確信を持った声で深瀬さんは言い、大丈夫とでも伝えるようにゆっくり頷いた。

「どうか、葵様のことを……よろしくお願いします」

「深瀬さん……」

118

彼の葵さんへの愛情は、思ったよりずっと深い。

こんなに気にかけてくれる人が傍にいるなんて、それだけで葵さんは幸せ者だ。

「私で大丈夫なのか分からないですけど、でも、葵さんが私を本気で好きになってくれたらいいな、とは思います」

「ええ。大丈夫ですよ。万が一陽菜さんを手放すようなことがあれば、私も葵様に失望するでしょう」

深瀬さんは優しい眼差しで私を励ましてくれた。

（大役を担った気分だ……この恋って、自分だけの問題じゃないんだな）

でも、特別それを重いとは感じない。むしろ、ますます葵さんに振り向いて欲しいという気持ちが大きくなった。

「葵さんにふさわしい人間になれるよう、今以上に努力しますね」

力強く頷いた私を見て、深瀬さんはにこりと笑った。

「葵様へのアプローチに必要な情報でしたらご協力できると思いますので、その時は遠慮なく相談してください」

「は、はい。ありがとうございます」

話が一段落したその時。ドンドンドン！　と大きくドアをノックされた。

「深瀬！　いるんでしょう？」

「花音さん……？」

119　イジワルな吐息

急いでドアを開けると、いつぞやと同じ形相で花音さんが仁王立ちしていた。これは……明らかに私と深瀬さんのことを誤解している様子だ。

「あ、あの……花音さん、これは違……」

「陽菜ちゃん、ひどいよ……私がいないところでコソコソ深瀬と会うなんて」

違うよ、深瀬さんは花音さんのことで……」

「もういい、陽菜ちゃんの裏切り者、深瀬の浮気者！　もう私知らない‼」

私の言葉など聞く耳も持たず、花音さんは廊下を走り去ってしまった。

「花音さ――」

追いかけようと部屋を出たとたん、足が止まる。

「葵、さん」

いつからいたのか、廊下で腕を組みながら立つ葵さんが、私を冷たい目で見ていた。

「へえ……陽菜も案外やるね」

意地悪く微笑んだ葵さんに、思わずカッとなる。

「葵さんまで！　これはっ……」

説明しようと口を開いた瞬間、後ろから深瀬さんに手を引かれた。

驚いて彼を見る。深瀬さんは何も言わず、葵さんをジッと見据えていた。

（深瀬さん、どうして花音さんのことを言わないの？　誤解されちゃうかもしれないのに）

葵さんはこちらへ数歩近付き、黙って深瀬さんと私の腕を引き離した。

120

「葵、さん……」

「陽菜は俺の彼女なんだけど……どういうつもりだ?」

思いもよらぬ葵さんの言葉に、私はびっくりして顔を上げる。

彼は落ち着いている様子だが、真剣な眼差しで深瀬さんを見ていた。一方の深瀬さんも、特に動揺する様子はない。

「陽菜さんをほったらかしにして……とてもお付き合いしている恋人には見えませんよ」

「何だと?」

「奪われて困るのでしたら、本気で陽菜さんに向き合われてはどうです?」

「深瀬、お前……」

きっと今まで、こんなふうに深瀬さんが葵さんに楯突いたことなんかなかったに違いない。その証拠に、涼しげな表情とは裏腹に、深瀬さんの拳はきつく握られている。内心、すごく緊張しているのだろう。対する葵さんには、どんなふうに映っているのか——

「心配いらない。陽菜は俺から離れたりしないよ」

「あまり人の心を軽んじない方がよろしいですよ……大事なものは、一度失ったら戻りませんから」

そう言い残すと、深瀬さんは私にそっと目で合図をした。さっき話したことは葵さんには内緒……という意味だろうか。

「花音様を迎えに行ってきます」

121　イジワルな吐息

深瀬さんは、急ぎ足で廊下の向こうへ消えていった。

（二人とも……大丈夫かな）

「花音は、小さい頃からパターンが決まってるんだよ」

葵さんが私の部屋の中に入り、窓際に移動して外を見下ろしながら言った。同じようにする

と――花音さんは、まるで深瀬さんが来ると分かっていたかのように、玄関近くのベンチに座って

いた。

「よかった……遠くに行かれたわけじゃなかったんですね」

「あいつはああ見えて臆病だから、行動範囲が結構狭いんだ」

「そうですか……」

ホッと安心していると、葵さんが私の名を呼んだ。

「陽菜」

「は、はい」

「君さ……本当に俺のこと好きなの？」

「どうして、そんなこと聞くんですか」

（まさか本当に深瀬さんとのことを疑っているんじゃないよね）

素直に答えない私を責めるように、葵さんはジリジリとこちらへ近付いてきた。

「もう好きじゃなくなった？」

「そ、そんな簡単に好きになったり嫌いになったり……しませんよ」

「そう？　人間の心なんて、いつだって変わるものなんじゃないの……雲の形みたいにさ」

両手を広げて私を壁際に追い込んだ葵さんの影が、私の体を覆う。その瞳はどこか悲しげで……

迷子になった子どものようだ。

「葵……さん」

「呼び捨てでいいよ。恋人なんだし。敬語もいらない」

「す、すぐには無理ですよ」

突然呼び捨てにするのは、かなり照れくさいし抵抗がある。

「じゃあ、せめて敬語をやめて」

「……は、はい。堅苦しくならないよう、努力する……ね」

頷くと、葵さんがゆらりと動いた。

「あ……」

ひやりとした感触が訪れる。

葵さんが、私の唇にキスをしていた。

「俺とのキスは……好き？」

吐息のかかる距離で尋ねられ、間近にある葵さんの鋭い瞳を、戸惑いながら見つめる。

「好き……だよ」

「ドキドキするの？」

「うん……」

123　イジワルな吐息

に包まれていく感じがした。

「陽菜。もっと……俺に甘えてよ」

最後、耳に空気を送るように囁かれて、ゾクンと感じてしまい、足の力が抜ける。

「あ……っ」

「陽菜、大丈夫か?」

「だ……大丈夫……」

（吐息だけで感じてしまうなんて……あり得ない……!）

顔がものすごく熱い。葵さんの腕に掴まっていたら、彼が優しく言う。

「そういう反応を見てれば、何となくは分かるんだけどな」

「え?」

「だけど好きだってちゃんと伝えてくれなきゃ、俺は分からなくなるんだよ……だから、もう陽菜は俺を好きじゃないかもって思ったりする」

葵さんの表情はとても真剣で、今まで私をからかってばかりいた彼とは違っていた。

（私から……伝える……）

葵さんなりに私ともっと近付きたいと思ってくれているのだろうか。だとしたら、とても嬉しい。

でも、お互いをもっと知るにはどうするのがいいんだろう。

「そうだ……あの、葵さん。私、ちゃんとしたデートがしたい」

124

「ちゃんとした……って?」

葵さんは拍子抜けしたような表情をした。

「この前は、デートもどきだったから。今度は恋人として、ちゃんと一日一緒に過ごしてみたいな」

私達に足りなかったのは二人でゆっくり過ごす時間。話さなくても、一緒の空間にいるだけで何か伝わるかもしれないし。

葵さんが同じように思っているのかは分からないけど、彼は私の申し出を断らなかった。

「いいよ。じゃあ、今週末空けておく」

「う、うん。私もお休み取れないか確認するね。土曜日がいいな」

「OK。どこに行くかは陽菜の希望に合わせる。行きたいところを考えておいて」

私の頭をくしゃっと撫でると、葵さんはニコリと笑って自室に戻っていった。

深瀬さんのおかげなのか、葵さんの私に対する態度が少し優しくなった気がして、嬉しくなった。

それから数日後。約束していたデートの日がやってきた。あまりよく眠れないまま、六時という早い時間に起きてしまった。

「雨か……」

外は小雨が降っていて、サーという雨音が聞こえる。

(よし、今日はプランBだ)

125　イジワルな吐息

デートの約束を取り付けた日から、デート計画をじっくり考えておいたのだ。

「にしても……寒いなぁ」

窓の外をジッと見ていたら、伝わってくる冷気でブルッと体が震えた。秋が深まって、確実に冬が近付いているのが分かる。

「シャワー浴びてこよ」

冷えた体を温めるために、いそいそとバスルームに足を運んだ。

「ふぅ……」

熱めのシャワーをつま先から順番に浴びて、ようやく頭がクリアになった。

（デート当日に朝から体を洗うなんて、何か意識してると思われたら恥ずかしいな）

こんな余計なことまで考えてしまうほど、私の頭はやっぱりデートのことでいっぱいだ。

ガチャ。

「っ!?」

浴室のドアが開く音がして振り返ると、白い湯気の中に葵さんが立っていた。

「あ、葵さ……」

かろうじて腰に薄いタオルは巻かれていたけれど……ほぼ裸だ。というか、私だって全裸だ。

「おはよう、陽菜」

特に動じることなく、葵さんはハネた髪を撫でる仕草をしながらそのまま中に入ってくる。

126

「あ、あの……私が先に入ってるんだけど!?」

「分かってるよ。それ貸して」

シャワーヘッドを取り上げられ、まだ泡の残った体にザーッとシャワーを当てられた。

同時に彼の手が背中を優しく撫でる。

「っ!」

反射的に体が硬直し、奥の方から変な感覚が湧き上がるのが分かった。

「まっ……待って」

慌てて葵さんから離れようとするのに、彼はそれを追うように肩や首にも指を這わせる。

「どうして。ここも、まだちゃんと石鹸落とせてないよ」

彼の手がするんと滑るように私の胸を包み込んだ。

「えっ、ちょっ……」

「陽菜の胸、いい形だな……柔らかいし、白いし」

まだ寝ぼけているのかと思うくらい、葵さんの声には緊張感がない。

それでも手の動きは的確にポイントをとらえていて、私の胸はどんどん感度を上げていった。

「や……まだ、朝……!」

「朝って一番やりたくなるんだよね」

「何言って……やだ……あっ」

胸を滑っていた手が下腹部をさすり始め、そのまま石鹸のついた首筋をちゅうと吸われる。

127　イジワルな吐息

「あ、葵さん……っ」

「石鹸って食べられないんだっけ」

「当たり前ですよっ！」

「ふうん。まあ、陽菜ごと食べちゃえばいいか」

下腹部に当てられていた手が胸を包み直し、まるでマッサージでもするかのように柔らかく揉まれた。

体を自由に滑っていく葵さんの手に、私は素直に反応していく。

「た、食べる……って、何するんですか」

「それを聞かないと分からないほど、陽菜って子どもなの？」

彼は意地悪に小さく呟くと、胸の先端を指で軽く押してきた。

「はんっ」

理性とは裏腹に漏れる声と体の反応に、自分が一番戸惑う。

（な、何で、こんな……っ）

混乱する私にはお構いなしで、葵さんは胸への愛撫を何度も繰り返してくる。

「あ……あぁ……っ」

次第に力が抜け、気付くと葵さんにしなだれかかるようにして身を預けていた。肌がぴたりと重なり、葵さんの体温が私の肌に直接伝わってくる。

「陽菜の体はどこも柔らかいな。それにすべすべで卵みたいだ。……唇の弾力は？」

「え？」

128

葵さんは私の顎を軽く指で持ち上げ、唇を塞いだ。

「ふっ……」

葵さんは私の上唇を吸い上げる。それが離れると同時にチュパッという音が響いた。

これはキスなのか、はたまた本当に食べられているのか分からない状態だ。

私はボーッとしながら葵さんにされるがままになっていた。

（何で、抵抗……できないの？）

そのうち葵さんは私の耳元に唇を近付けると、低く囁いた。

「欲しくなった？」

ぼんやりした頭で今言われた言葉の意味を考える。

（欲しい……って、何を？）

「正直な気持ちを口にすればいいんだよ」

彼はそう言いながら、胸に置かれていた手をスルッと下腹部へ移動させた。

「や、何するの？」

「答えなかったら、俺のしたいようにするだけだよ」

「ちょっと……待って」

（こういうのって、お互いに求め合ってするものじゃないの？　今のままじゃ葵さんの思うま

ま……）

正直、体の奥は「欲しい」と訴えているのだけど、私の理性はそれを口に出すのを許さなかった。

129　イジワルな吐息

「ふっ……結構強情だな」

「えっ?」

驚く間もなく、葵さんの大きく美しい手がするっと抵抗なく私の秘部に潜り込み、その長い指がすんなりと中に入ってきた。

「やぁっ」

その時、壁にかけてあったシャワーヘッドがこちらを向き、私達めがけてザーッとお湯が降り注いできた。

「わぷっ!」

「……とんだ邪魔が入った」

葵さんはスッと指を抜くと、シャワーヘッドを手に取り、私の体を自分の方へ向かせた。

「はい、流してあげるからこっち向いて」

平然としている葵さんを見て、何だか急に腹が立ってきた。

(葵さん、私をからかって遊ぶのが趣味なの!?)

「……も、もういいよ!」

シャワーを諦め、バスルームを出ようとして——ツルツルの床で足を滑らせた。

「きゃっ!」

(あ……あれ?)

一瞬足が浮いたかと思うと、次の瞬間、私の体はしっとりとした温かいものに包まれていた。

130

ポタポタと床にしずくの落ちる音が、私の頭に響く。すると、頭上から葵さんの低い声が降ってきた。

「陽菜……ホント、いちいち面白いね」

「え？」

逞しい腕が目に入って、葵さんに抱きかかえられているのだと分かった。とたんに、恥ずかしさで体中が茹でダコのように熱くなる。

「やだっ、離して！」

思い切り彼の腕を振りほどくと、私は転がるようにバスルームを出た。後ろでは葵さんのクスクスと笑う声が聞こえる。

（葵さん……どうしてあんなに余裕なの……っ）

完璧な一日になるはずが、出だしでコケた。

もっとちゃんとおしゃれした自分を見てもらって、たくさんお話しして、心を近付けて……そう思っていたのに。

（デート当日の朝に、裸を見られるなんて……おまけにあんなに触られて……ううっ）

「最悪だよ……」

濡れた髪と体を拭き、私は肩を落として自室に戻った。

二時間後——

バスルームでの一件はひとまず忘れよう。気を取り直し、精一杯のメイクとヘアアレンジを施して階段を下りる。

（さっきのことはなかったことに……なかったことに……）

心の中で呪文のように唱え、一呼吸置いてリビングに足を踏み入れた。

「あ、葵さん。お待たせ」

「時間ピッタリだね」

葵さんは読んでいた雑誌を閉じ、テーブルの上にポンと置いた。

昨日のうちに、彼には今日のスケジュールについて書いた紙を渡しておいた。八時に家を出て、モーニングを一緒に食べるというのが最初の行程だ。

「へえ……」

私の全身を眺め、葵さんは何やら神妙な顔をしている。

「え、何？」

「ん……いや、そういう格好してると別人みたいだね」

「そ、そうかな」

褒め言葉と思っていいのだろうか。今日は、白いシャツの上にジャケットを着ている。それから、膝上丈でストライプ柄のタイトスカート。葵さんの好みは知的なタイプだから、少しでも近付けたらいいなと思って。

バスルームでの出来事は、葵さんの中でもなかったことにされている感じだ。その話には少しも

132

触れようとしない。

（その方が私も恥ずかしくないから助かるけど）

「雨だな」

葵さんはソファから立ち上がり、窓の外を見ながら呟く。それを聞いた私は、バッグから折りたたみ傘を取り出し、彼の目の前に差し出した。

「これね、買ってから一度も雨が降らなくて。だから私、この傘を開くチャンスが来たなって、少し嬉しいの」

「はは……えらくポジティブだね」

小馬鹿にしたような笑い。でも、今日の私はこんなことくらいではめげない。仮恋人の期限はあと三週間ほどしかない。今日のデートは私にとってすごく重要なのだ。

「傘で出かけるってことは、車は使わない気？　俺、傘なんて買ったことないから持ってないよ」

「え、そうなの？」

さすがお金持ち……と言いたいところだけど、いくら何でも浮世離れしすぎでしょう。

「あ、じゃあ相合傘できるね！」

「相合傘……発想が小学生レベルだね」

「う……」

そりゃ、朝のシャワールームであんなことをする葵さんだから、相合傘なんてワードは子どもっぽくしか聞こえないのかもしれない。

133　イジワルな吐息

「でも、二人で歩いてたくさん話せるからいいでしょ」

私がそう言うと、彼は大きなため息をついた。

「……分かった、とにかく早く出よう。もう腹ペコだ」

そして、ごく自然に私の肩を抱いた。

小雨の降る中、街に向かって歩いていく。

「雨の日に歩き回るなんて、いつぶりだろうな」

男の人には不似合いな、猫のイラストが入った傘を持ちながら、秘書の深瀬さんが呟く。会社社長でお金持ちの彼は、雨に濡れて歩くことなどめったにないようだし……

とが多いけど、それとは別に専属の運転手もいるようだし……

「私はだいたい自転車か歩きで職場に向かうよ。歩いてると、季節の移り変わりが確かめられるから好きなの」

「季節……そんなの意識したことないな」

「今だと、落ち葉が茶色くなっていたり、早朝の風はツンと冷たくて冬が近付いている、なんて感じたり」

あまりせかせかした生き方は好きじゃない。そういうところは、いつも忙しそうな葵さんとは正反対かもしれない。

またいつものようにからかわれるかと思ったけど、葵さんは「そっか」とだけ言い、そのまま雨

134

の中を歩き続けた。

向かったのは、ワンコインでフレンチトーストが食べられるファストフード店だ。時々一人で来ている場所だけど、今日は葵さんと一緒だから、少し特別な感じがする。

「ワンコインか……安いね」

「あ、あの。支払いは割り勘にしよ?」

声をかけると、彼は驚いた表情で振り返った。

「割り勘?」

「うん」

この間の高級フレンチもご馳走になってしまったし、これ以上葵さんの負担になるのは避けたい。

でも、彼は私のバッグを指さして、命令口調で言った。

「陽菜、今日はそこから財布を取り出すの禁止ね」

「えっ、禁止?」

「そう。当たり前だろ」

（財布を出すことすら禁止する人に会ったのは、さすがに初めて）

物珍しさと申し訳なさで葵さんの顔を見上げる。

「でも……何だか悪いよ」

「駄目。甘えてくれた方が俺は嬉しいから、言うこと聞いて?」

135　　イジワルな吐息

いいのかな、と戸惑いつつも頷くと、葵さんは嬉しそうに笑って頭を撫でてくれた。その笑顔に

ドキッとしてしまう。

（顔が真っ赤になっていませんように……）

緊張をごまかすように、私は運ばれてきたコーヒーに口をつけた。

モーニングを軽く食べた後は、映画を観たり、ビルの中に入っている雑貨屋を見て歩いたりした。

ごくごく普通のデートコース。でも、葵さんと一緒という事実が新鮮で楽しい気持ちにしてくれる。

そして、ふと時計を見た時には、午後二時を過ぎようとしていた。

「あ、もうお昼とっくに過ぎてる！」

私は時間が経つのも忘れるくらい楽しんでいたけど、葵さんは疲れていないだろうかと心配にな

る。でも、彼は特に不満を言うでもなく、腕時計を見やって、今から昼飯にするかと言った。

「うん。おすすめの喫茶店があるの」

「じゃあ、そこに行こう」

案内したのは私のお気に入りの店だ。数種類のランチメニューから好きなものを選べるのがいい

し、何よりコーヒーがおかわり自由なのが嬉しい。

食後のコーヒーを飲みながら、ふと葵さんが口を開いた。

「そういえば、陽菜って一人っ子なの？」

「うん、そうだよ」

136

葵さんに興味を持ってもらえたのが嬉しくて、私は少し体を乗り出して答える。ご両親がいて、妹さんがい

「兄弟には憧れたなぁ……葵さんには花音さんがいるからいいよね。

て……それだけで私にはまぶしいよ」

「どうだろう、見た目だけの家族だからな」

「そんな……花音さんと仲いいじゃない」

「まぁ……ね」

私はあまり両親のことを覚えていない。記憶にあるのは、綺麗な声で歌を歌う母の姿と、私の頭を撫でてくれる父の大きな手だけ。交通事故で、突然二人が目の前から消えてしまったショックは心の奥に深く残っているけど……普段はあまり考えないようにしている。

「陽菜？」

葵さんの声にハッとなり、顔を上げる。

「あ……ごめん、ボンヤリしちゃってた。何？」

「ん……喫茶店で働いてるのって、何かきっかけがあったの？」

「あ、うん。子どもの頃から祖父に連れられて喫茶店で過ごすことが多かったんだ……それで自然に、私もこういうところで働きたいって思うようになったの」

「そうなんだ」

祖父と美智子さんが意気投合したというのは、最近すごく分かるような気がしているのだ。古い喫茶店を巡ったりするのが好きなんだろうというのが想像で食器のコレクションを見ても、

137　イジワルな吐息

きる。私の働く珈琲Potにもよく顔を出してくれていたというのは、結構なマニアだと思う。

「葵さんが、うちの常連さんになってくれたのも素敵な縁だよね」

「縁……ねぇ。悪縁だったらどうする?」

葵さんは意地悪な笑みを浮かべながら、空になったカップをソーサーに戻した。

「そんなことない、私は葵さんに会えたのは良縁だと思ってるよ!」

立ち上がりそうな勢いで力説してしまった。

「あ……ごめん。声が大きいね」

大人しくコーヒーにミルクを足していると、葵さんはクスッと笑い、私の頰を軽くつまんだ。

「……何?」

「陽菜って……何か可愛いな」

「え……」

(葵さんが、私を……可愛いって言った)

聞き間違いじゃないかと目をパチパチさせてしまう。

「いじめたくなる」

「な、何それ……っ!」

一応怒ってはみせたけど、心臓はいつもより速く脈打っていた。

やっぱり、可愛いって言われるのはすごく嬉しい。

「さて、次はどこ?」

138

「ええと……最後に遊園地の観覧車に乗りたいなって思ってて」

近くにある遊園地は、雨のせいで客もまばらだと思う。

デートの定番って感じだし、いいなと思ったのだけど……葵さんの反応が悪い。

「観覧車……」

「どうしたの?」

「いや。今日は雨だし、遊園地に行っても楽しくないんじゃない?」

「そんなことないよ、ジェットコースターに乗るわけじゃないし……」

「ジェットコースターとか……あり得ないでしょ」

「あり得ないって……幼稚って言いたいんですか? もう……」

「いや、違う。あんなものに人が乗ること自体、おかしいと思う。あんなに高いところから落ちた

らどうするんだ」

「え?」

私は、青ざめている葵さんの様子にハッとする。

(もしかして……)

「あの、一応聞くけど……飛行機とかも嫌い?」

「っ……!」

やっぱりそうだ、葵さんは高いところが苦手なんだ。彼の弱点が見つかって、何だか少し嬉しい

私は変だろうか。

139　イジワルな吐息

「と、とりあえず、今日は遊園地はパス」

「ぷぷっ。分かった……じゃあ、今度ぜひ」

「次に行く場所は俺が決めるよ」

伝票を手に椅子から立ち上がり、葵さんはレジの方へ歩いていく。私も慌てて荷物を持ち、その後ろを追った。

お店を出ると、雨足はさっきよりさらに強くなっていて、少し歩いただけで濡れそうだった。

「さて……どうするかな」

葵さんが空を見上げながら呟いた時、彼の胸ポケットで携帯が鳴った。

「取引先からだ……ちょっと長くなるから、屋根のあるところで待っててくれる?」

「うん」

葵さんはスマホを耳に当てると、何やらシリアスな顔で私から離れていく。私の傘は彼が持っていってしまったから、仕方なく近くにあったビルに向かって走る。

(葵さんって、仕事になると全然別人みたいな顔になるんだな……)

駆け込んだビルは、古い建物だった。コンクリートの壁には落書きがあって、あまりいい雰囲気じゃない。

(場所変えたいな……でも、ちょっと歩いただけで濡れそうだしなぁ)

困っていると、スッと前方に影が落ちた。

「ん?」

140

顔を上げたら、いかにも下品な笑みを浮かべた男が目の前に立っていた。年齢は三十代くらいだ。

「あ、あの……？」

「ねえちゃん、傘がないの？」

「あ、いえ……」

どう対応していいのか困惑していると、相手の男性は変なことを口にした。

「一緒に雨宿りしようぜ」

「え、いや、結構です」

じりっと近付いてくる相手の顔が、不気味に歪んだ。

「一緒の部屋で雨が過ぎるのを待とうぜ」

「……!?」

何のことか分からず、周辺をキョロキョロしてみると、私の立っていたビルの傍に小綺麗なホテルが見えた。入口に『休憩』や『宿泊』と書かれた看板が立っている。

（ネオンは控えめだけど、これは……ラブホテル！）

私はびっくりして首を振る。

「わ、私、人を待ってるだけなので！」

「傘も持たずに？」

男がにやにやと笑い、その不気味さに背筋がゾッとした。

「少しでいいから付き合ってよ」

141　イジワルな吐息

「いえ、お断りします」

後ずさりするが、相手もこちらへ近付く。助けを呼ぼうにも、怖くて声が出ない。

（葵さん……！）

心の中で呼ぶと、不意に相手の男性が私から離れた。

「な、何するんだよ」

「それはこっちのセリフだ」

葵さんの声が耳に届き、驚いて顔を上げる。すると、彼は男性の襟首を掴んで路上に引きずり出そうとしていた。

「葵さんっ！」

「何故か傘は手にしておらず、全身びしょ濡れだ。

「離せ！　ちくしょう」

「女の口説き方、もう少し勉強した方がいいな」

彼がパッと手を離すと、男性は転びそうになりながら人通りの多い道へ走り去った。

「……あ、ありがとう……」

「前もこういう場面あったよね」

私の前に立ちはだかると、葵さんは壁に手をついて低い声で呟いた。

「前も」というのは、仕事帰りの私がストーカー男に襲われそうになっていたのを、葵さんが助けてくれた時のことだ。

142

彼の髪からは雨がしずくになって落ちてくる。それが私の頬に涙のように当たった。

「……葵さん、濡れてる……」

「俺に触れるな」

強い口調に、私は伸ばしかけた手を止めた。

「……どうして?」

「今……すごく機嫌悪いんだ」

重い口調で言う葵さんの瞳は虚ろで、私を見ているのに何も映っていないかのようだ。

「ちょうどいいや、ホテル入ろ」

「え?」

葵さんは少し離れた場所にあった傘を拾い上げ、水滴をはらって私に手渡す。

「ホテルって?」

「ここだよ」

葵さんが見ているのは、私が全力でさっきの男性の誘いを拒否したラブホ。

私は腰が抜けそうなほど驚いてしまった。

「ちょっ、嘘でしょ……無理だよ」

「何が? 俺こんな格好で帰れないんだけど」

「う……」

全身びしょ濡れの葵さんは見るからに寒そうだ。

143　イジワルな吐息

（私を助けようとして濡れてしまったんだよね……）

「雨宿りするだけだよ、別に陽菜に欲情とかしてないし」

「しっ……失礼なっ！」

「あれ、欲情して欲しかった？」

「い、いえ……そういうわけじゃない……けど」

「じゃあいいじゃん」

「あっ」

葵さんは私の手を取って、強引にホテルの中へ入っていく。あまりの力強さに逆らうタイミングすらない。

（待って、私こういう場所には免疫ないんだよー……！）

心の叫びもむなしく、気付いたらやたら大きなベッドが中央に設置された部屋にいた。

「シャワー浴びてくる。エアコンの下に干しておけば服は数時間で乾くだろ」

葵さんは特に慌てる様子もなく、淡々と濡れたシャツを脱いでハンガーにかけている。

心臓に負荷がかかっているのは私だけだってことだろうか。

「あのー……私は特にシャワーを浴びるほど濡れてないから。ここで待ってるね」

「そう。好きに過ごしてて」

「うん」

気のせいかもしれないけど、葵さんの対応が何だか冷たい。

144

雨に濡れたのが嫌だったのか、せっかくのデートが変な展開になってイライラしているのか……

（言葉が少ないから、感情が読めない……）

困りつつも、初めて見るラブホの内装も気になる。結構シンプルな感じで、行為をするための空間だからかな、なんて考えてしまった。

葵さんのあの美しい手で体に触られるのを想像し、全身が熱くなる。

「ややっ、違う」

（別に私に欲情してここに来たわけじゃないって本人が言ってるし！）

私は変な妄想をやめて、テレビを見ようとリモコンをオンにした。すると、突然画面いっぱいに

男女の絡みシーンが流れ出した。

「ええっ!?」

慌てて消そうとするけど、驚きのあまりリモコンが手から滑り落ちる。音量が結構大きいから、

シャワーを浴びてる葵さんにも聞こえてしまいそうだ。

（まずい、まずい！　早く消さないと!!）

床に落ちたリモコンを拾って電源ボタンを押したが消えない。ボタンを間違えた!?　部屋が暗く

て、はっきりボタンが見えないのだ。女性の喘（あえ）ぎ声は勢いを増し、私の焦りはマックスに。

その時、背後で葵さんの声が響いた。

「何見てんの？」

「うぁっ！」

145　イジワルな吐息

驚いて押したのが電源ボタンだったようで、画面は一瞬にして消える。

「ち、違うの、これ、今……テレビ見ようとしたら」

「ふーん……AVくらい見てもいいんじゃないの。ここ、そういう場所だし」

「いや、私そういうの興味ないから」

白いガウンを羽織った葵さんは、濡れた髪をタオルで拭きながら、私からリモコンを取り上げた。

「少しは興味持たないと、女としてもったいないでしょ」

「えっ」

リモコンをベッドの上に放り投げると、彼はじりっと私の方へ歩み寄る。

優しいムードは全くなくて、どちらかというと怒っているというか……イライラしている感じだ。

「どうしたの？　何か……怒ってる？」

「怒ってないよ」

「怒ってるよ……雰囲気で分かる」

「それなら俺の感情を穏やかな状態に戻してよ」

葵さんは手にしていたタオルをバサリと床に落とすと、再び私を見つめた。

「どうすればいいの……？」

困惑して彼を見上げると、肩をトンと押された。体がベッドに沈む。

「ちょっ……何を……」

「ラブホで男と女がすることって言ったら一つでしょ」

146

ギシリと音を立てながら葵さんが私に覆いかぶさる。よもやと思っていた展開になり、私は体を硬直させた。

（そんな気ないって言ったくせに……！）

「恋人に迫られて、そんなに困る女性も珍しいね」

濡れた髪を揺らして私を見下ろす葵さんは、今まで見たこともないほど妖艶な表情をしている。

そのせいで、心臓がザワザワとし始めた。

「陽菜はこれから色々教え甲斐のある恋人になりそうだな」

「教えるって何……っ！」

彼のしなやかな指が私の首筋をスッと撫で、その跡をたどるように唇が這う。

「ふっ……」

強い刺激が体に走る。

「さっきの男はさ、こういうことをしようとしてたんだよ」

「葵さん、待ってよ。まっ……」

私の言葉も聞かず、葵さんは少し乱暴に私の胸を掴むと、左右に揺さぶった。その刺激で体の芯が熱を帯び始める。

（抵抗……できない）

首筋へのキスが繰り返され、同時に葵さんの膝が私の両足を割り開く。恥ずかしさで身を縮めようとするけど、男性の力はやはり強い。彼の体はビクとも動かなかった。

147　イジワルな吐息

「や……葵さんっ」

「いい加減観念したら?」

シャツをまくられ、そのすき間に彼が手を入れてきた。シャワーを浴びた後なのに彼の手は驚く

ほど冷たく、そのせいで刺激はより強く私の体に伝わる。

「あんっ」

「いい声出せるじゃん」

葵さんは、私の顎を掴んでクイと持ち上げた。

「どう? 乱暴な方がいいってこともあるでしょ」

「な……んっ!」

噛み付くようなキスが落ちる。

下唇に痺れが走り、そこを強く吸われているのだと気付く。思わず口を開くと、葵さんの舌が強

引にねじ込まれた。

彼の舌が生き物のようにうねり、私のものを絡め取ったり吸ったりする。呼吸を忘れるほど、い

やらしくて——そして気持ちいい。

「や……ぁ」

「嫌っていう言葉は、女性はほとんど逆の時に使うよね」

キスから解放されたかと思うと、次は胸への刺激を強くされる。硬くなった先端をわざと避ける

ようにして、葵さんが唇で両方の胸を交互に攻める。

148

もっと触れて欲しい……もっと甘い刺激をちょうだい。

頭ではこんな強引なのは嫌だと思うのに、体が求めるものは真逆で……私の意識は混乱して

いった。

「他はどこがいい?」

耳に唇をピッタリとつけ、そのまま囁かれる。葵さんの声は、愛撫に負けないくらいの快感を与

えてくれる。

「ふうっ……」

「へえ……耳、弱いんだ」

「や……違う、よ」

全身に鳥肌が立っている。私の肌をさすりながら葵さんはクスッと笑った。

「こんなに感じてるのに……やっぱり陽菜は嘘つきだ」

「そんな……」

(だ、駄目……何で止められないの……葵さん、どうしちゃったの?)

不安になる心とは裏腹に、体はどんどん熱くなっていく。

胸の突起をコリッと嚙まれ、私は体中に溢れた快感に背中を反らした。

「あぁんっ」

「陽菜……イッた?」

その囁きは今までで一番意地悪に聞こえた。

149 イジワルな吐息

それがかえって〝もっと〟と私の中に火をつける。

「い、言わないで……」

「いやらしいな、陽菜。君は本当の自分を隠してるんだろ」

「ほ、本当の……自分？」

葵さんは私のショーツに手をかけて一気にそれを引き下ろす。そして秘所に指を埋めた。

「んっ……！」

そこはぐっしょりと濡れている。足を閉じたが、彼は気にせず指を前後させて撫で続ける。

「男なら誰でもこうやって感じるんでしょ、って言ってるの。もうここ、ドロドロだよ」

「ちがっ……」

言いかけると、彼の美しい指先が私の唇に押し当てられた。

「俺だけだって証明できる？　俺に触られた時だけこんなに濡れるんだって、証明してよ」

「証明、なんて……どうやったら……」

彼は、私の両手首を頭上で押さえ付ける。もうこのまま、私の中に本気で押し入ってきそうな勢いで言う。

「俺だけのものになればいいんだ。気絶するまで、何回もイけばいい」

野獣のように目を光らせる。葵さんは、明らかに怒っていた。

（怖い……）

私は彼の腕から逃れようと首を左右に振った。

150

「何で逃げようとするの。俺のこと好きなんでしょ？」

「葵さん、おかしいよ。私は、葵さん以外の人となんて……考えたこともないのに」

震え始めた私を見て、彼は私を押さえ込んでいた力をふっと抜いた。

「証明できないなら、俺を好きだなんて言うな」

「え……？」

葵さんは私から離れると、背を向けてベッドに横になった。

さっきまでまとっていた怖いオーラは消えている。

「もう何もしないから安心して。服が乾いたら帰ろう」

「……うん……」

私も彼に背を向けてベッドに横になり、言葉にできない寂しさを感じてきつく目を閉じた。

（やっぱり葵さんの心は見えにくい。どうしたらいいか分からないよ）

欲情しないと言って笑ったかと思えば、自分だけのものになれと迫ってきたり……

拒絶したことで彼の怒りを大きくしてしまっただろうか。

解放された体を起こし、彼の背中を見つめる。

葵さんの服が乾いてから、私達はホテルを出た。会話は最低限で、昼に見たような笑顔はとうとう戻らなかった。

彼は何事もなかったように無表情のままタクシーを拾った。

（嫌われちゃったのかな……）

そう思うと、胸がキュッと締め付けられたように痛くなる。

（今日は最高の一日になるはずだったのに……どうしてこうなっちゃったの……）

雨は全くやむ気配がなかった。

家に戻るとすぐ、葵さんは自室にこもってしまった。

気まずさはあるけれど、私は勇気を出して彼の部屋まで行き、ドアの外から声をかける。

「葵さん、コーヒー淹れますから……少ししたら下りてきてね」

「うん」

返事をしてくれたことにホッとした私は、リビングでコーヒーを淹れた。

（美味しいコーヒーを飲めば機嫌が直るかも）

葵さんの好きなマンデリンを、お気に入りのカップで用意する。

でも、彼はいくら待ってもリビングに下りて来る気配はなかった。

コーヒーはすっかり冷めてしまって、飲んでももう苦いだけ。役目を果たせなかったカップを見つめながら、私は泣きたい気持ちを必死に堪えていた。

（こんなに悲しい気持ち……久しぶりだな）

痛む胸を押さえたままソファにうずくまると、疲労で体が沈むように感じる。暖房をつけていないから少し寒いけれど、動く気分になれない。

そのまま吸い込まれるように眠りの中へ落ちていった。

いつの間にか、昔住んでいた家の前にいる。

懐かしい。でもどうして？　私はここを出て今は──

そう考えて、自分が祖父と手を繋いでいることに気付く。その姿がいくらか若くて、ああ、これは夢なのだと分かった。

『陽菜、どうして泣いてるの』

『お母さんが……お父さんが……いなくなっちゃったから……』

両親を亡くし、寂しくて泣いている小さい頃の私。

こんな時、祖父は私が笑顔になるように、と美味しいケーキを出す喫茶店に連れていってくれた。

『陽菜、美味（おい）しいか』

『うん！』

『そうか。やっぱり陽菜は笑顔でいるのが一番だな』

嬉しそうに笑った祖父の姿がフッと消え、その場が真っ暗になる。

『あれ、おじいちゃん？』

突然のことに驚いて席を立つと、後ろから優しい声が聞こえた。

『心配ないよ、俺がいるでしょ』

『え？』

153　イジワルな吐息

振り向くと、そこには優しく微笑む葵さんが手を差し伸べて立っていた。

『葵さん……』

彼の笑顔が私の心を安堵させる。その大きな手を掴んだ。

『心配しないで、これからは俺がいるから』

『本当?』

『うん』

やっと訪れた安らぎ。

もっと強く握り直そうと、私は一度手を離した。

そのとたん、葵さんの姿が私から遠のいていく。

『葵さん!』

驚いて彼を捕まえようとするけれど、もう触れることができない。

『待って……葵さん、葵さん!』

私は声にならない声で彼を呼び続けた。

そして私の周囲は、再び闇に包まれていく――

「葵……さん」

「陽菜……陽菜っ」

ハッと目を開けると、目の前に葵さんの心配そうな顔があった。

154

「どうした、こんなところで寝たら風邪を……」

「葵さんっ！」

ソファから起き上がり、勢いよく葵さんの首に抱き付く。　失いかけていた大切なものが戻ってきたような、そんな気がして。

「陽菜……？」

「行かないで。行かないで……お願い」

葵さんの胸の中に顔を埋めて呟く。　すると、彼はそっと抱きしめてくれた。　その温かさに、不安だった心が少しずつ落ち着きを取り戻していく。

「怖い夢でも見たの？」

「うん……両親が亡くなった時の夢。葵さんが助けてくれたんだけど……どんどん遠くに行っちゃうから……どうしようかと思った」

ぼんやりと覚えている夢の内容に、体がブルッと震える。　葵さんは私の額にキスを落とし、優しく髪を撫でてくれた。

「陽菜」

「……何？」

「俺のベッドに来て」

「えっ……あ、あの」

一気に目が覚めて、葵さんの腕の中で顔を上げる。

155　　イジワルな吐息

「さっきは悪かった……陽菜さえよければ続きをしたいんだけど」

「つ、続き……って……」

もちろんホテルでの、というのは分かったけど、突然すぎてすぐには頷けない。

「怖い夢を見たのって、俺のせいでもあるのかもしれないし……」

そう言いながら、少し汗ばんでいる私の手を握る。その仕草は優しくて、デートの最後で見せていたイライラはもう感じられなかった。

「不安は、全部消してあげるよ」

優しく額にキスをされ、自然に私は頷いていた。

「じゃあ、俺に掴まって」

「え……あっ」

葵さんは私を抱き上げると、二階へ歩き出した。私は落ちないように彼の首にしがみつく。

部屋に入ろうとしたところで、モカが葵さんの足にすり寄ってきた。

「ミァ〜〜ン」

いつの間にか、モカはすっかり葵さんがお気に入りになっているようだ。

「モカ、お前は少し待ってて」

恨めしそうな顔をしているモカが部屋に入らないようにして、葵さんは肘でドアを押して閉めた。

仕事関係らしき書類が机にも床にも散らばっている。空気はリビングよりも少し暖かくて、それが私の心をホッとさせた。

156

「葵さん……」

「ここなら、誰にも邪魔されない」

葵さんは部屋の奥のベッドに私をそっと寝かせると、まるで魔法でもかけられたように、ボーッとしたまま彼の唇を受け止めた。

目の前にある彼の顔は彫刻作品のように整っていて、薄明かりの中で再びキスを落とす。私はま

（葵さんって本当に綺麗な顔してるよね……）

まつ毛は思ったより長い。

「何？」

私がジッと彼を見ているから、気になるみたいで視線をこちらへよこした。

「葵さん、綺麗な顔だなと思って」

「そんなの見慣れたらどうってことなくなる。それより陽菜は飽きない顔だからいいよ」

「ど、どういう意味！」

「はは、可愛いっていう意味だよ」

「うそ、ファニーフェイスって言いたいんでしょ」

私が葵さんの頬をむにっと引っ張ると、彼も負けじと同じことをする。

「ぷっ……変な顔」

「そっちこそ」

お互いの顔をむにむにと引っ張り合いながら、たまらず笑い出してしまった。

葵さんが少し心を開いてくれているような気がして。

嬉しかった。

「陽菜」

笑っている私の頬に再び手を添え、葵さんが優しく鼻の頭にキスをする。

「葵さん……」

「ちゃんと……陽菜を抱きたい」

「……うん」

頷くと、葵さんは嬉しそうに微笑んで優しいキスを何度も繰り返した。

何だか夢を見ているみたいだ。

フワフワした気持ちのまま、キスを受けながら葵さんの頬を撫でる。彼はその手に甘えるように頬を押し付けてくれた。

（ふふ、可愛い……）

葵さんの言動通りなら、彼は気まぐれで女性を抱ける人。だけど……あれは彼の強がりかもしれない……と思った。

だって、今の葵さんは、恐い夢を見た私の心を和らげようとしてくれている。そのおかげで、警戒することなく身を委ねられる。

（葵さんのキスは、いつも私の胸をドキドキさせる……）

幾度目かのキスで葵さんでとろけた私の心は、もう葵さんを受け入れることを許可していた。恋愛から遠のいていた私の体にいつしかついていた錆びを、綺麗に洗い流してもらっている気がする。細かい理屈はいらない。ただ、目の前の人と深く繋がりたい……その素直な欲求だけが私を

158

支配している。

「寒くない?」

「うん」

「じゃ……」

私の服のボタンを外し、葵さんがゆっくり脱がせる。

(下着姿になると、やっぱりまだ恥ずかしいな)

自分の体を抱くようにして縮こまっていると、葵さんも服を脱ぎ、お風呂で見たあの美しい体を

あらわにした。

「もしかしてこれ、新調した?」

葵さんは私の体を起こして自分の膝に乗せると、目線を下げて私の胸元を見る。

「そ……そう、かな」

「俺も裸なら抵抗ないでしょ」

「あ……」

真新しいランジェリーだというのがバレてしまった。

すでに今朝裸を見られているというのに恥ずかしい。

「陽菜もデート前から期待してたってことか」

チュッと軽く肩にキスされ、恥ずかしくて肩をすくめてしまう。

「こ、これは、そういう意味ではっ……」

159　イジワルな吐息

「隠さなくていいよ」

腕を広げられ、デコルテをスッと撫でられた。その瞬間、体がビクリと反応する。

「陽菜ってさ……指フェチ?」

「え……いや、指っていうより……手かな。綺麗な手の人が好きなの」

「そうなんだ。俺の手に反応するのは分かってたから、攻めやすかったけどね」

「も、もう……」

葵さんは意地悪に笑うと、そのまま指で私の鎖骨から胸をゆっくりなぞっていく。スローな動きがやけに官能的で快感を呼び起こす。

「ん……っ」

体をよじると、それを追うようにキスされる。開いた唇のすき間からトロリと舌を差し込まれ、口内で優しく私の舌と絡められた。

「ふっ……」

呼吸するために口を開けるとより深いキスで塞がれ、私はまるで捕らえられた獲物みたいに、葵さんの激しい口づけを受け続けた。

「あ……んぁん」

唇が離れて、名残惜しく感じる。葵さんは私の顔を見つめて微笑んだ。

「いい顔になってきた……可愛いよ」

「葵さん……」

160

熱で浮かされたような状態で彼の首にしがみついた。彼の体温と柔らかい香りが、私の心に優し
く甘い誘いをかける。

「陽菜は感じやすいからな……これくらいでも反応しそう」

彼は焦らすようにブラの紐に指をかけては離し、パチン、パチンと肩に刺激を与えてくる。

「ん……葵さん」

「こんな時くらい、呼び捨てにして」

「葵……私……あっ……」

キスと指で熱を持った体は自分で思っている以上に感じやすくなっていて、そっと背中に手を回

されただけでザワリと鳥肌が立った。

「陽菜って見かけよりエッチだよね」

「そ、そんなことな……ふっ」

口ごたえを許さないとでも言うように再びキスで唇を塞がれた。うねるように重なる唇に吐息も

かぶさり、焼けそうなほどの熱さだ。

そのまま押されてベッドに仰向けになった。キスはまだ続いている。

激しくされるのはホテルでの時も同じだったけれど、今はあの時感じていた恐怖はない。だから

かもしれないけど、心も体も同じように彼を求め始めている。

「そろそろ……いいかな」

葵さんは器用にブラジャーも取り去った。

161　イジワルな吐息

裸を見られているという羞恥心は薄れている。

「朝、バスルームで襲ってもよかったんだけど……」

つんと立った胸の先を指でなぞりながら、葵さんが囁く。

「その後デートできなくなると思って我慢した」

「う、うん」

「想定外だったけどホテルでの一件もあって、俺的には我慢の限界なんだよね」

さすられていた胸の頂をチュッと吸われ、下腹部に直接響くような強烈な刺激が体に走った。

「んっ……あんっ」

たまらず声が漏れてしまう。次に彼の指は秘部に伸び、探るように狭い入口を分け入ってきた。

クチュンという音が耳に届き、より一層私の体を熱くする。

「熱いね……もう中、トロトロだよ」

「やっ、言わないで」

一度侵入を許してしまうと、彼の指は小刻みに、力強く動く。内壁をこすられ、指のつけ根は花弁に当たり、中と外の両方でどんどん快感が生まれていく。葵さんはまるで、私の感じる場所を最初から分かっているのでは、と思ってしまう。

「ふっ……あ……ん」

「へえ、ここがいいの」

折り曲げられた中指がある一点をこすると、中の蜜が溢れ出るような感覚になる。

162

「あっ、駄目っ……」

「大丈夫、ここでイッてもそれで終わらせないし」

「な、何言ってる……の」

葵さんの指の動きが速くなり、快感の波が次第に大きくなって私を追い込む。

(やっ……イッちゃう……！)

グッと葵さんの腕に掴まると、彼は一瞬動きを止めた。

「……もう限界？」

「んっ……うん」

「俺にどうして欲しいのか、言ってみて」

意地悪な言葉を口にする葵さんは、ゾクッとするほど妖艶だ。私はフルフルと首を横に振ったけれど、彼は黙っているのを許さない。

「言わないと何もしてあげられないな」

「意地……悪……」

「俺の意地悪はベッドでは数倍増すから。これからも覚悟してね」

待っていては、このまま焦らされる。私は頭を持ち上げ、葵さんの頭を抱えるようにキスをした。

「んっ……陽菜」

私からの積極的な動きが意外だったのか、唇を離すと、葵さんは一瞬動揺したような表情になる。

「……分かった、それが陽菜のおねだりか。ちょっと待ってて」

163　イジワルな吐息

彼はベッドから下り、袖机の引き出しを開けて何かを取り出した。ピリ、と小さく袋を破るような音がして、そこで彼が避妊具を装着しているのだと分かった。

そして葵さんは戻ってきてベッドに座り直し、私の足を広げる。

「いくよ」

「うん……」

葵さんは、自らの体重を乗せるように、深部へ押し入ってきた。

「ふっ……あぁっ」

指での刺激とは比べものにならないほどの快感に、思わず背を反らす。

「まだ全部じゃないから、ここからだよ？」

そのまま葵さんは連続して私の中をリズミカルにノックしていった。一度大人しくなった波が再び騒ぎ出す。

（体の奥がもっと欲しいって言ってる……）

「葵さん……好き……もっと」

「エッチだな……陽菜」

ゾクゾクと痺れるような甘い感覚が、残っていた理性を崩壊させていく。自分の淫らな部分がどんどん開発されていくようだ。

「いいよ、全部欲しいんでしょ」

「うん、欲しいっ……」

164

「これで、満足？」

パンッと腰を打ち付ける音が響き、それは同時に私の脳内に今までで一番の刺激となって響いた。

「はうんっ！」

「すごいな、陽菜。俺のを……全部呑み込んでる」

「あっ、やっ……」

抽送が繰り返され、結合部分からはグチュグチュと水音がする。甘い刺激は増大する一方で、

それがある一点を超えた時、下腹部から愉悦が迫り上がってきた。

「あっ……駄目……あぁぁっ」

大きな快感の波が、私の心も体も呑み込むように襲いかかってくる。

頭の中が真っ白になって、葵さんの体に力いっぱいしがみついた。

「はっ……はぁ……」

緊張した筋肉が緩み、快感の波は穏やかに引いていく。しっとり汗ばんだ葵さんの背中に手を添

え、私は幸せな余韻を感じていた。

すっかり脱力した私の体を抱き寄せ、葵さんが耳元で囁く。

「陽菜」

「ん……何？」

「俺はまだ、全然満足してないんだけど」

「えっ!?」

165　　イジワルな吐息

驚く私の体をそっと抱き起こし、彼は自分の膝の上に私を乗せた。

正面から見つめ合うような体勢になり、葵さんは顔をほころばせる。

「力が抜けてるならちょうどこの体勢がいいでしょ」

「え……でもまだ……あっ」

腰を持ち上げられ、彼の熱くたぎったものが私の中に埋め込まれた。

「うあっ……ああっ」

彼のものはまだ十分な硬さを保っていて、それを締め付けるように自分の中が収縮する。びりびりと全身が痺れている。

「陽菜の中っ……狭い、な」

「どういう……意味……やぁっ」

彼がさらに深い場所まで自身を押し込んできて、最後まで言わせてもらえなかった。私は葵さんの首にギュッとしがみつき、揺さぶられるまま身を任せた。

葵さんの上で自分の体が貫かれるのを感じながら、彼が愛おしいという感情が溢れてくる。何故なのかは、理屈では説明できない。

「葵さん、好き……大好き」

自分から彼の唇にキスをすると、彼もそれに優しく応えてくれる。

（これって……間違いなく感情の通ったセックスだよね）

私のうぬぼれでなければいいけれど──

166

「これが陽菜の望んだセックス？」

「うん……そう」

「じゃあ俺の目を見て……絶対逸らさないで、イくまで見てて」

「え……あんっ」

再び葵さんの膝の上で弾んだ体は、もう自分ではコントロールできない。

ただ言われた通り、彼の瞳を必死で見つめる。

（あ……葵さんの心が……見える）

言い表すのが難しいけど、私を優しく包んでくれるような……そんな甘い視線を送ってくれて

いる。

「葵さん……」

愛しくて、彼の名を呼ぶ。それだけで膣がきゅっと縮むのが自分でも分かった。

「陽菜……そんなに、締めないで。もう少し陽菜と繋がっていたいんだ」

「ご、ごめん……でも」

葵さんが私の中で感じてくれている。その表情は切なそうだった。

それが嬉しくて——私ははっきり自覚した。

（私、葵さんがすごく好きなんだ……）

そう思ったら、また下腹部がきゅんとする。

その時、葵さんが私のお尻を両手で強く掴んだ。

167　イジワルな吐息

「陽菜……ごめん、ちょっと激しくする」

「え……あ、待っ……やぁっ！」

両手で腰をしっかり押さえ込まれ、身動きできない状態で激しく突き上げられた。

強烈な快感が子宮に押し上がる。

（また来る……葵さん……っ）

「陽菜……一緒にイこう」

「んっ……うん……！」

私をベッドに横たえると、葵さんは私の目を見つめながら腰の動きを速くする。

同時に、意識が遠のくほどの快感の波が目前に迫り……私は夢中で彼の名を呼んでいた。

「葵……葵……！」

「陽菜……っ！」

葵さんが動きを止めると同時に、私は二度目の絶頂を迎えた。

彼も達したようで、私の体をギュッと抱きしめる。

私達は乱れた呼吸のまま、しばらくじっと動かなかった。

ふと気付いて目を開くと、いつの間にか夜が明けていた。

ぼんやりした頭で横を見ると、無垢な顔で眠る葵さんがいた。

寝顔も綺麗で、思わずジッと見つめる。

168

（葵さん……）

こんなにも短期間で、あっという間に彼を好きになってしまった。

自分自身で戸惑っているのも事実だけど、すごく満ち足りている。　仮彼女から本命彼女への格上

げを願う焦りのような気持ちはなくなっていた。

「ん……」

前髪を直してあげようと手を伸ばしたら、葵さんはその感触で目を覚ましてしまった。

「ごめん、起こしちゃった……？」

「陽菜……？」

私を見て、　彼は驚いたように二、三回、　目を瞬く。　でもすぐに昨夜のことを思い出したようで、

額に腕を当てながらフウと息を吐いた。

「何か……俺、全然余裕なかったな」

そう言った葵さんの横顔は少し恥ずかしそうに見える。　何か後悔しているんだろうか。

「余裕って？」

「……昨日、ナンパされてる陽菜を見て、　俺の中で何かが切れた」

「すごく怒ってたよね。　……迷惑をかけてごめんなさい」

「違う。　怖がらせたなら、ごめん。　怒っていたのは、子どもじみた理由のせいなんだ」

「どういうこと？」

「お気に入りのおもちゃを取られたら、子どもなら誰でも怒るだろ」

169　　イジワルな吐息

「おもちゃ……」

「いや。陽菜がおもちゃだって言ってるわけじゃないんだけどさ……あ、でもぬいぐるみみたいな手放せない感じはあるかな」

私をギュッと抱きしめると、葵さんはははっと笑った。

「も、もう……」

またからかわれたのかもしれない。でも葵さんの傍にいるのはとても心地よくて、彼の胸に頬を寄せる。

「でも、ありがとう……おかげで、夢を見て感じた不安は消えたよ」

「陽菜……」

大きな手を背中にそっと回し、優しく私を包み込んでくれる。規則正しく打ち付ける彼の心音を聞いていると、まるで揺り籠の中にいるような感じだった。

瞼が重くなり、自然に目を閉じる。葵さんの鼓動を聞きながら、私は優しい眠りに落ちた——

それからの一週間だけど——

私達は、夜は別々に眠り、会ってもキスしたり抱き合ったりすることはなかった。

あんな甘い夜を過ごしたのに、彼にとってはそんな重要なことじゃなかったんだろうか。私の心の中は正直ちょっとモヤモヤしていた。

でも、自然体の関係になったのかな……なんて勝手にいい方にとらえてみる。

170

その数日後の朝、キッチンへ向かうと、何やらジューと焼ける音が聞こえた。もしや花音さんが料理に目覚めて朝食を作り出したのでは……と思い、私は足を早めた。

なんと、そこで朝食を作っていたのは花音さんではなく葵さんだった。Tシャツにジーンズというラフな姿でフライパンを握っている。

「花音さん、おは……」

「おはよう」

「お、おはよう。珍しい……何を作ろうとしてるの？」

「陽菜の真似してみたんだけど」

「真似？」

ひょいとフライパンを覗くと、そこには黒く焦げた卵焼きが煙を出していた。

「葵さん……もしかして、料理したの初めて？」

「当たり前だろ。初めてにしては上出来だと思わない？」

ボウルの中では、ほうれん草が水びたしのままクタッとなっている。

「……フライパン貸して？　続きは私がやるよ」

「うん、任せるよ」

何で今日に限って突然料理をしようと思ったのか……。この人の行動は突拍子がなくて先が読めない。冷静なようでありながら、時には感情が昂（たかぶ）って強引な行動に出る時もある。理解するのが難しい人だ。

171　イジワルな吐息

「やだぁ、焦げ臭い〜」

三十分くらいした後、今度こそ花音さんが現れた。キッチンを支配する匂いに、眉をひそめている。

「花音さん、おはよう」

「おはよう、陽菜ちゃん。ねえ、料理失敗したの?」

「うん……ちょっと……ね」

新しく綺麗に焼いた卵焼きをテーブルに出しながら、葵さんが料理に初挑戦したことは黙っておいた。

その葵さんはというと、私とバトンタッチしたとたん料理への興味を失ったようで、私が作った卵焼きを一切れだけ食べて出かけてしまった。

(自分が食べたくて料理したわけじゃなかったのかなぁ?)

葵さんについて知りたいという気持ちは日々増している。まだ知らない彼の全てに興味がある。

特に気になっているのは、深瀬さんからその存在しか聞いていない婚約者のこと……

花音さんの分のご飯をよそいながら葵さんの婚約者について考えていると、花音さんが「あ」と声を上げた。

「どうしたの?」

「兄様、スマホ忘れてる」

172

「え?」

彼女が指し示したところを見ると、確かに葵さんのスマホがあった。

社長である彼がこれを忘れてしまうと、困ったことになるだろう。

「すぐに深瀬さんに連絡しないと」

「多分無駄よ。今日は確か、兄様の依頼で一人で出張に行ってるはずだから」

「……そうなんだ。じゃあ私が届けるよ」

今日は料理の仕込みがないので、葵さんの会社に立ち寄ってから店に向かっても十分間に合うはずだ。

「花音さん、葵さんの会社の場所を教えてもらえる?」

「いいわよ」

ここで私は、葵さんの会社の住所と、彼がどういう仕事をしているのかを知った。なんと……葵さんが社長をしている会社の親会社は、私も知っている大きなランジェリーメーカーだった。そこで作られるランジェリーは世界のセレブも御用達の超有名ブランドだ。

(や、やだ……私、すごい安物のブラ何度も見られてるんだけど!)

お風呂でのことや、夜のことなどを思い出し、顔から火が出そうなほど恥ずかしくなる。

「今、兄様が任されてるのは、下着のオートクチュールを専門に扱う会社なの。まぁ……いずれ父が就いてるポジション……それは、グループ企業を束ねる親会社の代表ということだろう。

ポジション……それは、グループ企業を束ねる親会社の代表ということだろう。

173　イジワルな吐息

（にしても、葵さん、あの若さで……すごいなぁ）

感心する私の顔を見て、花音さんが息を吐いた。

「好きだって言っている割に、陽菜ちゃんって兄様のこと何も知らないんだね」

「うっ……」

返す言葉がない。最初に会った時に名刺をもらったけれど、知らない会社名だったから記憶に残っていなかった。

「と、とにかく会社の場所は分かったから、スマホ届けてくるね！」

「うん、行ってらっしゃーい」

（葵さん、スマホがなくて相当困っているだろうな）

私は大急ぎで、タクシーを呼んで彼の会社へ向かった。

到着したのは高級感のあるビルの前だった。少し気後れしたが、私はピカピカに磨かれた階段に意を決して足をかけた。

自動ドアが開き、大理石の床が目の前に広がった。

正面に座っている受付の女性が私に向かって丁寧に会釈する。

「あの、こんにちは。私、笠井と申しますが、社長の二階堂さんにお会いできますか」

お人形のように整った顔立ちの受付嬢は、一瞬戸惑ったような目で私を見る。

アポを取っているわけではないから、当然の反応だろう。

174

「二階堂に御用ですか？　失礼ですが御社名もいただけますでしょうか？」

「ええと、その……二階堂さんのお宅でお世話になっている同居人なのですが。今朝、忘れ物をされたので届けに来たんです」

「そうでございましたか。では、少々お待ちくださいませ」

女性は電話をかけ、相手に私のことを告げている。

（いきなり同居人なんて言っちゃって……絶対怪しまれてるよね）

「お待たせしました」

しばらくして受話器を置いた女性は、微笑みながら私の方に向き直った。

「向こうのエレベーターで、十六階へお進みください。降りられましたら、すぐに社長室がございます」

差し出された手の方に目をやると、シルバーのエレベーターが見えた。

「ありがとうございます」

ホッとした私は、ギクシャクした足取りでエレベーターに向かう。電話には葵さんが出たんだろうか……

エレベーターに乗り十六階で降りると、確かにそこには大きなドアが一つしかなかった。これが社長室なのだろう。

ドアの前で一つ咳払いをしてからノックをする。

「今、受付で取り次いでいただいた笠井と申します」

175　　イジワルな吐息

「はい。どうぞお入りください」

予想に反して中からは女性の声で返事があった。一瞬にして緊張感が高まる。

「し、失礼します」

ドアを開けて中に足を踏み入れると、葵さんの姿はなく、大きな机の横に眼鏡をかけた女性が立っていた。彼女はニコリともせず私をジッと見つめている。どことなく神経質そうな雰囲気のある人だ。

「お会いするのは初めてですね。私、二階堂の秘書をしております戸倉と申します」

「あ……以前電話をかけてこられた方……ですね」

二週間ほど前だっただろうか。葵さんの携帯にかけても繋がらなくて困っていると言っていた人だ。深瀬さん以外にも葵さんの秘書がいたとは知らなかったけど、社長という立場は多忙だから二人体制でサポートしているのだろう。

「あいにく二階堂は外出中でして、よろしければその届け物は私がお預かりします」

さっき受付からの電話に出たのはこの戸倉さんという秘書だったわけだ。

「そうですか」

葵さんがいないことを知って少し残念なようなホッとしたような、変な気分。

「スマホなんです。よろしくお願いします」

「戸倉さんは、「ありがとうございました」と言って受け取った。彼女は、私の顔をジッと見て、意味ありげに微笑んだ。

176

「あなたは……二階堂とはもう深い関係になられたのですか？」

「え……」

答えに詰まっている私に、彼女は続けて質問してくる。

「彼に婚約者がいるのは知ってますか」

「は、はい……」

「でしたらいいんです。　中には将来を夢見てしまう方もいるので」

「そ……そうですか」

戸倉さんのきつめの言葉に呑み込まれそうになるけれど、私は冷静になるよう一呼吸置いてから

答える。

「私は、これがないと葵さんが困ると思って届けに来ただけなので」

この人は、今まで葵さんが付き合ってきた数々の女性を見てきたのだろう。

「そろそろ、失礼します」

「わざわざありがとうございます。　確かにお預かりしました」

戸倉さんは丁寧にお辞儀をした。　私はそれに応える（こた）ようにぺこりと頭を下げ、部屋を出る。

（はぁ……何だか息の詰まる感じの人だったな）

私は息を吐いて肩に入った力を抜きながら、再びエレベーターに乗った。

一階に到着し、外に出ようとして歩いている時に、数人の女性グループから聞こえた言葉に思わ

ず立ち止まる。

177　イジワルな吐息

「あの方が社長の婚約者かぁ。さすが、金城家のご令嬢よねぇ……社長と歩いてるのも見たけど、すごくお似合いだったよ」

「お金持ちで、若くて、可愛くて……おまけに結婚相手はイケメン社長。恵まれすぎ。この世は本当に不平等だねー」

羨望のような、嫉妬のようなヒソヒソ話。彼女達が見ている方向を向くと……フランス人形のうに可愛らしい容姿の女性が、笑みを湛えながら誰かと会話していた。

（あの人が、婚約者？　すごく可愛い……）

あんな人と張り合うなんて、とても無理な気がする。

葵さんがあのご令嬢を気に入ったなら……私は完全敗北するだろう。

（いや……気持ちで負けてたら、何も進まない！　私は私らしくいくしかないんだから）

後ろ向きになりそうな気持ちをグッと堪え、女性から目を逸らして外へ出た。

その後、私は遅れることなく出勤した。

箕輪ちゃんは重要な学科の試験が近付いているとかで、最近ではほとんど私一人だけのシフトになっているから結構忙しい。

（こういう日は、忙しい方が気が紛れていいけどね）

ため息をつく私を見て、マスターが心配そうに声をかけてくれた。

「ひーちゃん。元気ないけど大丈夫かい？」

178

「あ、はい。すみません、仕事中にため息なんかついちゃって……」

慌てて笑顔でマスターの方を向く。

「いや、ひーちゃんが元気ならいいんだ」

そう口にしつつ、彼は何か言いたげな表情をしていた。

「実は、ちょっとひーちゃんに相談というか報告したいことがあって」

「え？　はい、何でしょう……？」

マスターは頭をぽりぽりかきながら、「少しだけ店を休もうと思う」と言い出した。

（休む？　どうしていきなり――）

朝に見た光景のせいで弱気になっていた私は、一気に不安に襲われる。

「あ、あの、マスター。何か悩みでもあるんですか？　私で力になれることがあるなら何でも言ってください」

「いやいや、違う違う。悩みとかじゃないんだ、心配させるようなことを言ってごめんね」

マスターは不安そうな私を元気づけようと、優しい笑顔を向けた。

「実はね、一週間ほどブラジルで豆の買い付けをしてきたいなと思ってるんだよ」

「ブラジル……豆……」

マスターが言うには、古い友人である現地の人から「いい豆の農家をたくさん知っているから、話を聞きに来ないか」と何度も誘われているそうだ。

お店を留守にするわけにはいかないと断り続けていたけれど、本当はマスター自身も、より美味(おい)

179　イジワルな吐息

しいコーヒーを発掘するためにぜひ行ってみたいと思っていたらしい。

「不在中に何かあったら大変だし、僕が向こうにいる間は、完全に店を休みにした方がいいと思って。ごめんね、急に。早く言わなきゃと思いつつ、何だか申し訳なくて……」

「そうだったんですね。分かりました、マスターやお客さんに会えないのは寂しいけど、美味しいコーヒーのために、待ってます！」

私の返事を聞いて、マスターは息を吐いた。

「ありがとう。いやあ、ひーちゃんの笑顔を見たらホッとしたよ。期待してってね、帰国したら一番に淹れてあげるから」

「はい！」

マスターの嬉しそうな笑顔に私もつられる。

明日は私のシフトが休みの日で、明後日は店の定休日。そしてその翌日から店を臨時休業にして、ブラジルに出発する予定だという。

どの地域に行くのかなど色々と聞いていたら、私も次第に元気が出てきて、仕事に集中することができた。

二階堂邸に戻ると、驚いたことに葵さんが朝と同じようにキッチンに立っていた。

「葵さん。どうしたの？」

「ああ、おかえり」

自分で買い出しもしたようで、野菜や肉などがシンクに並んでいる。見た感じ、カレーを作ろうとしているようだ。

「これくらいなら、失敗しないだろうと思って」

「……私は手を出さない方がいい？」

「たまには自分が作ったものを食べてもらおうと思ったんだけどさ。やっぱり時間かかりすぎるから、手伝ってもらっていい？」

「うん、もちろん」

何故急に炊事を始めているのだろう。

私はエプロンを着けようとしているのだろう。

彼にはピーラーで野菜の皮をむいてもらい、その間に私は玉ねぎを包丁で手早く刻んでいく。

トントンとリズミカルに野菜を切る様子が珍しいのか、葵さんは私の手元を見ながら、子どもみたいに興味津々な顔をしている。

「最初に見た時から思ってたけど、料理って魔法みたいだな」

「魔法？」

手を止めると、彼は私がみじん切りにした玉ねぎを指でつまんだ。

「完成した料理しか見たことないから、こんなふうに材料が料理になっていくのが不思議でしょうがなくてさ……自分も何か作ってみたくなったんだよ」

「そうなんだ……」

181　イジワルな吐息

こんな大きな体をした大人の男性が、料理を不思議だと言ってカレーを作ろうとしている。何だかその発想が可愛らしくて、思わず笑みがこぼれる。それを見て、葵さんはちょっとムッとした表情になった。

「陽菜にとっては、おかしいかもしれないけどさ」

「ううん、そんなことないよ。葵さんが身近に思えて、嬉しいだけ」

「そう？　ならいいけど」

「うん」

昼に感じたモヤモヤも、こうしていると何だかどうでもよく思えてくる。

今は葵さんの隣にいられるだけでいい。

（こうして過ごす先に何かあるなら、それはその時考えればいいよね）

ほっこりした気持ちでカレーを作っていると、葵さんがふと思い出したようにポケットからスマホを出した。

「そういえば、今日これ、ありがとう」

「どういたしまして。花音さんが気付いてくれたおかげだけどね」

「助かったよ。それで気付いたんだけど、俺、陽菜の連絡先知らなくてさ」

そうなのだ……私達はメールアドレスも、電話番号も、何も知らない。それは私も気付いていたけど、そういうのを教え合うのが好きじゃない人なのかもと思って黙っていた。

「よければ陽菜のアドレスや番号……他にも色々な情報、教えてくれる？」

182

「い、いいけど……」

（色々な情報って何だろう）

葵さんの表情を窺うと、どことなく照れているような感じだ。

「誕生日とか、血液型とか……？」

「うん、そういうのも全部教えて」

「分かった」

個人情報を教え合うっていうのは、葵さんがこれまで避けてきた深い関係に通じる一歩なんじゃないのかな。それを分かって言っているのか、それとも無意識なのか。

でも、彼が私に興味を持ってくれたのはすごく嬉しい。

私はフライパンに入れた玉ねぎを鼻歌まじりに炒めた。

煮込みが終わり、ご飯も炊けて、カレーのいい香りがキッチンに流れる。

花音さんから帰宅が遅くなるという連絡が入ったから、私と葵さんは二人でテーブルについた。

（花音さん、深瀬さんと二人で食事だって。うまくいってるみたいでよかった）

ホッとしていると、葵さんがキョロキョロと辺りを見回しているのに気付く。

「どうしたの？」

「いつもはこの時間になると、モカが鳴くのに……と思って」

「あ……そういえば、帰ってから全然姿を見てない」

183　イジワルな吐息

葵さんが言う通り、モカは夕飯のタイミングに合わせたようにいつもキッチンに現れる。そうでなくても私が帰宅した時には必ずどこかで「ミァー」と鳴くはずなのに、今日はそれもなかった。

葵さんのことで頭がいっぱいだったけど、急にモカのことが心配になった。

「どうしたんだろう……ちょっと見てくるね」

「俺も探すよ」

席を立ち、私達は屋敷の中をあちこち探し回った。室内飼いのモカは、だいたいの居場所が決まっているのだけど、今日はどこを探しても見つからない。

「どこ行ったのかな。モカ、モカー!」

モカの名を呼んだ後、葵さんが私を呼んだ。行ってみると、裏口のドアが少し開いているのが見えた。

「まさか……」

「ここから外に出たんじゃないかな」

「そんなっ……」

慌ててサンダルをひっかけ、私は外に飛び出した。お屋敷の周りには広い庭が広がっているが、暗くてほとんど何も見えない。

それでも私はモカの名を呼びながら、あちこち歩いた。すると、どこからかか細い鳴き声が聞こえた。

「モカ!? どこにいるの?」

184

「陽菜、こっちだ」

葵さんが見つけたようで、私は彼の声の方へ急いだ。

駆け付けると、葵さんは屋敷に隣接する蔵のような建物を見上げている。目線の先には——屋根の端を歩くモカがいた。

「モカ！」

「上ったはいいけど、下りられなくなったみたいだな」

木を伝って上ったようだけど、怖くなったのだろうか。不安げなモカを早くどうにかしてやりたくて、私は木に足をかけた。すると、驚いた葵さんが私を木から引きはがす。

「馬鹿、何してるんだ。猿じゃあるまいし……俺が隣の窓から助ける」

「えっ、葵さんが？」

驚いている間に、葵さんは屋敷の中に戻り、蔵に一番近い窓から顔を出した。

モカが好きな餌を皿に載せ、おびき寄せようとしている。

「ほら、こっち来い」

「ミァー……」

モカは足がすくんでいるのか、葵さんを見つめつつもそこから動こうとしない。私は下からハラハラした気持ちで見つめる。

「駄目か……俺がそっちに行くしかないな」

言うやいなや葵さんは窓から蔵の屋根に飛び移り、ゆっくりとモカのいる方へ歩いていく。見て

185　イジワルな吐息

いるこちらの心臓が潰れそうだ。

でも、葵さんは見事モカを捕まえ、そのまま抱き上げた。

「何やってるんだか……無謀なところが、飼い主そっくりだな」

何か呟きながら、葵さんは屋敷へ戻ろうとする。その時、彼が踏み込んだ屋根の一部が傷んでいたのか、突然すごい音を立てた。

「っ……！」

足を取られた葵さんが、屋根の上でバランスを崩す。

「葵さんっ‼」

「陽菜、受け取って」

「えっ」

彼の手から離れたモカが私の方へ落ちてくる。私は慌ててモカを抱き留め、すぐに屋根を見つめた。葵さんは何とかそこにとどまり、端の方にしゃがみ込んでいた。でも、何故かすぐに動こうとせず、黙っている。

「ど、どうしたの？」

「……右腕が……」

「えっ？」

葵さんはのろのろと立ち上がると、そのまま窓から屋敷の中へ戻る。

私もモカを抱えて中に入り、葵さんのいる二階へと上がった。

186

「葵さんっ、大丈夫？」

右腕を押さえて、彼は少し顔を歪めている。

「打ちどころが悪かったみたいだ。たいしたことないと思うけど……ちょっと今は動かせない」

転んだ時に右腕を強打したらしく、かなり痛そうだ。

「びょ、病院に行かないと……深瀬さんにも連絡しなくちゃ」

慌ててスマホを取り出す私の手を彼は左手で止めた。

「いい。深瀬は花音と一緒のはずだし……邪魔はしたくない」

「でも」

「とりあえず今日は大丈夫だから、明日自分で病院に行くよ。左手は何ともないし。ほら、食事してしまおう」

右手は動かさないようにしながら、葵さんはダイニングルームへ戻っていく。私は申し訳なくて心配ではあったけれど、急いで葵さんの後を追った。

次の日の昼頃、葵さんに付き添って病院に行った深瀬さんから電話が入った。

『全治二週間とのことでした。少しだけ骨にひびが入っていたようです』

「ひびが!? だ、大丈夫なんですか？」

『動かないように固定していただきましたし、無理なことをしなければ大丈夫でしょう』

（あぁ……私のせいだ。モカをちゃんと部屋に入れておかなかったから……）

187　イジワルな吐息

罪悪感で胸がいっぱいになっていると、深瀬さんは思わぬことを言った。

『申し訳ありませんが、葵様のお世話は陽菜さんにお任せしていいでしょうか』

「え、お世話……って?」

『今、私は葵様から別の仕事も任されていて、葵様を百パーセントフォローして差し上げられない状態なんです。陽菜さんにご協力いただけたら助かります』

私ができることには限りがあるだろうけれど、彼がケガをしたのは自分のせいでもあるし……当然、力になれることは極力してあげたいと思う。

「私ができることなら何でもします」

『ありがとうございます、それを聞いて安心しました。今回のことで葵様が素直になってくださるといいのですが……』

「素直……?」

『では、葵様をよろしくお願いしますね』

深瀬さんは意味ありげなフレーズを残して通話を切った。

(フォローか……でも私にできることって何だろう?)

私は夕飯の支度をしながら、葵さんが戻るのをソワソワと待った。

「ただいま」

帰宅した葵さんは、深瀬さんが言った通り包帯を巻いた右腕を三角巾で吊るしていた。

188

「葵さん！　今日一日、大丈夫だった？」

「ああ……まぁ、深瀬がいたから」

「そう……でも、ごめんなさい」

うなだれる私の頭に左手を乗せ、葵さんは笑った。

「これくらい、たいしたことじゃない」

「で、でも……」

私のために動いてくれたからケガしたのだ。申し訳なくて仕方ない。深瀬さんにお願いされなく

ても、できるだけ葵さんをフォローしてあげたい気持ちが膨らむ。

私は手にギュッと力を込め、葵さんを見上げた。

「私……ケガが治るまで葵さんの右腕になる！」

「は？」

よほど意外なセリフだったのか、葵さんは今まで見せたことがない表情で私を見つめる。

「どういう、意味？」

「そ、その……片手じゃ不便なことをフォローするっていう意味です」

片手だけの生活はつらいはずだから。

でも、私の申し出に葵さんはやや迷惑そうに顔をしかめた。

「いいよ、そんなに大きなケガじゃないんだし」

「でも……」

189　イジワルな吐息

「深瀬が何とかしてくれるさ」

電話での深瀬さんの言葉を思い出す。よろしくお願いします、と言われているのだ。

「だけど、何かしたいの。深瀬さんだって、二十四時間一緒にいられるわけじゃないし……」

仕事面でのフォローは難しいかもしれない。それでも私にだってできることは色々あるはずだ。

「彼ほど役には立たないかもしれないけど、これからは私のことも頼って欲しいの」

引き下がらない私を見て、彼はとうとう諦めたように肩をすくめた。

「分かった。陽菜の好きにしたらいいよ」

「うん、好きにする！」

こうして、私はこの日から彼の　"右腕"　になることになった。

偶然ではあるけれど、マスターが豆の買い付けでブラジルへ行くタイミングが重なって本当にラッキーだったと思う。

その日、早速問題に直面する。お風呂だ。大きな声で名前を呼ばれ、私はバスルームに急ぐ。

やはり左手だけというのは相当不便らしい。

「えっと……」

腰にタオルを巻いた彼を前に、私は固まってしまった。彼は笑顔だ。

「何でもしてくれるんだよね」

「う、うん……私は何をすれば？」

「手の届かないところを流して欲しいんだけど。背中とか」

「背中……」

葵さんは座った状態で私に背中を見せた。

（右腕になると言ったのは私の方だしね……）

「し、失礼します」

そっと彼の背中に触れ、泡立てたスポンジで肩から順番に洗っていく。

彼の背中は広くて、いつ鍛えてるんだろうと思うほど、無駄な肉がついていない。

「もう少し強くこすっていいよ」

「あ、うん」

彼の体に見とれていた私は、慌ててスポンジにギュッと力を入れた。とたん、彼はクスクスと笑い出した。

「え、何か変だった？」

「いや、物心ついた時から風呂は一人で入ってたから……こんなふうに誰かに体を洗ってもらうなんて、すごい新鮮っていうか……変な気分だよ」

「そ、そう……」

「うん」

「……」

ものすごく照れた。でも、この狭い空間に二人きりでいることに心地よさを感じている。

191　イジワルな吐息

（葵さんも同じ気持ちでいてくれたらいいな）

そこからの私は遠慮する気持ちも消え、体を綺麗に洗い流してあげた。

その後はバスタブに浸かる葵さんに上を向いてもらって、髪を洗った。目に入らないように顔に

タオルをかけて、丁寧にシャンプーしていく。

何だか、美容室みたい。

「お客様、おかゆいところはございませんか？」

ちょっとふざけてそんなことを言ってみる。すると彼は左手でタオルをパッととって下から私を

見上げた。

「それさ、　実際かゆくても『ある』って言えないよね」

「うん……そうだね」

濡れた髪のままジッと見つめられたら、必要以上に意識してしまう。

（え、ええと……）

私が固まっていると、葵さんは突然左手を出して私の髪に触れた。

「葵、さん……？」

「陽菜は詰めが甘いよ」

「な……どういうこと？」

「俺、右手使えないけどさ」

「う、うん」

192

「左手は使えちゃうって忘れてない？」

そう言うと、くるっと体の向きを変えた葵さんは左手で私の顎を持ち上げ、食むように唇を塞いだ。

「んふっ……！」

突然のキスに驚いていると、彼はそのまま私の胸を服ごしに撫でた。指で先端をこすられ、ジンと熱いものが下腹部に伝わった。

「まっ……」

キスの合間に声を出そうとするも、彼の左手は自由に動きまわり、とうとう下半身へと伸びる。

「や……っ」

指が触れた場所は自分でも濡れているというのが分かる。

「油断大敵」

嬉しそうに微笑む葵さんを見て、私はぐっと足に力を入れて彼の手を拒んだ。

「も、もう！　ケガ人は大人しくしてて！」

「はいはい」

また元通りバスタブに浸かった葵さんを確認し、私はわざとシャワーの湯量を上げた。

「じゃあ、シャンプー流しちゃうね！」

（危ない……流されるところだった……）

ザーッとシャワーをかけると、水の勢いが強くて葵さんの顔にお湯が思いっ切りかかる。

193　イジワルな吐息

「わぷっ、何するんだよ」

「あ、ごめーん」

（ふふ、私だってやられっぱなしではないんだから）

「わざとやっただろ」

「違う、違う！　はい、大人しく寝てくださーい」

慌ててタオルを顔にかけ直し、そこからは静かに髪を洗い流していく。

ドタバタなお風呂タイムを私はちょっと楽しんでいた。

お風呂から上がった後、タオルで拭いたり着替えをするのは大丈夫だったようで、私はもう一度

呼ばれるまでドアの外で待っていた。

「陽菜、ちょっと歯磨き粉出してくれる？」

呼ばれて、私は再びバスルームに入る。頼まれた通りにしながら、彼に話しかけた。

「あ、髭も剃ってあげようか。左手だけだと、うまくいかないでしょ？」

左手で歯磨きをしている彼は、唇に泡をつけたまま私を見た。

「……それは朝にお願いするよ」

「分かった。じゃあ、今日はもうやることない？」

こくりと頷いた葵さんを見て、自室に戻ろうと彼から離れた。

「何かあったら、呼んでね」

194

「陽菜」

葵さんは口をすすいだ後、出ていこうとする私の名を呼んだ。

「はい？」

「後で俺の部屋に来て」

「え……。でも、もう寝るだけだよね？」

「うん、そうだけど。毎日陽菜が朝何時に起きてるのかもよく分からないし、朝一でやってもらい
たいこととかあるかもしれないから」

「それって……一緒に眠るってこと？」

嬉しいけど……一緒のベッドに入ったら体は密着するし、その先だって……

（まずい、心臓がバクバクしてきた）

「妄想するのは勝手だけど、俺、腕がこんなだし……陽菜の期待に応えられるかどうかは分からな
いよ」

勝手に色々想像して頬を熱くさせていると、葵さんは極めてクールな声で言葉を付け加えた。

「陽菜って本当に顔に全部出るから、分かりやすいな」

「き、期待なんて！」

慌てる私の頭にポンと左手を乗せ、葵さんはニヤリと笑う。

「っ！」

これ以上はもう何を言ってもからかわれるだけだと思い、私は素早く葵さんから離れた。

195　イジワルな吐息

「じゃ、じゃあ、寝支度整えたら葵さんの部屋に行くから」

「ん、よろしく」

そそくさとバスルームを出て、ホッと息を吐く。

（あれって、葵さんなりの甘え方なのかなぁ……だったら嬉しいけど）

少し意地悪であるけど、それも葵さんらしさだと思えば可愛い。

三十分後――。　私は自分の枕を抱えながら葵さんの部屋をノックした。　部屋には夜にふさわ

しい感じの音楽がさり気なくかかっている。

「失礼します」

そっと部屋に入ると、葵さんはソファに座ってハーブティーを飲んでいた。

「はい、どうぞ」

「あの――……私はどこに行けば……？」

（いきなりベッドに行くのも変だし、勝手に隣に座るのもなぁ）

所在なく葵さんに近付くと、彼はテーブルに置いてある本に目線を落とした。

「枕はベッドに置いて。　少しの間、本のページをめくるの手伝ってくれない？」

「本……」

「片手で文庫本見るのって、結構大変なんだよ」

「ああ、なるほど」

196

私は言われた通り枕をベッドに置き、葵さんの隣に座って文庫本を手にした。何語かも分からないような単語がタイトルだけど、本自体は日本語で書かれている。

（……私には理解できない内容なんだろうなあ）

喫茶店に通っている時から思っていたけど、彼はいつも難しそうな本ばかり読んでいるイメージがある。

「しおりが挟んであるから、そこ開いて。俺が次って言ったらページめくってくれる？」

「あ、はい」

私は早速、しおりの挟まれたページを開き、葵さんが見やすい位置に本を掲げる。細かい文字なのに、彼の読むスピードは早く、十五秒ほどで「次」という言葉が出た。これ、速読って言えるレベルだよね……

仕事の時はもちろん忙しいのだから、読書くらいゆったりしたいとは思わないのだろうか。

四十分ほど経った頃、葵さんが目線をこちらへ向けて言った。

「もう今日はここまででいいよ」

「私ならまだ大丈夫だよ？」

「いや、俺も目が疲れたし……明日またお願いするよ」

「うん、分かった」

裏表紙の説明文をしげしげと眺める。どうやら、ヨーロッパ出身の哲学者の著書を翻訳したもの

みたいだけど、やっぱり難しそうだ。

「葵さん……随分難しい本ばかり読むんだね」

「そう？　俺、活字中毒だからな。忙しい日も、寝る前に本を手にしないと眠れないんだ」

「へぇ……そんなに好きなんだ」

「うん」

表情は柔らかい。

「古典を読むことが多いかな……シェイクスピアは特に好きで、何種類もの訳を読み比べたりしてるよ」

「すごい。読書が趣味って知的でいいね」

「陽菜は？」

「え？」

葵さんの話を聞く側だった私は、突然質問されて驚いた。

「わ、私？」

「陽菜のこと、色々教えてって言ったよね。でもまだ何も教えてもらってない」

「あ……」

（そういえばそんな話をしていたっけ）

モカが脱走して、葵さんがケガをして、バタバタしている間にすっかり忘れていた。

私のことを知りたいと言ってくれた葵さんは本気だったみたいだ。

「私は……」

「あ、待って」

私が話をしようと口を開くと同時に、葵さんはソファから立ち上がり、ベッドの方へ向かう。

「体が冷えないよう、ベッドに入って」

「あ……はい。でも、いいのかな……」

「今さら何言ってんの」

やっぱり、まだこういう展開はドキドキする。

戸惑っていると、葵さんは先にベッドに入ってしまった。

「ソファで寝たいなら、それでもいいけど」

「う、ううん……ベッドがいい、です」

私もソファから立ち上がり、おずおずと掛布団の中に足をもぐらせる。最初ひんやりしていた

シーツはすぐに私達の体温で温められた。隣にいる葵さんの体温も一緒に伝わってくる。

（ううっ、どうしよう……ドキドキしてるのがバレちゃう……）

こんな状態で私はちゃんと眠れるんだろうか。

「さて、話を聞こうか」

葵さんは左腕で頬杖をついて私の方に顔を向けた。近い……

「あの、顔が……近すぎるんじゃ……」

「右腕がこんなだから、こっちしか向けないし、仕方ないだろ。俺の顔を見るのが嫌なら、陽菜が

199　イジワルな吐息

「そっち向けば?」

つっけんどんに言われたら、私もムキになってしまう。葵さんを見つめた。

「葵さんが嫌じゃないなら、私もこれでいい」

「そう」

「…………」

「…………」

しばし、睨み合いのような状態になった。

でも、それも長く続かず……どちらからともなく笑いが漏れた。

「ふふっ、お互い意地っ張りだね」

「同感」

ケガをしてるから、無茶なことをしてくるはずもないと笑っていると、彼は突然上半身を起こして私の唇に軽くキスをした。

「っ!?」

「複雑なことはできないけど、抱くことは可能だよ。どうする?」

「も、もう……冗談ばっかり」

恥ずかしくなって顔の向きを変えようとすると、彼はそれを止めるようにさっきより強いキスをしてきた。

「ふっ……」

200

深い口づけに、意識が少しだけ薄くなる。先日抱かれた感覚が蘇って、元々熱くなっていた体がさらに熱を帯びた。

「……なかなか陽菜の話をゆっくり聞けないな」

葵さんは唇を離すと、そう言って意地悪な笑みを浮かべた。

「いや、聞けるか。陽菜の携帯番号は？」

そう言いながら私が着ているパジャマのボタンを左手で器用に外していく。

「こ、こんな状態じゃ答えられないよ」

「そんなことない、口はちゃんと動いてるんだから。まあ、途中から声色が変わる可能性はあるだろうけど」

彼は私の服を脱がせると、肩にチュッとキスをした。ビクリと体が反応するけど、それだと葵さんの意地悪に負けている気がして私はわざと平気なふりをした。

「んっ……携帯番号は……」

何とか答えると、今度はメールアドレスを聞かれた。それもどうにか伝える。

次に、葵さんは胸の脇を唇で軽く食む。

「はんっ」

「じゃあ、携帯の待ち受けにしてる写真は？」

「それは……モ、モカの……あっ」

とうとう先端を舌先でツンとつつかれ、耐えていた甘い声が漏れてしまう。

201　イジワルな吐息

「モカね。あの猫、何かと陽菜に似てるから面白いよ」

葵さんは嬉しそうに私の様子を見ながら、何度も右の胸だけを執拗に攻めた。頂を軽く噛んだり、

口を大きく開けて乳房全体を舐めてきたり……

ジワジワと下腹部にくすぐったい感覚が襲ってきて、思わず体をよじる。

「して欲しいことがあったら、言ってくれないと分からないからね」

「そ、そんなの……ない、よ」

「どうかな」

硬くなった先端にカリッと歯を立てられ、私は反射的に背中を反らした。

（でも、右の胸ばかり……）

左の胸がもどかしく感じる。触って欲しい。先端が尖り、空気が触れるだけで感じてしまう。

「時間が許すならスローセックスもいいよね」

「スローセックス？」

「ポリネシアンセックスとも言うのかな。大まかに言えば、ゆっくり時間をかけて、達するまでの

過程を重視するセックスだよ」

聞いたことはあったけど、実際にそれがどんなふうに行われるのか私には想像もつかなかった。

でも、葵さんは何か違う世界を知っているみたいだ。

「ゆっくり質問しながら、感じるツボを攻めてくから」

葵さんはそう言って、胸への愛撫をやめた。私を横向きにした後、背骨をなぞるように、ゆっく

202

りキスを落としていく。

（鳥肌が立ってきた。　背中なのに、　胸を愛撫されてるのと同じくらい体が熱くなる……）

腰にキスされた時、　子宮がキュッと収縮するような感じがした。

「あ……っ」

「ここは官能のツボらしい。　もしかして……イッちゃった？」

「そ、そんなこと……」

否定するが、　明らかに今のは達してしまった感覚だった。

私は背中への刺激だけでイクという体験に驚き、　さらにはそれで葵さんを喜ばせてしまっている

ことに恥ずかしさを覚える。

「大丈夫、　今のはほんの入口だから」

そう言いながら、　葵さんは私のお腹を温めるように優しくさすった。　私にとって彼の指が体に触

れるというのは、　キスと同等かそれ以上の快感を生む行為で……

「ふっ……ぁぁ……」

こんなに気持ちいいなんて……と、　正直驚きの連続だ。

秘所がすっかり濡れているのは自分でも分かっていて、　シーツまで伝ってしまっているかも……

と不安になる。

「……陽菜はまだダイレクトな方が感じるみたいだな」

葵さんがベッドから下りた。

203　　イジワルな吐息

「片手しか使えないから、今日は陽菜がつけてよ」

彼は袖机の引き出しから避妊具を取り出し、私の手に握らせた。それからベッドの上で膝立ちになり、ガウンの紐を解く。　私は思わず顔を逸らした。

「や、やったことないから、うまくできないと思う」

「大丈夫」

優しく頭を撫でられた私は、ひどく緊張しながらも袋を破り、彼のものに恐る恐る避妊具をかぶせた。

「ありがとう。じゃあ、今度は俺が陽菜の欲求に応える番」

「わ、私の欲求？」

「分かってるくせに」

葵さんは左手で私の右足を持ち上げ、自分の肩に乗せた。　自然と私の足は大きく開く形になる。

「や、やだっ」

「欲しいんでしょ？　言えば最高のものをあげるんだけど」

こういう時の葵さんは本当に妖しくてゾクッとする。

私が恥じらったり困惑したりするのを見て楽しんでいるのだ。

（すごくＳっ気があるよね、この人）

とはいえ、私の体はもう彼を求めてる。

「どう？　ちゃんとお願いしてくれたら、あげるよ」

204

「……ださい」

「聞こえない」

「突いてください……奥まで……お願いっ」

心まで完全に裸にされた私が叫んだ言葉を聞いて、葵さんはようやく満足そうな笑みを浮かべた。

「よく言えました……じゃあご褒美をあげるね」

彼の強く逞しいものが私を貫いたとたん、頭の中がショートした。

「……ふっ……あぁんっ！」

ひと突きでイッてしまった私の中を、彼はさらに何度も突き上げる。

「まっ……」

「待たない」

葵さんは腰を動かして私の中を掻き回した。

「あ……あぁ……っ」

「イッた後の陽菜の中……すごくいい」

自分の中が葵さんを離すまいとギュッと締め付けているのを感じる。まるで体がこのまま溶け合ってしまいそうなほどの密着度だ。

（やっ……またイッちゃう！）

何度目かの絶頂を感じ、私の意識は朦朧としてくる。それでもまだ送られてくる甘く激しい刺激に私は揺さぶられ続けた。

205　イジワルな吐息

「ふっ……はぁ……」

本当に右手を一切使わず、ここまでセックスができるなんて……と私はぼんやりした頭で考える。

「陽菜……俺を攻めてみなよ」

「え?」

ボーッとしていた私は、彼の声でハッと意識を取り戻す。

「あ、葵さんを?」

「うん。上で自由に腰を使ってみて」

「上でって……重いでしょ」

「軽いよ。っていうかある程度重みがあった方が感じるし。やってみて」

「ん……うん」

自分が男性を攻めるなんて、少し恥ずかしい。

私は戸惑いつつ、ゆっくりと葵さんの上に乗って体を揺らした。

どんな反応を見せるかドキドキする。——だけど、葵さんはピクリとも感じていない様子だ。

「陽菜が気持ちよくならないと、俺も気持ちよくならない」

「え……私が? でも……」

「恥ずかしいとか考えないで。俺をイかせたらもっと愛してあげるよ」

命令だと思った。

以前の私ならノーと言っただろうな……

206

今はその先の世界が知りたくて、体と心に火がついてしまう。

私は恐る恐る腰を浮かせたり回したりして、自分が感じる部分を探る。すると……ある一点がす

ごく敏感だということに気付いた。

（あ、ここ……気持ちいい）

そこを集中的に刺激するように腰を動かしていると、葵さんが眉根をきゅっと寄せた。

「陽菜……待って」

「え……葵さん、感じてるの？」

「いや……ちが……」

そうは言うけれど、明らかに達しそうなのを我慢している顔だ。その表情はたまらなくセクシー

に見えた。

葵さんが私をいじめる心理が少し分かってしまい、待てという命令は聞かないことにした。

「待たないよ……葵さん、私でイッて」

「陽菜っ……くそ、余計なこと言った……」

葵さんはバッと起き上がると、私を左手で押し倒す。

「葵、さん」

「陽菜が俺を支配しようなんて百年早いよ……いずれそういう日が来てもいいけど、今は駄目」

「あんっ」

せっかく葵さんを追い込めると思ったのに、彼はあっという間に形勢逆転してしまった。

207　イジワルな吐息

私は再び、仰向けの姿勢で激しく攻められた。

「や……葵さん、強、すぎるっ……」

「でも、気持ちいいって顔してる。心配しないで、今日はこれでイかせてあげるから」

その後、また数回腰を打ち付けられ、私も彼も小さくぶるりと震えて達した。

「はぁっ……はぁっ」

息が切れてしまって、肩で呼吸をする。

葵さんも、私から少し体を離して息を整えていた。やっぱり片手を使わない状態でのセックスは大変だったのだろう。

「……テクニックとかは関係ないんだな」

「え?」

葵さんの方を見ると彼は左手を額に当て、息を深く吐いていた。

「葵……さん?」

「セックスって、ある程度刺激し合えば感じるんだろうけど、真にイくには心も重なってないとだめなんだ……って分かったよ」

「それって……?」

「陽菜とのセックスは……俺の中でも、あり得ないくらいよかった」

「ほ、本当……?」

すごく冷静に見えたけれど、葵さんもたくさん感じてくれていたみたいだ。

208

それが、私と心が重なり合ったからだって言ってくれているのはとても嬉しい。

「私も……葵さんと重なり合えてすごく気持ちよかったよ」

「ん……知ってる」

彼はそのまま体を横に向けて目を閉じた。

私も彼の横にそっと頭を寄せ……彼の息遣いを聞きながら目を閉じた。

次の日の朝、目が覚めると葵さんはすでに着替えを済ませていた。

私は慌ててベッドから飛び起きる。

「ご、ごめんなさい、私の方が寝坊しちゃった」

「いいよ、昨日は疲れただろうし……ゆっくり寝てて」

「だ……大丈夫」

昨日の夜のことを思い出して、顔がかあっと熱くなった。

葵さんの本心は分からないけど、見る限りは完全に仕事モードの顔だ。昨日の甘い雰囲気は消えていた。

「歯磨きとか、髭剃りとか……大丈夫?」

「ん……実はもう時間がないんだ。陽菜さえよければ、今日の仕事についてきてくれないかな」

「え、私が?」

「車の中で仕上げをしたいことがあるんだ。これから、陽菜に色々お願いすることになるかもしれ

209　イジワルな吐息

ない」

「う、うん。私にできることなら、全力で頑張る！」

（よし、仕事でも葵さんの役に立つぞ！）

密かに気合を入れると、私はなるべく葵さんの隣に居ても違和感がないような服に着替えた。

「陽菜ちゃん、聞いて！」

出かけようとする私を見つけて花音さんが笑顔で飛んできた。

「ごめん、花音さん。今日はご飯用意できな……」

「そんなこといいの！　あのね、私、深瀬と一緒に暮らすことにした」

花音さんは目を輝かせながら私の手を取る。

「え、ええっ!?」

悲願の交際をスタートさせて間もない二人が、もう一緒に暮らすという急展開。深瀬さんも思い切ったなぁと私も驚いた。彼は今日も出張で、すでに出発しているそうだ。

「び、びっくりした……でも、おめでとう、よかったね！」

「うん。当然結婚前提だし……私、大学を卒業したらすぐに深瀬のお嫁さんになる」

この報告を玄関で聞いていた葵さんは、フッとため息を漏らした。

「花音からこの相談を受けて、俺が二人を縛ってたんだって分かったよ……こうなってくれてよかった」

210

「葵さん……」

葵さんの様子を見て、花音さんが珍しく真剣な表情で声をかけた。

「兄様、今まで深瀬の手前、言えなかったけど……もうこの家に縛られるのはやめた方がいい。兄様には兄様の人生があるでしょ」

（家に縛られる……？）

突然出た花音さんの意味深な発言に、私は首を傾げた。葵さんの顔を見たけれど、特に変わった様子はない。

「お前は自分の幸せだけを追求すればいい。俺の人生を心配する必要はないよ」

「兄様は、それでいいの？」

葵さんはそれ以上答えず、首を振ってドアを開けた。その様子を私はただ見ていることしかできない。

「じゃあ行ってくるよ、花音」

外へ出てしまった葵さんを見て、私は慌ててパンプスをはく。

「葵さん、待って」

カバンを肩にかけ、不安げにしている花音さんに向かって力強く頷いた。

「事情は分からないけど、私が葵さんをしっかりフォローするから安心して」

「うん。陽菜ちゃんならきっと兄様を救える……お願いね」

「うん」

211　イジワルな吐息

私は葵さんの後を追った。

後部座席に座り、私は葵さんのネクタイを締めたり髪を整えたり……スタイリストみたいなことをしていた。うっとうしがられるかと思ったけれど、彼は特に何も言わずに私のやりたいようにさせてくれている。

「あの、私はこの後何をすればいいですか」

「俺のスケジュールはネット上にアップしてるから、これで全部管理できるようになってる」

そう言って手渡されたのは、メールアドレスとパスワードが書かれたメモ用紙だった。これで専用のサイトにログインすれば、彼のスケジュールの確認や管理ができるのだという。

「こ、こんな大事なもの……いいんですか？」

「陽菜は今日から俺の付き人みたいなものだからね。全く構わないよ」

「そ、そうですか……」

会社員経験のない私にきちんとできるだろうか。葵さんの役に立てるのは嬉しいけど、逆に迷惑になってしまわないか心配だ。

メモ用紙を手に不安になっている私を見て、葵さんはフッと笑った。

「いくら何でも深瀬や戸倉と全く同じことをやらせるわけではないから安心して」

「で、ですよね」

「訪問する会社の場所やミーティングの時間、会食のタイミングなんかを知っておいてくれればいいよ。その都度手が不便だなと思う時に呼ぶから」

212

「は、はい」

私は背筋を正すと、とりあえず邪魔にならない程度に葵さんのフォローをしようと意識を固めた。

その翌日のこと。

昨日のうちに、業務の簡単な流れは何となく把握できて、取引先での挨拶くらいはできるようになった。重要な部分は全て深瀬さんや戸倉さんがやってくれているから、私は本当に右腕が使いづらい時の補佐しかしていないのだけど……

（でも、仕事をする葵さんと一緒にいられるっていうのも新鮮でいいな）

元々素敵な人だけど、スーツ姿の彼は何倍もカッコいい。そんな彼の隣で付き人をしていられるというのは、ちょっとした役得かも。

上向いた気持ちでいると、葵さんが突然車の中で私に言った。

「陽菜、悪いけど午後は助手席に乗ってくれるかな」

「助手席……はい、いいですけど。どうしてですか」

「後部座席に大事な客人を乗せるから」

「……分かりました」

大事なお客様と言うなら当然従うが、気になるのは葵さんの様子だ。いつもならもっと軽い感じで言ってくるけれど、今日は何だか少しよそよそしいというか……

213　イジワルな吐息

その理由は、昼に明らかになった。

「今日はこのビルのレストランで会食してくる。陽菜は適当にどこかで済ませてきて」

「はい、分かりました」

葵さんはいつもより入念に身だしなみをチェックし、ビルに入っていった。

（何だろう……その食事の相手を帰りに車に乗せるのかな）

仕事中に尾行するなんて、と気がとがめたけど、いつもと様子の違う葵さんを追う気持ちを我慢できなかった。

葵さんの乗ったエレベーターがレストランのある最上階まで到着したのを確認してから、私もエレベーターに乗った。

彼が向かったのは、高級レストランだった。中に入るわけにもいかず、ガラス越しに店内をそっと覗き見る。すると、葵さんが店の少し奥の方へ女性をエスコートしていくのが見えた。

「あ……あの人」

いつか葵さんの会社で見かけた、婚約者だ。あのお人形のような可愛らしい顔は、一度見たら忘れられない。予期しない状況に、胸がズキリと痛む。

（今日の大事な客人って、あの人のことだったのか）

葵さんが婚約者に対してどんな気持ちを抱いているのか、ハッキリ聞いたことはなかった。何となく聞くのが怖かったのもあるし、彼もそれを聞かれるのを好まないだろうとも思っていたから。

私は全く食欲が湧かず、そのまま黙って駐車場へ戻ると、何も見なかったことにして助手席に

214

乗った。

やがて葵さんは婚約者の女性と車に戻ってきた。私は慌てて助手席から出て二人に向かってお辞儀をした。

「あら、今日は深瀬さんはいらっしゃらないんですか?」

「ええ。小雪さん、臨時で付き人をしている笠井といいます」

「そうなの。よろしくね、笠井さん」

小雪さんと呼ばれた女性は、私の顔を見て微笑んだ。

「は、はい。よろしくお願いします」

「笠井、今日は小雪さんといくつかお店を回るから。夕方の会議の時間だけ、遅れないようにチェックしておいてくれるか」

「はい、分かりました」

社長モードの葵さんは家にいる時と全く違う顔をしている。私への態度もドライだ。

それに対して、後部座席に座った小雪さんへの彼の配慮はとても細やか。まるでお姫様を扱うように丁寧で優しい。

あえてスケジュール管理に集中して、私は悲しい気持ちにならないように努めた。

夜、家に戻った私はテーブルに座ったまましばらく動けなかった。それを見た葵さんが、外した

ネクタイを私の頭にポンと乗せた。

驚いて顔を上げると、彼は私の顔を見てクスッと笑う。

「今から食事を作るのも大変だから、何かデリバリーを頼もう」

「あ……はい」

さっきまで見せていた社長の顔ではない、いつもの葵さんだ。　私はホッとしながら、こくりと頷いた。

注文したのは、レストラン直営の特別なお店だった。

「す、すごい豪華」

目の前にパーティーのような料理が並んでいる。　普通の宅配ピザなどとは大違い。　私の想像していたものよりずっと高級で驚く。

「ワインまでついてる……グラスを用意するね」

「ご、ご機嫌斜めって……」

「うん。　ご機嫌斜めの陽菜には、ワインくらい必要じゃないかと思って」

今日小雪さんと一緒だったことが気になっているのは認めるけど、不満を顔に出したつもりはない。　でも、葵さんから見たら、十分機嫌が悪そうだったのだろうか。

「あの人は、大事な取引相手のご令嬢なんだ」

「そう……ですか」

「だいたい、俺と婚約しているっていう意識が彼女にあるのかどうか分からないくらい、男を知ら

ない女性だから。逆に扱いは慎重にならざるを得ないよ」

確かに、小雪さんはあどけない少女のような人で、葵さんのこともお兄さんを慕うような目で見ていた。

「葵さんは、小雪さんに対して愛情が……あるの?」

「愛情?」

私の質問に驚いたみたいで、席についた葵さんはナプキンを持っていた手を下ろした。

「政略結婚に愛情なんてあるわけないでしょ。お互いの会社にとって利益になる。それだけの条件で一緒になるんだから」

「そんな……」

こんなにドライな回答を聞いてしまうと、何だか小雪さんが気の毒にも思えてきた。

「俺の人生なんて二の次なんだよ。俺は……会社に人生を捧げる。小さい頃から決めてたんだ」

彼は左手でワインをグラスに注ぎ入れる。

「葵さん……」

言葉は強いのに、彼の表情はどこかつらそうだ。私はたまらずに口を開いた。

「花音さんも言ってたけど、葵さんの人生は葵さんのものでしょ。それと同じように、小雪さんにも人生があって……結婚をしても、そこに愛情がないなんて悲しすぎるよ」

カタンとグラスをテーブルに置くと、そこに愛情がないなんて悲しすぎるよ」

「……そういうの、余計なお世話だって思わない?」

217　イジワルな吐息

そう言った葵さんの瞳はとても寂しそうだった。

「思わない。だって、私は葵さんが好きで……幸せを願ってるから」

「……」

少し沈黙した後、葵さんはワインの入ったグラスを私の方へ差し出した。

「これ、飲ませてくれない？　左手で飲むのは不便なんだ」

「あ……じゃあストローを持ってくるよ」

「駄目。そんなの変だし。もっといい方法、考えてよ」

「う、うん……」

席を立ち、グラスを手に葵さんの隣に歩み寄る。彼の目が私をジッと見つめている。

「それじゃあ、グラスをゆっくり傾けるから」

「こぼれちゃったらシミになるよ？」

「……じゃあどうすれば……」

「俺がどう飲ませて欲しいか、陽菜なら分かるでしょ」

「う……」

試すような葵さんの言葉に私は逃げ道を塞がれたような気分になる。

私は悩んだ末、自分の口にワインを含んだ。

（私なりの……こんな飲ませ方でいいんだろうか）

こんなに大胆な行為は生まれて初めてで、心臓がバクバク音を立てている。

218

私は葵さんの顔をそっと上向かせると、自分の唇を彼のそれに重ねた。

「ん……」

ほんのわずかに開いた彼の口に、少しずつワインを注ぐ。簡単とは言えないが、ワインは私の口から彼の口へと落ちていく。

葵さんは自分の口内に入ったワインをコクンと飲み干した。

「は……ぁ」

唇を離すと、葵さんの顎にワインが一筋流れた。

「こんなんじゃ足りないよ。少なくとも、今日頼んだ分は全部飲まないと、酔えないな」

葵さんが左手で唇を拭いながら、挑戦的な目で見つめてくる。

「……分かった」

さっきと同じように、もう一度葵さんの口にワインを流し込む。何度も何度もその行為を繰り返すうち、少しずつ私の方も酔いが回ってきてしまった。

唇はもとより喉も熱くなり、心音の激しさで体中がドクドクいっている。

「も、もう……無理」

ほとんど空になりかかった瓶をテーブルに戻し、私は気持ちを落ち着けようと深呼吸する。葵さんはそんな私の頬に左手をかけ、自ら唇を押し当ててきた。

「っ！」

酔っている上に強引な口づけをされ、目の前がクラリと揺れる。

219　イジワルな吐息

「あ、葵さんっ……？」

離れようとする私の腕をとっさに掴み、葵さんは立ち上がった。頬が赤いから、葵さんも珍しく酔っているようだ。

「陽菜ってアルコール弱いんだな。肌が紅潮してる」

「弱いけど……それだけのせいじゃ……ないよ」

葵さんの手が私に触れているから。

葵さんが私の体を見つめているから。

あなたの些細な言葉が……私を熱くさせるんだよ——そう目で訴えた。

「陽菜、前からそんなに誘うような目してたかな」

「さ、誘うなんて……」

（私はただ葵さんが好きで……その気持ちが表情に出てしまうだけだ）

いつもと様子の違う葵さんを心配して見つめていると、彼は再び唇を近付けてくる。

「目でねだるなんて、上等な手法を覚えたな」

「んっ……！」

左手で後頭部を支えると、彼はまだアルコールの香りが残る唇を強く押し当てた。

そのまま唇を割るように舌を差し入れ、口内をさまわせる。

（葵さん……）

私が舌を絡ませると、彼は驚いたように目を見開いた。でもすぐにまた目を閉じて強引なキスを

220

繰り返す。

「ふっ……はぁ……」

濡れた唇が喉へ移動し、そのまま鎖骨にかけて滑り下りていく。

私はその動きを感じながら、彼の首に自分の腕をかけた。

「葵さん……今日はちょっと、おかしい」

「いつもだろ」

「うぅん、いつもより……少し弱ってるよ」

私の言葉を聞いて、葵さんは今まで聞いたことがないほど低い声で呟いた。

「俺が、弱ってるだって？　馬鹿なことを……言うな」

「でも……」

言いかけた私の言葉を遮り、彼は私の手首をギュッと掴んだ。

「ベッドに来て」

「え？」

「そんなふうに言うなら、俺を慰めてよ」

「な、何言って……痛っ」

強すぎるくらいの力で手を引かれ、私は葵さんの部屋へと連れていかれた。

抵抗することもできたはずなのに、何故か今の葵さんを見ていると何も言えない。彼の中に焦り

とか混乱が渦巻いているのが見えたからだろうか。

221　イジワルな吐息

（葵さん……何に悲しんでるの？）

葵さんの部屋に入ると、中はひんやりと冷えていた。

綺麗に整えられたベッドの傍まで来ると、私はそこに横たえられ、大人しく葵さんを見上げた。

「今日は、随分従順だね」

「……」

強引なのは嫌いだけど……今は彼の全てを受け入れてあげたいと思った。それくらい、今の葵さんは弱っているように見えたから。

「葵さん……私はあなたの中で眠っている温かいものを知ってるから」

「何?」

「今日はどんなふうにされてもいいよ。葵さんのこと、もっとたくさん知りたい。……だから、教えて?」

私を見下ろしている彼が目を大きく開く。酔いが冷めたのか、さっきよりも少し瞳の色がハッキリしている。

「他の女と結婚する予定の男に対して、何でそんなこと言えるの。俺を深く知るメリットなんて陽菜にはないでしょ?」

「メリットなんて考えたことないよ。私は葵さんが……条件抜きに好きなんだから……」

「……」

私の言葉を聞いて、葵さんはため息をつきながらベッドに倒れ込んだ。

222

「俺は、どうすればいいんだよ……」

うずくまるようにしている葵さんを後ろから抱きしめ、私は精一杯の気持ちを伝える。

「私、葵さんとこうして一緒にいるだけで幸せだよ……だから、苦しまないで」

「陽菜……」

私の名を呼ぶと、葵さんはそのまま何も言わずにジッと考え込んだ。私はただ黙って彼の背中を抱きしめ続けた。

　　　　　　　　　　　　　　　　　　か──

次の日、私は葵さんのベッドの中で目を覚ました。あれから、私も一緒に眠ってしまったの

隣では、葵さんが小さく寝息を立てている。

（葵さん……ちゃんと眠れたのかな）

垂れた前髪をそっと分けてあげていると、彼はゆっくり目を開けた。

「あ、起こしちゃったね」

「陽菜……」

葵さんは何度か目を瞬かせると、横向きになっていた体を仰向けにした。

「右腕、もう痛みは全然ないよ」

「本当？」

「うん。ひびはごくわずかだって言われてたし。すぐ完治するよ」

223　イジワルな吐息

言いながら彼は、右腕を目の前で伸ばしてみせた。

「それは嬉しいけど……無理しないでね、葵さんはちょっとせっかちなとこがあるから心配だよ」

「だんだん陽菜も深瀬みたいなこと言うようになってきたな」

葵さんは苦笑しながら私の方に顔を向けた。

昨夜とは違って、清々しい表情をしている。ぐっすり眠ってリフレッシュできたんだろうか。

ホッとして時計を確認すると、もう七時を過ぎていた。

「あ、もうそろそろ起きないと。朝食の支度してくる……って、昨日の食事もそのままだった！」

慌てて起き上がろうとすると、葵さんはそれを引き止めるように私を自分の方へ引き寄せた。

「わっ」

彼の胸に抱き入れられ、私は驚きで目をパチパチさせる。

「あ、葵さん？」

「急ぎの仕事は入ってない。今日は遅刻するか……」

私の髪を撫でながら言う葵さんの声は、とても穏やかだ。

「そういえば、まだちゃんと全部聞けてなかった……陽菜のこと」

「あ、うん」

そうだ、何度か言いかけて終わってしまっていたのだ。

（この前は、途中から強制的にエッチモードになっちゃったしね……）

私は仰向けになると、前回話せなかった自分のことを語った。

224

「私の血液型はAB型で、誕生日は一月五日の山羊座。学校は冬休みの期間だから昔から友達にお祝いしてもらえなくて残念な誕生日なの」

「そっか、そういえばそうだね」

「うん。あと……好きな色は、クリームソーダの色だね」

「クリームソーダ？　はは、陽菜っぽいな」

「そう？　何となく、あの透明な青緑色が好きで……シュワシュワ泡が立つのを見てるのも好きだし」

こんな調子で、私は好きな季節やら映画やら……とにかくいろんな自分の"好き"を口にした。

葵さんはそれに相槌を打ちながら、時々我慢できないように笑い声を漏らす。そんな彼をもっと見たくて私は余計なことまで話してしまった。

「あとはね……好きな俳優さんは、最近シャンプーのCMに出てる彼……名前、なんだっけ」

「陽菜にも男の好みとかあるの？」

「そりゃあるよ、手が綺麗な人とか、目がキリッとした人とか」

あくまで好みの話をしたつもりなのだけど、今まで笑っていた葵さんの表情が曇る。

「……今、目の前に俺より手が綺麗で顔も好みの男が現れたら、陽菜はそっちに行く？」

「な、何言ってるの？」

「……俺もよく分からない……でも、陽菜が別の男のところに行くのは……すごく嫌だ」

私をギュウッと抱きしめながら彼が言う。

（これって、ヤキモチ……なのかな？）

「行かないよ。何度も言うけど、私は葵さんのことが好きだから」

すごく困った人だし、勝手な人だけど、もう、葵さんを心から好きになっている。手に惹かれた

のも本当だけど、今は彼の中身ごと好き。

「俺は……陽菜のことが好きなんだろう」

唐突に不思議なことを言うから、私もきょとんとなる。

（自分を好きだと言っているこの女性に対してそれを聞くのはおかしいでしょう）

「葵さんの心まで見透かせるような力は持ってないよ」

「うん、そうだろうけど……陽菜にはもう少し俺のことを知ってもらいたい気がしてきた」

そう言って葵さんはベッドを下りると、私にもついてくるよう目で合図した。言われた通りベッ

ドを下りて葵さんの後ろにつくと、彼は部屋の隅にかけられたタペストリーをめくった。

「……ここは？」

「俺の隠れ家」

そう言って葵さんは小さめのドアを開けた。

中は十畳くらいの部屋になっていて、所狭しと本や家具が置かれていた。

これは、彼の言う通り……隠れ家みたいだ。

「本当は物置だったんだけど、いつの間にかコレクションを保管する部屋になってた」

「これ、全部葵さんが集めたの？」

226

「うん、ここは俺の夢が詰まった場所。深瀬も花音も知らない」

「そうなんだ……」

骨董品が好きな祖父のもとで育った私は、部屋にあるものが相当な高級品であるとすぐに分かった。

壁には有名な絵が飾られていて、古い机の上にはアールデコ調の工芸品が並んでいる。ホコリをかぶらないよう布がかけられた椅子の脚だけ見ても、かなりの年代ものだ。

私はポカンと口を開け、それらに見入っていた。

しばらくして——

「あ……」

小さな飾り棚の中に置かれたセルロイドの人形が目に入った時、私は声を上げてしまった。

「これ可愛い!」

棚の扉が開いていたのもあって、思わずそれを手に取る。

目がパッチリしていて、何とも愛嬌のある顔立ちの人形だ。気取ったドレスを着ていても、どこか庶民的な香りがして、親近感が湧く。

まじまじと人形を観察していると、後ろに立っていた葵さんが低い声で囁く。

「それ、俺の一番のお気に入りなんだけど」

「えっ」

高価そうな人形なのに、勝手に手にしてしまった。

227　イジワルな吐息

「ご、ごめんね、大事なものを勝手に触って」

私は慌ててその人形を棚に戻そうとしたけど、葵さんがそれを横から奪った。

「いや……っていうか、こいつ陽菜に似てると思わない?」

人形を私の方に向けてニコリと微笑む。

「似て……る?」

（葵さん、さっき一番のお気に入りって言ったよね?）

「ちょっと間抜けな感じがするっていうか……憎めない顔してる」

「それ、褒めてないよね?」

ぷうと膨れてみせると、葵さんは声を出して笑った。その笑顔を見ると、私もつられるように表情を崩してしまう。

「にしても……こんなにたくさんコレクションしてるのに、誰の目にも触れないなんてもったいないな」

改めて部屋に飾られた多くの骨董品を眺める。書籍も天井まで届くような棚にビッシリ並んでいて、小さな博物館にでもいるみたいな気分だ。

古書店も開けてしまいそう。

「こいつらを日の当たる場所に出して、アンティークショップをやるのが俺の夢なんだ」

「アンティークショップ……いいね、私も興味ある!」

そういう店が開けるなら、最高に幸せだろうなって思う。

228

でも、夢を語った葵さんの表情がサッと暗くなる。

「俺は今の会社を継ぐので精一杯になるだろうし……夢は夢のままで終わるんだろうけど」

「な、何でよ。夢は叶えるためにあるんだよ」

「ははっ、陽菜は自由でいいよな。俺は——こう見えてそれほど自由なものは持っていない」

「一人に縛られない恋をして、好きにお金を使って——一見、自由に見える葵さんが実はそうでないというのは何となく分かる。

「俺のこと、知りたい?」

「……うん」

「じゃあそこに適当に座って」

部屋に置かれた椅子の一つに腰を下ろす。

彼は窓際に立ったまま座らずに語り始めた。

「俺はちょっと複雑な生い立ちをしててね。親会社の副社長をしている今の母は、本当の母じゃないんだ」

「本当のお母さんじゃ、ない……」

「父が浮気性で……まあ、俺はその愛人の中の一人が産んだ子どもなんだ。深瀬は知ってるけど、花音は多分これを知らない。実母は俺が赤ん坊の間に姿を消したらしい。父に愛想を尽かしたんだろうな」

「そ、そうなんだ……」

229　イジワルな吐息

今のお母さんというのは彼を疎んでいて、後継ぎとして認知するのを嫌がったらしい。幼心に自分の出自を知った葵さんは、自分の存在が望まれていないものだと思い知らされたという。

「男は俺だけだったから、後継ぎとしてしぶしぶ受け入れられてたんだけど、五歳の頃かな……今の母の独断で施設に預けられた」

「そんな……」

「でも、その施設には一ヶ月もいなかったよ。別の家で暮らしていた祖母が気付いて助けてくれたんだ」

すごく小さい頃なのに。どれだけ心細かったか、その頃の葵さんを想像するだけで悲しくなる。

「それからは、母が俺をどうこうすることはなくなった。……その代わり、口もきかなくなったけど」

美智子さんは二階堂家に葵さんを連れて戻り、お母さんに文句を言わさぬよう、自分の養子にしたのだそうだ。

「それなんだ……」

「でも、美智子さんと一緒には暮らせなかったの?」

「うん。会社の創業者でもあるしデザイナーとしてもずっと活躍していた人で、多忙だったからね。祖母は、いつも知らない国を飛び回ってた」

「そうなんだ……」

「でも、俺は母を悪くは思ってないんだ。それより父への嫌悪感の方が大きいな。何で望まれもしない子どもを産ませたんだろう……って」

230

葵さんが女性に対して本気になれなかったのは、母親の愛を知らないからなのかな。

「でも、美智子さんが葵さんを愛してくれたんでしょ？」

美智子さんの名を出すと、葵さんの表情は少し明るいものになった。

「うん。俺を助けてくれた祖母は、時々様子を見に来てくれて、深瀬と一緒にすごく可愛がってくれたよ……俺にもし情っていうのが少しでもあるのだとしたら、あの人のおかげだろうね」

セルロイド人形を窓際に座らせると、彼はフッと自嘲気味に笑った。

「今の仕事は正直、自分に合ってるとは思えない……流行を常に追ってなきゃいけないし、疲れる。でも、それが俺の宿命だと思うんだ。祖母に恩返しするのも俺の夢だし、それが責任だと思うしね」

「本当に、それが葵さんの夢なの？」

自身の夢を諦めて、全てを美智子さんに捧げる。そんな生き方も美しいのかもしれないけれど、

でも、彼は深く頷く。

「うん……俺はあの人が築き上げてきた会社を大きくするために生きてる。施設から連れ戻してくれた彼女の手を握りながら、絶対に恩返しするんだって決めたから」

「……そう」

そんな幼い頃からの決意なら、簡単には揺るがないだろうと想像できる。

（でも、何でかな……葵さんは今の生活を無理しながら過ごしているように見える）

231　イジワルな吐息

何も言えないでいる私に、葵さんはフッと視線を向けた。

「ねえ、陽菜は何のために生きてるの?」

「え……」

唐突な質問に少し考えてしまったけど、私には私なりの思いがある。だから、それを素直に口にした。

「私は、自分のために生きてる……かな」

「自分のため?」

「うん、誰かのために生きてるっていう感じではないの。祖父のことは好きだけど、祖父のために生きてるって思ったことはないな。祖父もそれは嫌がると思うし」

そう、祖父はいつも〝陽菜は陽菜らしく生きなさい〟と言って私を育ててくれた。両親を喪って不安定だった私に、両親の命はしっかり私の中に根付いているのだから大丈夫だと何度も言ってくれた。

「私が私らしく生きるのは、両親の命を生かすことにもなると思うし……だから、私は自分が幸せになるように、って願って生きてるよ」

「……」

私の言葉を聞いて、葵さんは少し困惑した表情になる。

「陽菜は……強いんだな。俺はそんなふうに真っ直ぐ生きる術を知らない」

「葵さん……」

232

そんなに変なことを言ったつもりはないのだけど、彼には何か不思議な言葉だったのだろうか。

「強くなんかないよ、毎日迷ったり悲しんだり戸惑ったり……皆、同じだと思うよ」

実際、葵さんとのことだって毎日悩みっぱなしだ。

葵さんは一つ頷いてから言う。

「俺も、この道でいいと決めておきながら、陽菜と出会ってから少しずつその決意が揺らいでる」

「揺らぐ……どんなふうに?」

葵さんの隣に立ち、そっと手を握る。彼の手は温かくて、そうしているだけで温もりが体に流れ込んでくる。

「愛情のない結婚に意味があるんだろうか……ってさ」

望まない結婚も美智子さんのためならば、と受け入れてきたのだろうけれど……

私は彼の手をギュッと握りしめ、今の気持ちを伝えた。

「婚約者のいる人だって分かってるけど……やっぱり私は葵さんが好き」

「陽菜……」

(でも、葵さんが決意した道なら、私はそれを応援しなくちゃ)

わがままを言って苦しめたくない気持ちから、私は少しだけ自分に嘘をついた。

「だから後悔はしてないよ、恋が痛みを伴うのは当たり前だし……私は許される時間まであなたといたいだけ。それ以上を望んだりしない」

涙が滲みそうなのを我慢して、私は葵さんに微笑んでみせる。すると、彼は私の腕を引き、力

233　イジワルな吐息

いっぱい抱きしめた。

「……本当に馬鹿だな、陽菜は」

「馬鹿って……ひどい」

葵さんから馬鹿って言われるの何回目だろう、なんて考えが頭をよぎる。

「だってさ、俺の中にここまで入っておきながら、それでも先は望まないとか……馬鹿だとしか思えない」

「だって……」

本音を言えば、葵さんは絶対困ってしまうから。

あなたとずっと、これから先の未来も一緒にいたい……なんて。

「俺、人を愛するとかよく分からないんだけど。陽菜に対するこの気持ちがそうなのかな」

少し体を離し、ジッと見つめながら呟く。その問いに答えようと私も考える。

正しい答えが何なのかは分からない。でも、いくつかの質問が思い浮かんだ。

「葵さんは……私がいなくなったら寂しいって思う?」

「……多分」

「私とずっと一緒にいたいって思う?」

「多分」

「私と一緒にいるのは好き?」

「うん」

234

「じゃあね……私と……」

次の言葉を言いかけた時、不意に唇を塞がれた。彼のコロンの淡い香りがフワリと漂った。

「ふっ……」

葵さんは私の上唇を食むように、幾度も唇を塞がれた。

私も顔の角度を変えながらそれに応えた。

（葵さん……）

彼が愛おしくて、胸がいっぱいで……もう泣いてしまいそうだ。

「陽菜……俺、陽菜が好きだ。これが愛してるっていう気持ちなら、きっとそうなんだと思う」

「葵さん……」

私の髪をくしゃくしゃと撫でながら、葵さんは今まで見せたことのない優しい笑みを浮かべた。

「陽菜を知らなければ、多分結婚にも疑問を抱かずにいたんだろうけど……でも、もう俺は知っちゃったから」

「知っちゃった……って？」

葵さんの瞳を覗く。

それは私の方へ真っ直ぐに向いていた。

「小雪さんとの婚約は何とかして破棄する。陽菜……俺とずっと一緒にいて欲しい。いい？」

「う……うん、もちろんだよ……！」

嘘みたいな展開。信じられない思いもあるけれど、全身に喜びが広がっていく。

235　イジワルな吐息

「私、葵さんとずっと一緒にいたい」

私は彼の体に思い切り抱き付いて、嬉しさに震えた。

どのくらい抱きしめ合っていただろうか。

気付くと部屋の中は暗くなり、窓からは月明かりがぼんやり差し込んでいた。

「葵さん、お仕事……」

彼は閉じていた目をうっすら開き、微笑んだ。

「陽菜が寝てた間に休みの連絡はしてあるよ、心配ない」

「そうだったの？」

驚いて目をパチパチさせると、彼はそのまま言葉を続けた。

「陽菜……明日の朝までさ……」

葵さんの囁くような声が耳に届く。

「うん？」

「これから朝までずーっと抱き合うってのはどう？　前よりもっと、もっと深い愛を感じてみたい」

私は彼の言葉にただ頷き、誘導されるまま彼の部屋へと戻った。

私の体を抱え込むようにして、彼は頬に優しくキスをする。

お互い着ていたものは全て脱いだ状態でベッドに入り、そのまま再び抱きしめ合う。

236

体温が直接感じられて、肌の感触も心地いい。

「前も思ったけど、陽菜の体は卵みたいにつるつるですごく綺麗だ」

葵さんは優しく私の腕や背中をさすりながら、髪に口づけした。そこから伝わる感覚が体をめぐりピリピリする。

以前より、かなりスローなテンポでのセックス。

じれったさはないけれど、抱きしめ合う時間が長くて感度が確実に上がっているのは分かる。

私も葵さんの体に手を当て、逞しい胸に軽くキスをしてみた。すると、彼はビクリと反応し、私を引き離す。

「陽菜、あんまり刺激しないで。我慢できなくなるから」

「でも……葵さんの肌に触れていたいし、キスもしたい」

言うことを聞かず、私は彼の首筋や耳にもキスをした。

葵さんは首筋が弱いみたいで、フッと息を吹きかけるだけで肩を震わせる。

（……可愛い）

「陽菜……楽しんでるだろ」

「ふふっ、だっていつも私がいじめられてるから。たまには仕返し」

調子に乗ってあちこちキスをしていると、とうとう葵さんは我慢できないように起き上がり、私をベッドの上に組み敷いた。

「あ、葵さん、あの」

237　イジワルな吐息

「次は俺の番ね」

「あっ……」

つんと立った胸の先端をチュッと吸われ、それだけで体の奥がジワッと潤うのが分かる。

「感じる？」

「うん……」

葵さんは嬉しそうに微笑む。

「今いじめられたから、倍返しね」

「な、何それ？」

「気持ちいい倍返しだから、いいでしょ」

そう言っている間にも、葵さんの中指は胸の突起を上下に素早くこすった。その刺激で、反射的に声が漏れる。

「あんっ」

葵さんは私の体が動かないよう肩を押さえると、そのまま乳首を押し潰すようにしたり、くるくると回転させたり、まるで遊んでいるみたいにそこを集中的に攻めた。

「ふっ……あぁん」

腰を浮かせたタイミングで、今度は指の代わりに舌先があてがわれる。しっとりとした感触が乳首の上を這い回った。

「や……ぁっ」

238

体をよじる私を満足げに眺めながら、葵さんが意地悪く質問する。

「降参？」

私は彼を見上げながらこくこくと頷いた。

「う、うん……降参」

息も絶え絶えに呟くと、葵さんは乳房を優しく撫でた。

さっきの刺激的な愛撫とは違って、胸の上を滑る指の感触がとても心地いい。

彼の指は、時には激しさを、時にはこんなふうに甘い優しさを感じさせてくれる。

「葵さん……優しいね」

「俺は意地悪なんじゃなかったの」

胸に触れていた手を離し、そのまま体全体をさするようにしていく。

その温かい手は、やっぱり優しい。

「ううん、言葉は意地悪でも行動が優しい。そういう人の方が私はずっと、ずっと優しく感じる」

モカが懐いたのだって、葵さんがそういう人だって分かってたからだろうし。

表面の硬い部分を取り払えば、中はマシュマロみたいに柔らかいものを持った人なんだ。

「陽菜はお人好しで、俺と違って見たまんまだ。特に意外なことはなかったな」

「意外性ゼロって……魅力なくない？」

「だから不思議なんだよ、そのまんまなのにずっと一緒にいても飽きないし……もっと見ていた

少しだけ心配になって葵さんの顔を見ると、彼はふっと目を細めた。

いって思わされるなんてさ」

「むむ……複雑」

私が難しい顔をして黙っていると、葵さんは優しく愛撫していた手を止め、体を下へと滑らせた。

「あ、葵さん？」

「陽菜の綺麗なところ、見せて」

足を広げられ、最も恥ずかしい場所をあらわにされる。

驚いて足を閉じようとするけど、葵さんの強い力がそれを許さない。

「や、そこは見る場所じゃないよ」

「俺に隠し事はなし……全部知っておきたいんだ、ここの色も形も……触れた時の感触も」

「なん……やぁっ」

いつもは指だけで刺激される場所を、熱い舌先で弄ばれる。恥ずかしいのに、それを消し去る

ほどの気持ちよさが下腹部を襲い……思わず声が出た。

「相当いいみたいだね、ここ……陽菜の一番可愛いところかも」

「何それ……あぁんっ！」

（やっぱり、葵さんって相当意地悪……！）

恥ずかしいという感情が私を濡らす。もう何をされても私は葵さんにドロドロにされるんだ、と

観念した。

「中、かなりすごいことになってる」

240

「やぁ……あんっ、あぁん」

トロトロに濡れそぼったそこに葵さんは指を差し入れ、奥の方をまさぐってくる。

私の声が部屋中に響く。

「陽菜の声、最高にいい……もっと啼（な）かせたくなる」

「何で、もう……イッちゃう」

「いいよ、何度でもイかせてあげるし」

指の動きが速くなり、快感の渦（うず）が私を呑み込んでいく。

「イく……い……あぁん！」

その瞬間、私は葵さんの腕をきゅっと足で挟み込み、背を反（そ）らして達してしまった。

「気持ちよかった？」

「ん……すごく」

「そっか……でも、俺の鎮（しず）まらない熱はどうしようか」

今まで冷静に私を攻めていたように見えるけど、葵さんもギリギリ我慢しているみたいだ。彼のものは見ただけで硬そうだと分かる。

「ん、一緒に……葵さんと繋がりたい」

「いいよ。力は抜けてるから、きっとすんなり入るね」

彼は引き出しから避妊具を取り出して装着した。そして私の足をもう一度開いて、ゆっくりと自分の体を重ねてくる。

241　イジワルな吐息

「……痛くない？」

「んぁん……ん……痛くない」

胸や秘所への愛撫が十分にあったおかげで、私のそこは葵さんをあっという間に呑み込んだ。

抵抗感はあるのだけど、それが逆に彼とぴったり重なっている感じで心地いい。

「少しずつ動くけど……我慢できなくなったらごめん」

「ううん、大丈夫……ふぁっ……あぁん！」

葵さんの腰がゆっくりと動き、中でどんどん硬くなっていくのが分かる。

（葵さんが……私で感じてくれてる）

愛しい人と繋がることが、こんなに幸せだなんて。

私の心と体は深い喜びでたっぷりと満たされた。

「葵さん……すごく嬉しい……幸せだよ」

「俺も……」

葵さんは私の最奥をぐっと突くと、そのまま動きを止めた。

葵さんの瞳に自分が映っている。

「葵さん……キスして」

思わず呟くと、彼は少し驚いたように目をぱちぱちさせた。

やがてクスッと笑い、顔を寄せて囁いた。

「陽菜はキスが好きなんだ……でもここも感じるんでしょ？」

242

耳に息を吹き込まれて、全身に鳥肌が立つ。

「も……う、やっぱり意地悪」

「はは、俺が意地悪じゃなくなったら陽菜もつまんないんじゃない？」

「……うん、そうだね」

私達は微笑み合うと、再び唇を重ねた。そして、互いの体をしっかりと合わせる。

（葵さんが私の中にいる。温かくて愛おしい……葵さんの芯が私を貫いてる）

そう思うだけでさらに感度が上がる。

葵さんは全く動いていないのに、私の中が勝手にうねった。

「っ……陽菜、締めすぎ……っ」

葵さんは切なげに声を漏らすと、私の体をギュッと強く抱きしめた。

「わ、私は何も……っ」

「ごめん……動くね」

葵さんは上体を起こし、小刻みに腰を打ち付ける。

規則正しい振動と、私の中から生まれる水音。あまりの気持ちよさに私は悲鳴のような声を上げた。

「あっ、あっ、あっ……っ」

無言になった葵さんの表情からは余裕が消えていて、そんな彼にさらに愛しさが募る。

（葵さん……大好き……もっと私の中にいて）

243　イジワルな吐息

「っ……陽菜、だから……締めすぎっ……。緩めて、頼むから」

私の中が葵さんを離すまいとさらに締め付けてしまったみたいだ。

「む……無理」

「駄目だ……もっと長く、このままでいたいのに」

葵さんがクッとまた奥を突き、そして私の中がきゅうと縮んだ。

「葵さんっ」

「陽菜……っ」

お互いの体を抱きしめたまま、私達はほぼ同時に達してしまった。

「……」

葵さんは私の中で果てた後も、そのままずっと繋がっていてくれている。

（葵さん……愛してるよ）

深呼吸してから、私も目を閉じた。

甘い余韻が心に沁み渡る中、私達はそのままの姿で朝まで抱き合っていた。

それから二週間ほど経った。

その後の葵さんは今まで感じていた壁を取り払い、私を普通に恋人として扱ってくれるように
なった。

付き人の仕事はさすがに続けられなくて、マスターが帰国したこともあり、今はまた喫茶店で働

244

いている。

ある日そこに、深瀬さんと花音さんが一緒に現れた。

私が本命彼女になったことを伝えると、二人は心から喜んでくれた。

「兄様が幸せになってくれたから、私達も心おきなく結婚できるね」

「えっ、結婚？」

驚いて深瀬さんを見ると、彼は少し照れたように頷いた。

「花音さんが卒業するまで待つつもりでいたんですけど……」

「もうじれったくて、私から深瀬にプロポーズしちゃった」

「へえ、そうなんだ！」

今までの思いが強かったせいか、花音さんは深瀬さんと暮らし始め、すぐにでも結婚したくなったみたいだ。

私と花音さんは手を取り合ってお互いの恋が成就したことを喜び合った。

（本当によかったな。葵さんと私の方は、まだ先のことは分からないけど）

葵さんは私と一緒になれるように頑張ると言ってくれたけど、会社の利害が絡んだ縁談なのだから簡単に壊せるものだとは思えない。それでも、今、葵さんが私だけを見てると言ってくれているのは本当に嬉しい。

ある日の朝、私は青空を見上げながら二人分の洗濯物を干していた。

245　イジワルな吐息

花音さんが深瀬さんと暮らすようになってからというもの、私と葵さんは二階堂家で二人きりの生活を送っていた。それまで来ていた家政婦さん達も、今は派遣をやめてもらっている。

（新婚さんみたいだな……ふふ）

洗濯物の皺（しわ）を伸ばしながら、都合のいい妄想を抱いて笑みがこぼれる。家事のスピードも自然に上がり、部屋はいつも以上にピカピカになった。

「ご機嫌だね」

中に戻って鼻歌まじりにアイロンをかけていると、葵さんがリビングに入ってきた。

「おはよう。今日はお休みだよね」

「うん。最近かなり忙しかったけど、ようやく落ち着いたからね。陽菜も店休みなんだろ？」

「うん」

「なら今日は一日のんびりだな」

言いながら、手にした単行本を開いてソファに腰かける。

適度に力の抜けた葵さんは、少しだけ幼く見えて可愛い。

葵さんが読書する中、私は再び鼻歌を歌いながらアイロンがけを続けた。シューッと音をたてて湯気の出るアイロンの周りから、洗剤のいい香りがする。

（はぁ……今日は何だかとってもいい日だな）

特別なことがなくても、葵さんとこうして普通に過ごす日常に幸せを感じる。

「何かいいことでもあったの？」

246

「え?」

ハッと気付くと、葵さんがアイロンをかけている私をジッと見ていた。

「あ……いや、葵さんと一緒に過ごせるのが嬉しいなと思って」

「ふーん、本当に安上がりなんだな。陽菜って」

「あ、そういう言い方するの? もう……葵さんって無神経なんだから」

「無神経……」

相変わらず言葉のチョイスが意地悪だから、私も態度だけは怒ってみせる。本心で怒ってるわけじゃないから、葵さんがちょっと考えているのを見ると噴き出してしまいそうになった。

「じゃあ、お詫びに外でランチをご馳走するよ」

葵さんはパタンと本を閉じて時計を見た。

「え、でも疲れが溜まってるんじゃない?」

「陽菜とデートしたら元気になる」

クスッと笑いそうになるのを堪え、私は葵さんの誘いに乗ることにした。

「待ってね、今アイロンがけ全部終わらせちゃうから」

「うん」

葵さんはまだ、こちらを珍しそうに見つめていた。

「ねえ、ここ最近のって全部陽菜がアイロンかけてくれてたんだよね?」

「うん、もちろん」

247 イジワルな吐息

「そっか……うちにアイロンがあったのも知らなかった。……何か、湯気の出る風景っていいね」

「湯気の出る風景？」

「うん、ご飯が炊ける時もそうだし。味噌汁が注がれる瞬間もいいし……最近そういうの考えるようになった」

「そっか……」

家庭的なものに馴染みのなかった葵さんにとって、その光景は新鮮なものだったんだろう。

私がやっているのはごく普通のことなのだけど、こんなふうに葵さんが喜んでくれるならもっと頑張りたいなって思う。

「よし、全部できた。葵さん、OKです！」

「分かった、じゃあ行こうか」

「はい！」

こうして私は葵さんに誘われて、ランチをしに外へ出かけた。

玄関から出ると身震いするほど冷たい風に打たれる。

（わっ、さむ！）

確実に、季節は冬へと移り変わっている。

それでも日の当たる場所は、色付いた落ち葉が輝いていて……

「葵さん、歩きで大丈夫だった？」

なりゆきで外を歩いているけれど、これでよかったのかなと葵さんを見上げる。すると、彼は前

248

を向いたまま笑みをこぼした。

「車だと季節を見過ごすから、歩いた方が色々感じられていい……だったよね」

「あ、私の話覚えてくれてたの？」

「うん。俺にとっては知らない世界の話を聞いた気がして、印象に残ってる」

トラブルで台無しになってしまったあの雨の日のデートを、葵さんは覚えていてくれた。

「今は外に出るだけで冬の匂いがするよ」

「冬の匂いか……これから意識してみないと、比較するものがないから分からないな」

「そうだね、一緒に春の香りや夏の香りもこうして体感していけるといいね」

「うん」

その後、葵さんおすすめのピザ屋さんで美味しいランチを食べ、通りかかった公園を散歩することにした。

子どもがはしゃぎながら遊具で遊び、お年寄りはゆっくりと日なたを歩いている。

私達はその光景を見ながら、ベンチに座っていた。足元にはシロツメクサが生えている。

「四つ葉のクローバーがあったらいいな」

下を見つめながら、四つ葉がないかじーっと見つめていると、葵さんも顔を寄せてきた。

「本当にあるの？　四つ葉のクローバーって」

「あるよ。私、小さい頃に摘んだことあるもの」

「ふーん……あれって都市伝説だと思ってた」

249　イジワルな吐息

葵さんはその場にしゃがみ込んで四つ葉のクローバーを探し始めた。

「え、待って。私も探す！」

私も負けじとベンチから下りて草をかき分ける。大の大人が二人もムキになってそんなことをする姿は、周りから見たらちょっと滑稽だったかもしれない。

やがて……先に探し当てたのは葵さんだ。

「本当にあるんだね」

「でしょう？」

葵さんの見つけた四つ葉のクローバーは小さくて、まだ薄い緑色をしていた。私達はそれを見られてよかったということで摘むのはやめた。

何だか摘んでしまうのもかわいそうな気がして、

「これを見つけられたってことは、俺達の未来もきっといい方向に行くってことだ」

「うん、きっとそうだよ」

立ち上がって手や膝についた土を払いながら、私達は自然に笑顔になる。

「陽菜……草がついてる」

葵さんは私の方へ手を伸ばし、服についていたそれを払ってくれた。彼の手が触れるだけで、胸が甘い音を立てる。

「あ、ありがとう」

「ん……じゃあそろそろ帰ろうか」

250

そう言って差し出された手をそっと握る。嬉しくて胸がいっぱいになった。

帰り道の空はオレンジ色に染まっている。

長く伸びる自分達の影を見つめながら、ゆっくりと歩いて家路についた。

（ああ……本当に、いつまでもこんな時間が続いたらいいのに）

繋がれた手の部分の影を見つめながら、私はそんなことを思っていた。

それから数日後。

仕事中の私のスマホに、葵さんの会社から電話が入った。

（葵さん？　何だろ……また忘れ物したとか？）

お客さんがいなかったのもあって、私はすぐその場で電話に出た。

「はい、もしもし」

『笠井陽菜さんですか？　私、戸倉ですけれど』

「あ……はい」

葵さんの秘書。彼のスマホを会社に届けた時や、付き人をしている間など、何度か顔を合わせた

けれど……。戸倉さんから直接私に連絡してくるなんて、何の用事だろう。

『突然すみません。でも、どうしても二階堂のことで二人でお話ししたいことがありまして』

「葵さんのことで……」

『ええ。よろしければ、夕方お会いすることはできませんか』

葵さんのこととあっては断る理由はない。

私は戸倉さんの申し出通り、指定された時間に葵さんの会社を訪ねることにした。

約束の時間は午後六時だが、変な胸騒ぎがして、私はまだ四時だというのに落ち着かなかった。

見かねたマスターが今日は早く上がりなさいと言ってくれた。

「すみません……」

「ひーちゃんが笑顔でいてくれないと、お客さんも喜ばないし」

「はい。明日は元気に戻ってきますから」

こうして私は帰り支度を済ませると、少し早目に仕事を終えて葵さんの会社へ向かった。

（戸倉さんの言葉の感じからすると、私と会うことは葵さんには相談していないみたいだし。私から彼に何も言って欲しくない……って感じだったなぁ）

考えを巡らせつつ、少し早めに葵さんの会社に着いた。

「お待ちしてました」

秘書室で待っていた戸倉さんは、タイトスカートに眼鏡という姿。相変わらずキリッとしている

なぁ……

「早く着いてしまいすみません」

「いえ、二階堂がいない時間ならいつでもよかったので、大丈夫ですよ」

そう言って、彼女は私に座るよう勧めた。

252

言われるままソファに座ると、戸倉さんも向かいに腰を下ろす。戸倉さんは急いでいる様子だった。

「単刀直入に申し上げますね」

「え、ええ」

「二階堂と別れて欲しいんです」

「えっ？」

予期しない言葉に驚いていると、戸倉さんは分厚い封筒を置いた。

「何ですか……これ」

「二階堂はこの会社を背負う人間です。そして、金城小雪さんとの縁談が整わなければ、今後この会社がどうなるか……あなたには想像できませんよね」

「……」

事情はすぐに分かった。葵さんが縁談を断ろうとしているのを知った戸倉さんが、彼を動かすのは無理と悟って私を呼び出した……ということらしい。

「恋人程度ならよかったけど、縁談を壊そうとまでするなんて……社長はこの会社を捨てる気なのかしら」

不愉快そうな顔で、戸倉さんが言う。

「そんなに……縁談は大切なものなんですか」

「当たり前です！　この縁談がうまくいかなければ、二階堂は社長を続けられなくなるかもしれま

「せん」

「そんな……」

戸倉さんが焦っているのは、葵さんのお母様のことらしい。

お母様は彼を社長の座から引きずり下ろすチャンスを狙っていて、小雪さんとの縁談がうまくい

かなければ、それを理由に葵さんを徹底的に糾弾するはずだという。

関係はよくないと聞いていたけれど、それほどまで葵さんのことを嫌っているなんて。

葵さんの美智子さんへの思いが頭に浮かぶ。

『俺はあの人が築き上げてきた会社を大きくするために生きてる。施設から連れ戻してくれた彼女

の手を握りながら、絶対に恩返しするんだって決めたから』

（葵さんの望みは美智子さんの思いを継ぐこと。彼はそのために今まで必死に頑張ってきた……）

それを私のせいで壊すなんて……できない。

「すみません……少し考えてもいいですか」

迷う私に対して、戸倉さんは容赦ない口調で返してくる。

「いいえ、すぐ決断してください。このお金があれば仕事も当分せずに済むでしょう？」

「……」

私の気持ちはお金に代えられるものじゃない。

本当なら、何億積まれても葵さんと別れるのは嫌だと言いたい。

（でも、私が引かなければ葵さんの願いが叶わなくなってしまう……）

254

私は——

葵さんの思いを守りたい。

用意されたお金をスッと押し返して、戸倉さんを正面から見据える。

「分かりました……私は葵さんの前から消えます。でも、お金は受け取れません」

戸倉さんはとたんに安堵の表情を浮かべ、頷いた。

「理解してくれてありがとうございます。では、できるだけ早く……勝手なお願いで申し訳ありま
せんが」

「分かっています」

実感が伴わないまま、私は秘書室を出た。

これで葵さんとの関係が終わってしまうなんて……嘘みたいだ。

（今、彼の顔を見たら、泣いてしまいそう）

ロビーに着くと、深瀬さんにバッタリ会った。どうして、こんなタイミングで……

「深瀬さん……お疲れ様です」

「陽菜さん。どうしてここへ？」

深瀬さんは怪訝な表情をしている。

（戸倉さんからの話を、深瀬さんに知られちゃいけない……）

私は急いで笑顔を作った。

「あ、いえ。ちょっと忘れ物を取りに来ただけです」

255　イジワルな吐息

「そうですか……」

付き人の真似事をしていた時のことを理由に切り抜けた。

「葵さんには、ここで私と会ったって言わないでくださいね。また呆れられちゃうから」

「……ええ、陽菜さんがそうおっしゃるなら」

「じゃあ……お疲れ様でした」

最後の言葉は聞かないまま、私は逃げるように会社を出た。

洞察力の鋭い深瀬さんのことだから、完全にごまかしきれたとは思えないけど……このまま家を

出てしまえばそれも関係なくなる。

（葵さん……ごめんね。私から恋人になりたいって言ったのに……こんな逃げるみたいなことに

なってしまって）

二階堂家に来た時も突然だったけど、去る時も突然。

屋敷に戻った私は手早く荷物をまとめ、必要最低限のものだけ旅行バッグに詰めた。そしてモカ

をゲージに入れ、お世話になった部屋を見渡す。

（ありがとう……短い間だったけど、楽しかった）

「ミァ～」

心細そうな声を上げるモカは、まるで葵さんとの別れを嫌がっているようだ。

「モカも葵さんが大好きだったんだよね……私もだよ。でも、仕方ないの……お別れしなくちゃ」

ゲージの中に指を入れ、モカの鼻筋をさすると涙が溢<ruby>溢<rt>あふ</rt></ruby>れてきた。

256

こんなに急にお別れをしなくちゃいけないなんて、夢にも思っていなかった。

たとえそういう時が来るにしても、もう少し長く彼と一緒に笑っていられると思ってた。

だけど、戸倉さんとのことを気付かれないようにして、葵さんの前から自然に姿を消す方法なんて思い付かない。こうするしかないんだ。

（立ち直れる自信、ないな）

頬に流れた涙を拭い、玄関に向かう。

葵さんに会ってしまったらどうしようという思いと、会いたいという思い。

だけど結局彼に会うことなく、私は新幹線に乗るため、東京駅に向かった。

あれから二週間ほど過ぎた。

私は子どもの頃に少しだけ住んでいた九州の街で暮らしている。雑貨店でのアルバイトが決まり、そこでほぼ毎日働いているのだ。ありがたいことに住み込みの仕事なので、店舗が入っているアパートの一室に住まわせてもらっている。

店長は自分でもアクセサリーなどを作っている作家で、面接に来た私を詮索せず採用してくれた優しい女性だ。

「笠井さんって、昔この街に住んでたことがあるんですってね」

「はい、祖父と一緒に数年住んでました。ちょっと事情があって、またここに住むことにしたんですけど……」

257　イジワルな吐息

自分でもワケありな女だなと思う。

フラリと現れて、職がないし理由も言えない……なんていう人が現れたら、敬遠されたっておか

しくない。

でも店長は手に絡めたワイヤーを切りながら、優しい笑みを浮かべた。

「そう……まあうちはのんびりした店だから、気負わずにね」

「はい、ありがとうございます！」

珈琲Potのマスターといい、私は人との縁にはとても恵まれている。利害を越えた愛情をかけ

てくれる人に巡り会えるのって、すごく貴重なことなんだと最近思う。

（マスター、元気かな……お店も繁盛してるといいな）

葵さんのもとを去ったその日のうちに、マスターには連絡を入れた。私がしばらく顔を出せない

と言うと、一瞬言葉に詰まったけど、事情を察知してくれたのか、何も聞かないで「ゆっくり休み

なさい」と言ってくれた。

マスターには、「周囲の人に心配や迷惑をかけたくないから、私から連絡があったことは絶対誰

にも言わないで」と頼んである。祖父には電話で「お休みをもらって少しの間九州に来ている」と

は伝えたけど、葵さんとのことは詳しく言っていない。マスターと同じで、私の身に何が起きたの

かは、あまり深く追及しないでいてくれた。

（はぁ……おじいちゃんは二度目の結婚で花を咲かせてるっていうのに、孫の私ときたら……）

"おじいちゃんに早く花嫁姿を見せたい" という気持ちも、今はすっかり消えてしまっていた。当

258

分の間、恋愛なんてできそうもない。

アパートに戻り、まだ荷物を整理しきれていない六畳間に上がる。

すぐにモカが寄ってきて、餌をねだった。

「ミァーン」

「お前だけはいつも一緒にいてくれてありがとうね」

傍に寄り添ってくれているモカをそっと撫でると、彼女は気持ちよさそうに喉を鳴らした。

（せっかく葵さんにも懐いてたのに、モカ……寂しいって思ってるよね）

心の中で問いかけるけど、モカの本当の心が分かるはずもない。

本当に寂しいと思っているのは自分だけど、それを認めたらもう一歩も歩けなくなりそうで……

意識しないようにしている。

葵さんからは、二階堂邸を出て数日は電話やメールが入ったけど、返事をしないでいたら一週間を過ぎるとパタリと音沙汰がなくなった。

（突然消えた女だもんね……嫌われても仕方ないよね）

彼の中で私の思い出が最悪になるのは仕方ないけど、女性不信がひどくなっていたらと思うと胸が痛い。

（本当にこれでよかったのかな……）

葵さんに何の相談もせず、自分だけで全てを決めてしまった。

259　イジワルな吐息

あの時は最良の決断だと思ったけれど、時間が経つにつれて揺らぐ気持ちも出てきている。

「葵さん……元気かな」

彼が私を思っていなくても、私は葵さんを思い続けてしまう……きっとそんな日々が続くんだろう。

（葵さんにとって、私はどういう存在だったのかな……）

過去形で考えてしまう自分が、とても悲しい。

数日後、私は冬空に誘われるように外へ出ていた。

子どもの頃に遊んだ公園のベンチで、ボーッと景色を眺める。

鬼ごっこをする子ども達が元気にはしゃぎまわっていて、それを見つめるお母さん達の表情が何とも温かい。

（いいなぁ、お母さんと子どもの姿って本当にあったかい感じがする）

転がってきたボールを拾って投げてあげると、お母さんが何度も私に頭を下げてくれた。私もぺこりと頭を下げ、微笑み返す。

（いつか、自分もあんな風景の中に入れるのかな……入りたかったな）

葵さんを失った自分には、もう恋愛とか結婚とか、そういう未来はやってこないような気がしてしまう。

失恋くらいでめげていられない、と思えば思うほど、頭の中に葵さんが現れて「本当は寂しいん

260

だろ、正直になりなよ」なんて意地悪なことを言う。

（葵さんの意地悪が聞きたい。葵さんの香りに包まれたい）

身じろぎもせず、私は時間を忘れたようにそこに座り続けていた。

カラスの鳴き声が耳に入り、ふと気付くと夕方になっていた。

（あ……随分長くここに座ってたんだな）

とはいえ、すぐに腰を上げる気持ちにもならない。

（でもモカが待ってるし……帰らなきゃ）

立ち上がろうとして、足元の雑草に紛れてシロツメクサが生えているのが目に入った。

いつか葵さんと、四つ葉のクローバーを探した日のことが蘇る。

『これを見つけられたってことは、俺達の未来もきっといい方向に行くってことだ』

そう言ってくれた葵さんの声を、今でもハッキリと思い出せる。

「葵さん……」

我慢していた気持ちが一気に膨れ上がり、涙が出そうになる。

一人ぼっちなんかじゃない、と思いたかった。

離れても葵さんを愛し続けられる、それだけで十分だって……でも、もう私が　"今"　の彼を知る

ことはできないのだ。

（今頃になって後悔するなんて……格好悪いな）

下を向いたまま涙がこぼれそうなのを堪えながら鼻をすすっていると、目の前に見たことのある靴が現れた。

「陽菜」

「え……!?」

名前を呼ばれ、驚いて顔を上げると、そこには私を硬い表情で見つめる葵さんの姿があった。

「あ、葵さん……嘘。何で、ここが……?」

「おじいさんに聞いた」

「え……」

葵さんの後ろには、少し頬が丸くなった祖父がニコニコして立っている。

「やっぱり、陽菜はこの公園に来ていると思ったよ」

私は慌ててベンチから立つと、二人の顔を見比べた。

「お、おじいちゃんも……どういうこと?」

「数日前に帰国したんだよ。そしたら、葵くんから陽菜の居場所を教えてくれと何度も頼まれてね。とうとう直接私のところまで来て、頭を下げられてしまった。なら一緒に行こうとおせっかいをしたわけだ」

「……」

「……」

私達は公園のベンチに並んで座り、日の落ちかけた空を見つめた。

「二人とも、お互いを思いやりすぎてしまっているだけじゃないのかい?」

262

祖父の発言の後、葵さんは髪をかき上げながらため息をついた。

「陽菜が会社と俺のために関係を絶ったのは知ってる。でも……やっぱりこのまま話し合いもせず
に別れるわけにはいかないと思って……」

（私が姿を消した理由を、彼はもう知ってるんだ……）

彼なりに別れの意味を理解して追い求めないでいてくれたこと、そしてそれでもこうして今ここに来
てくれたこと。様々な考えが押し寄せて切なくなる。

「葵さんは、美智子さんのために会社を大きくしたいって言ったでしょう。それが葵さんの望みだ
から……」

私の言葉を聞いて、祖父は頷いた。

「陽菜の選択が悪かったとは思わない。ただ……私が伝えたいのは、美智子さんは葵くんを後継ぎ
にするためだけに大切にしてきたんじゃない、ってことなんだ」

「え？」

葵さんは驚いて祖父の顔を見た。

「どういうことですか？」

「孫は条件なく可愛いものさ。自分が産んだわけじゃなくても……理屈を越えた存在なんだよ」

祖父は私の手をギュッと握って、優しい笑みを浮かべた。懐かしいその感触に心がジワッと熱く
なる。

だが、葵さんは首を左右に振る。

263　イジワルな吐息

「それは……どうでしょうか。祖母は僕を二階堂家の一員として周囲に受け入れさせ、会社を継がせる人間として期待して育てたはずです」

「まぁ、若い頃はそうだったようだけど、葵くんが成長するにつれて、その考えに疑問を持つようになったみたいだよ」

「疑問……？」

「あの会社に縛り付けるのはもったいない子だと……そう感じてたみたいだよ。なのに、ひたすら会社を大きくするため、完璧な社長になるために不自然なほど冷たい人間になってゆく葵くんを見て……いつも心配していたとね」

「……」

美智子さんも深瀬さんも花音さんも――彼の近くにいた人は皆、彼の本当の性格に気付いていたんだ。

繊細で傷付きやすい部分を隠すために、ドライな人間のフリをしていただけ。

「分からないかい？　美智子さんは葵くんがただただ可愛くて、愛しくて……純粋に愛してきただけなんだよ。だから会社のために自分の人生や夢を犠牲にしようとしている君を、本気で止めたいと思ってるんだ。でも、彼女もああ見えて不器用な人でね、葵くんにその思いを伝える術が分からないままここまで来てしまった」

「……そんな」

264

葵さんは美智子さんの本当の心を知って、夢から覚めたような表情をしている。

今まで背負わなければと思っていた重荷が、突然肩からなくなったのだ。戸惑って当然だろう。

（おじいちゃん……）

私を愛してくれた温かい手を見て、私も考えを巡らせた。

私は祖父から無条件に愛されて育った。

「陽菜を愛してくれているなら、是非それを貫いて欲しい。私も美智子さんも、君達が幸せになっ

てくれることだけを望んでるんだ……今のままでは本末転倒だよ」

そう言って朗らかに笑った祖父は、……ベンチを立つと私達の方を向いて頷く。

「じゃあ私は行くよ。あまり長い時間一人にさせると美智子さんが不安に思うだろうからね」

「あの、祖母は、今どこに？」

葵さんも立ち上がり、祖父を呼び止めた。

「美智子さんは昨日まで東京のホテルにいたんだが、今日九州に戻ってきて、ゆっくりしているよ。

葵くんと陽菜のことをとても心配していた」

「そうですか……」

「心を決めて、落ち着いたら是非二人で美智子さんに会いに来て欲しい。きっと喜ぶよ」

「……はい」

拳をギュッと握りしめ、葵さんはしっかりと頷く。

「陽菜」

265　イジワルな吐息

祖父は、涙目になっている私の方を向くと、頬を軽く撫でた。

「しっかり葵くんを捕まえるんだよ、私達はひ孫の顔を見るまでは頑張って長生きするから」

「お、おじいちゃん!」

「はは、じゃあ陽菜をよろしく頼んだよ」

祖父は葵さんに軽く会釈すると、背を向けて公園を去っていく。

年を重ねたのだと分かる後ろ姿だけれど……私には何だかまぶしく見えた。

公園には私達二人だけになり、街灯に灯りがともり始めた。

ベンチに座ったまま、沈黙に耐える。

「あの……」

最初に口を開いたのは私で、葵さんはゆっくりとこちらへ視線を向けた。

「私がここへ来た理由……戸倉さんから聞かなかった?」

「聞いたよ。別れるようアドバイスしたら、お金を請求されたって言ってた」

「そ、そう……」

(実際はその逆だけど……)

「でもそれを聞いてすぐに分かったよ、陽菜が俺のために姿を消したんだ……って」

「え?」

「陽菜は愛をお金で清算する女じゃない……それくらい俺も分かってる」

葵さんは落ち着いた声で言い、今日初めて微笑んだ。

「だけど追いかけるべきなのか迷った。　祖母をがっかりさせる結果になったら、陽菜の思いまで無

駄にすることになるから」

私への連絡を絶ってから、葵さんも色々考えてくれたんだろう。

（それでも私に会いに来ようとしてくれたのは……）

一度捨てたはずの希望が、心の中で芽を出した。

「おじいちゃん、私のこと心配して……だから葵さんも?」

そっと聞くと、葵さんは首を横に振った。

「いや。誰に言われたせいでもないよ。自分の意思でここに来た。陽菜がいなくなって、まるっき

り仕事に対する意欲がなくなって……」

「そう」

私が俯いたのを見て、彼は私の髪をスッと撫でた。

「陽菜がいない生活は……絶望して、何の色もなかった」

「そ、そんな、大げさだよ」

思わず顔を上げると、葵さんが悪戯っぽく微笑んでいた。

「この俺が、女に逃げられて、しかもそれを追いかけるなんて……考えられないんだけど?」

葵さんの笑顔を見て、ずっと張りつめていた緊張の糸がほどけていくのを感じる。

「も、もう。相変わらず偉そうなんだから」

267　イジワルな吐息

「うん、こんな俺を懐柔できるのは、お人好しな陽菜だけでしょ？」

「……そうだね」

お互いに顔を見合わせ、どちらからともなく笑い声を漏らす。

クスクスと笑い合った後、葵さんは吹っ切れたようなすがすがしい表情で私を見つめた。

「陽菜。俺は君なしでは生きられそうもない……陽菜は俺にとってかけがえのない人だよ」

「葵さん……」

家を出る時から思っていた。葵さんが私を引き止めたら、きっとそれに抗うことはできない、引き止めて欲しいって……

本心では願っていた。葵さんとまた肩を並べて歩ける日が来ることを。

「おじいさんに聞いた祖母の話がなくても、俺は君を選んでいたよ。間違いなくね」

葵さんは私の腕を引き、力いっぱい抱きしめる。冬の匂いと彼の香りが私の感情を強く揺さぶった。

「葵さん……！」

「つらい思いさせてごめん。もう大丈夫……陽菜は俺の生涯のパートナーだ」

もう我慢しなくていいのだと分かり、堰を切ったように涙が溢れる。

嬉しい時はいくらでも泣いていいよね、と自分に心の中で言い聞かせた。

その日の夜、葵さんは私のアパートに泊まった。

268

食事も早々に終え、私達は狭いベッドで互いの体を寄せ合う。

（葵さんが傍にいて、一緒にいてくれる）

もう会えないと思っていた日々が嘘のようだ。

腕枕をしてもらって幸せな気分を味わっていると、彼はふと思い付いたように私と出会ったきっかけを語りだした。

「最初は、珈琲Ｐｏｔに行ってみて、って花音が俺に言ってきたんだ」

「そうなの？」

「うん。一回行かないとうるさそうだったから、立ち寄ってみた。そしたら、店内が驚くほど俺の好みだったから……自然に常連になってたんだよね」

私ではなくお店の内装目当てで常連になったのが分かり、少し複雑な気分。

それでも私のことは覚えていて、美智子さんから同居の話をされた時も、私ならと思ってくれたらしい。

「でも、どうして？」

「んー……陽菜を見てるのは、面白かったから」

「面白……」

「一人でソフトクリームぱくついてたりね」

「あっ」

公園で葵さんにぶつかって、ソフトクリームを落としたのを思い出した。

「あの日会ったのは偶然だけど。とにかく、一緒に暮らしたら、退屈しないかなって思ったんだ」

嫌われていたわけじゃないけど、女性として魅力があったからでもないらしい。まぁ、結果的に

はそれがよかったのかもしれないけど。

「縁があったってことだよね」

「そうかな。そうかもね」

微笑む彼を見ながら、私はふと、ずっと心に引っかかっていた言葉を思い出した。

「ねえ、葵さん」

「何?」

「私を仮彼女にしてくれた時、そのままでいてってって言ったでしょ。あれってどういう意味だった

の?」

彼との初めてのデートを終え、先に私だけ帰るためにタクシーに乗り込んだ直後のことだ。

葵さんは思い出したようで、クスリと笑った。

「あれは、言葉のまま。彼女だからって何かする必要もないし、そのままでいいよって意味」

「あの時点ではまだ私のこと、何とも思ってなかったでしょ?」

私の質問に、葵さんは目をぱちくりさせる。

「さあ……深く考えてなかったけど。でもわざわざ "仮" って付けたのは俺の中でもちょっと特殊

だったからかもね。本気になったら困るから、予防線を張った……みたいな感じかな」

「それは、喜んでいい言葉?」

270

「好きに解釈してくれていいよ」

私が怪訝な顔をしたのを見て、葵さんはクスクス笑った。

「結果的にこうして本気になっちゃったわけだし、もういいじゃない」

「うん……そうだね」

改めて彼の腕に頭を乗せ、体温を感じながらうっとりする。

葵さんは空いているもう片方の手で私の髪を撫でながら、ハッキリと言った。

「今日まで少し迷っていたけど、決めたよ。社長を退いて、自分の会社を起こす」

「え……あ、もしかして……夢だったアンティークショップの経営?」

「そうだね。簡単じゃないと思うけど……陽菜がいてくれるなら、何でもできる気がする」

「うん……私、応援する。一緒に頑張るよ!」

顔を起こして力強く頷いた私を見て、葵さんは目を細めた。

「やっぱりだ……陽菜がいると俺も前を向ける。名前の通り、俺の太陽みたいな存在だ」

「葵さん……」

出会った時はクールで掴みどころのない男性だった葵さんが、今はとても優しい表情で私に心を開いてくれている。それが何より嬉しくて、私はゆったりと彼の胸に頬を寄せた。

「私も……あなたがいれば何も怖くない。ずっと、ずっと一緒にいようね……」

トクントクンと耳に響いてくる葵さんの鼓動。

その優しい音を聞いているうち、私はいつの間にかまどろみの中に落ちていった——

それから十日ほどの間に、私は引っ越しの手続きを済ませ、お世話になった店長に事情を説明して退職した後、再び東京へ戻った。平謝りする私に、店長はどこまでも優しい笑顔で「幸せになりなさいね」と言ってくれた。

何度も振り回されているせいか、モカはかなり不機嫌だ。

「ごめんね……多分次に行くところで落ち着くはずだから」

東京駅の改札を出ると、私の名を呼ぶ花音さんの声が聞こえた。

「陽菜ちゃーん、おかえりー！」

隣には深瀬さんもいる。二人ともすっかりお似合いの新婚さんという感じだ。

「ただいま、花音さん。深瀬さんも、わざわざありがとうございます」

「いえ。葵様は取り込み中でして……なるべく早く向かうとおっしゃっていました」

「取り込み中……お仕事ですよね？」

そういえば今日は朝から移動でバタバタしていてメールも電話もできず、葵さんの状況を把握できていない。

「うん。お母さんと揉めてるの」

「ええっ？」

葵さんが辞任する意向を発表したことで、会社は今パニックなのだそうだ。

「お母さんってば私のお婿さんまで勝手に決めてきてね……それで私も喧嘩したんだけど」

272

「だ、大丈夫だったの？」

「うん。私は親子の縁を切ってでも深瀬と結婚するの。そう言ったらお母さんも呆れて何も言わな

かったわ」

ペロッと舌を出して言い切った花音さんを見て、深瀬さんも苦笑している。彼女のこのパワーが

なければ、二人の距離は近付かなかっただろうとつくづく思う。

「で、今度は会社のパニックを鎮めるために社長をつづけてくれって兄様に言ったり……。あの人、

親会社の副社長っていう立場を利用して好き勝手ばかり言うんだから。お父さんはお母さんに頭が

上がらないし……」

「そう……」

事情を色々聞いているだけに、何と言っていいのか分からず戸惑う。

「では、葵様が用意された新しいマンションまでお送りします。そこがお二人の新居です」

「二人の……？」

「ええ」

私の旅行バッグを持つと、深瀬さんはクスッと笑った。

「まだ何も準備されていないようですが、私の出る幕はもうないとのことですので」

葵さんは身ひとつで戻ってくればいいと言っていた。

私が二階堂家で暮らすのは無理だと思っていたけれど……葵さんも家を出る決心をしてくれてい

たなんて……

273　イジワルな吐息

「会社にとっては打撃ですが、私はこれで葵様が自分らしい人生を送れると思うと……とても嬉しいんです」

「深瀬さん……」

葵さんに尽くしてきた深瀬さんにそう言ってもらえるのは嬉しい。もちろん花音さんとのこともあるのだろうけど、今まで見たどの深瀬さんより、幸せそうだった。

ゆっくりできるスペースは今のところこのリビングだけみたいだ。

案内されたマンションの部屋は2LDKで、広いリビング部分にマットレスや布団が置かれていた。二つの居室は彼が長年にわたって集めていたアンティーク雑貨で埋め尽くされていて、実質

「葵様はここ一週間、ここで寝泊まりされてるんです」

「そうなんですか、本当に寝るためだけの部屋という状態ですね……」

「ええ。洗濯もマンションのコンシェルジュに頼んでるみたいですよ」

「ぜ、贅沢な！」

あまりにも生活感がなくて驚いたけど、それは少しずつ二人で作っていけばいい。

「じゃあ……私、食事の支度をして葵さんを待ちますね」

「あ、陽菜ちゃんのご飯また食べたい！」

身を乗り出した花音さんの肩を、深瀬さんは静かに抱いた。

「花音さんは、これから俺のために料理を猛特訓するんでしたよね？」

274

「あ……うん」

　首を引っ込めた花音さんの表情は、餌に飛び付こうとしたモカが首根っこを掴まれた時のそれに

そっくりで、思わず笑みが漏れる。

（ふふ……この二人、本当にうまくいってるんだな）

「では……私達はこれで失礼します。　葵様が戻ったらよろしくお伝えください」

「はい、ありがとうございました」

「陽菜ちゃん、お互いの結婚式には呼び合おうね！」

　元気に手を振る花音さんを連れ、深瀬さんは足早にマンションを出ていった。

　残された私とモカは広いリビングにポツンと立つ。

（葵さん、無事に帰ってきてね）

　ピカピカのキッチンには調理器具がちゃんと用意されていた。

　他は段ボールだらけなのに、ここだけきちんと整えられている気がする。もしかして、葵さんが

私のために……？　お米もたくさんあるし、冷蔵庫には卵や野菜、お肉も入っていた。

　作ったのはオムライス。考えてみると、葵さん達には一度も出したことがなかったかも。

　熱々の卵にくるまれたオムライスを見ながら、これからここで葵さんと過ごす日々を思って自然

に気持ちが上向いてくるのが分かった。

「いい匂いだね」

　でき上がったオムライスを皿に盛り付けた直後、いつの間に帰ってきたのか、葵さんの声がリビ

275　　イジワルな吐息

ングに響いた。

「葵さん！　おかえりなさい！」

「ただいま、陽菜」

葵さんは、駆け寄った私の頰にそっと唇を押し当てる。

「今日が待ち遠しかった。それから……陽菜の誕生日に会いに行けなくてごめん」

誕生日である先週の一月五日、私はまだ九州にいた。葵さんは仕事もあるし東京に戻っていたのだけど、私が一人で過ごしたことを気にしているみたいだ。でも、彼は当日電話でお祝いしてくれたから十分嬉しかった。

「気にしないで。今こうして一緒にいられるから幸せだよ。ふふ……何か……優しいね」

「俺が優しいとおかしい？」

「そうじゃないけど……照れるよ」

下を向こうとすると、葵さんは顎に指をかけてニヤリと笑う。

「ふーん……陽菜でも照れるんだ」

「そりゃ私だって……んっ」

外気で冷やされた葵さんの唇が私のものに重なり、言葉を遮る。目を閉じるのも忘れてそのキスを受けた後、顔を離すと葵さんが聞いた。

「目を開けたままなのって、興奮する？」

「なっ……違うよ」

276

「なら閉じて」

両頬を挟まれ、再びゆっくり葵さんの顔が近付く。

私は今度こそ目を閉じて……その甘いキスを受けた。

オムライスを食べながら、葵さんは会社を正式に辞めることが決まったと私に告げた。

とはいえ、すぐに社長職から退くというわけではなく、まずは後任を決め、引き継ぎをきちんと済ませた後に……という形になるみたいだ。小雪さんとの縁談については、葵さん達の会社のゴタゴタを嫌った先方のご両親から「白紙に戻しましょう」と言ってきたらしい。

「でも、お母さんはそれで納得したの？」

「はは、騒いではいたけど、婚約の件は向こうの家が断ってきたからどうしようもないしね。俺の辞任に関しては、自分の用意した代わりの人材が使えないと分かったとたん、俺にすり寄ってきたんだよ。勝手だろ？　だからせめてもの情けで言ってやったんだ。深瀬を社長にすればいいんじゃないかって」

「えっ！」

駅で二人に会った時には聞かなかった話だから、私は驚きを隠せない。

でも葵さんは結構本気みたいで、水を少し飲むと真剣な表情で私を見た。

「深瀬は俺が今までやってきた仕事も全て把握してるしね。何より花音のためにもそれが一番いいんじゃないかと思ったんだ」

277　イジワルな吐息

「それ、深瀬さんには言ったの?」

「いや、でもこれは俺の最後の命令だから、逆らうのは許さない。戸倉にも承諾させてきた」

「……葵さん」

こんな言い方してるけど、深瀬さんが社長になるのに十分な力があるのを見越しての決断なんだと分かる。葵さんにとって深瀬さんは、長年一緒に生きてきた親友以上の人なのだから。

「葵さん、素直じゃないんだから。深瀬さんを心から信頼してのことなのに、わざとそんな言い方して……」

この人は、信頼して愛情を持っている人に対して天邪鬼になるんだろう。そう考えると、私より深瀬さんへの愛情の方がやや深いような気もしてくる。

「これからは、自分の会社を一から起こす方に集中するよ。簡単な道じゃないと思うけど」

彼の集めたコレクションを置く店を持つところから始めるようで、新しい商品の買い付けや得意先を作るための営業などは全部一人でやるらしい。

「でも新しいことをやるってワクワクするよね。きっと葵さんなら成功すると思う!」

テーブルに身を乗り出してそう言うと、葵さんはクスッと笑った。

「陽菜がいれば何でもできそうな気がする」

「うん。私……葵さんとずっと一緒にいるよ」

葵さんは長い腕を伸ばして私の髪をくしゃっと撫でながら微笑む。

「祖母だって一人で会社を作ったんだ……俺にだってきっと……」

278

「そうだね」

まだお会いしていない美智子さんは、今の葵さんを見て何て言うだろう。

私は彼女の期待した通りの女だっただろうか。

思えば美智子さんが私を見初めてくれたのがそもそもの始まり……恋のキューピッドは彼女だ。

私は葵さんのしなやかな指に触れながら、祖父のパートナーでもある美智子さんのことを思った。

それから数日後、綺麗な封筒に入った手紙が私達に届いた。差出人は美智子さんだった。

内容は私達を食事に招待したいというもので、そこに書かれていた招待場所を見て私は一気にテンションが上がる。

「この料亭って、政界の人とかも利用してる有名なところだ！　すごい！」

「声でかいよ」

「だって」

そこは、一生のうちに自分が足を踏み入れることなんてないと思っていたレベルの店なのだ。興奮して当然でしょう。

「で……それって、どこなの」

葵さんははしゃぐ私を見て呆れつつ、招待状を覗き込んだ。

「あー……小さい頃何回か行ったことあるな。子どもが美味しいと思うものはあんまりなくて、退屈だったのを覚えてるよ」

279　イジワルな吐息

「小さい頃……?」

こんな時、育った環境の違いをまざまざと感じる。

「日にち……って明後日じゃん。相変わらずあの人は気が早いなぁ」

「ふふ、私は全然かまわないよ。美智子さんにお会いするのを楽しみにしてたし」

私が嬉しそうにしているのを見て、葵さんも表情を和らげた。

「結局、俺はあの人の思惑通り陽菜を選んじゃったんだな……」

「どういう意味よ、それ。私じゃ不満だった? 後悔してる?」

私がずいっと顔を近付けると、チュッとキスされた。

「っ……も、もう!」

「はは、これが答え。陽菜じゃないと駄目だよ、俺は」

「……うん」

こうして私達は二日後に美智子さんと会うことになった。

(すごくお若い……これで八十歳超えなんて信じられない)

金箔の入った冷酒を飲みつつ、私は美智子さんを前に固まっていた。

美しい箸さばきでフグ刺しを食べる美智子さんの動作をじっと見つめる。

「葵がとても生き生きしていて、本当に驚いたわ」

食欲やお酒の強さもさることながら、肌のつやや表情の明るさも、若々しくて本当に驚いてしま

う。でもまとっているオーラはやはり只者ではない感じで、私は自分がまだまだひよっこなのを思い知った。

「葵、陽菜さんにもっと食べ物を勧めて差し上げなさい」

「あ、うん」

慌てて私の皿に食べ物を取ってくれる葵さんは、いつもとは別人。

（美智子さんの前だと、子どもみたいになるんだ……ちょっと可愛い）

「陽菜、何笑ってるんだよ」

「ううん。ふふ、美智子さんと会えてよかったなと思って」

「本当に……敬三さんが気を利かせてくれたおかげね」

隣にいる祖父を見てニコリと微笑む。私達を説得してくれた祖父は、美智子さんの傍でずっとニコニコしている。

「戸倉が余計なことを言ったみたいでごめんなさいね。あの子は私がデザイナーをしていた頃の愛弟子でね……悪気はなかったのよ」

「は、はい」

戸倉さんからは先日、私に直接謝罪のメールがあった。

心から尊敬している美智子さんが作った会社を守りたい、その一心だったと書かれていた。気持ちはすごく伝わってきたし、私も彼女を責める気持ちは全くない。戸倉さんの気持ちは理解したといういう内容のメールを返しておいた。

281　イジワルな吐息

「でも……葵が私の会社を継ぐために無理をしているのは見ていてつらかったから……このような形になって、本当によかったわ」

美智子さんはそう言うけれど、本心はどうなのか――

私も葵さんは実は今日までそこを気にしていた。

「あの……会社を継ぐ件について、本当によかったのでしょうか？」

私が口を開くと、葵さんも「うん」と言ってから続いた。

「あら、今さら何を言ってるの。私は葵に後継ぎになるよう強いたつもりは一度もないわよ？」

私達の顔を見比べながら、美智子さんは驚いたように目をぱちくりさせた。

「俺も気になってるんです。会社を捨てた俺に対して失望してるんじゃないかって……」

「もしかして……あなたに葵って名前をつけたのが私なのも知らないのかしら？」

ツンとした表情でそう言ってから、美智子さんは葵さんをじっと見つめた。

「ええ、そうよ。建前でそういう理由をつけて施設から引き取っただけ」

「そう……でしたっけ」

今度驚いてみせたのは、葵さんだ。

「え、そうだったんですか？」

「そう。葵の花言葉が私は大好きでね、それをあなたにつけたいと思ったの。実り多い美しい人に育ちなさい……っていう願いがこもっているのよ。赤ちゃんの頃の葵はそれはそれは天使のように可愛くてね……食べてしまいたいくらいだったわ」

282

昔を思い出して、美智子さんはうっとりと宙を見つめる。

「赤ちゃんの頃の葵さん……ふふっ、本当に可愛かったんでしょうね」

「ええ。陽菜さんには今度写真を見せるわね」

「本当ですか、楽しみです！」

美智子さんと顔を見合わせると、私達は葵さんの子ども時代を思って微笑み合った。

「そんな葵が、こうして可愛いパートナーを見つけてくれたのね。よかった……私にとって、これ以上の幸せはないわ……」

社長時代は結構な女帝として知られていたらしいけれど、今の美智子さんは穏やかに微笑む聖母のようだ。

葵さんは神妙な顔でその場に座り直し、美智子さんに向き合った。

「……あなたは俺の祖母であり母であり上司であり……そして恩人です。だから、今こうして話を聞くまではどこかであなたを裏切ったような気がしてました。それでも俺は陽菜を選ぼうと決心したんです……それくらい、陽菜は俺にとって大事な存在です」

「葵さん……」

彼が何より大切にしてきた美智子さんという存在の前で、私への愛情を語ってくれている。

胸がいっぱいになった。

美智子さんはにこりと笑って頷く。

「それでいいの、あなたにはずっとその決意を求めていたのだから。その代わり、陽菜さんを幸せ

283　イジワルな吐息

「にしなくては駄目よ」

「ええ、それは……もちろんです」

少し照れた表情をしながら、葵さんは私の方をチラリと見た。それに応えるように私も微笑んでみせる。

「葵さんの力になれるよう、私も頑張ります」

「私の孫は元気と笑顔だけは誰にも負けないんでね、きっと葵くんを強力にバックアップしてくれると思うよ」

祖父も嬉しそうに笑った。

こうして、私は美智子さんとの対面を果たし、心おきなく葵さんとの新しい生活を始めた──

春、桜の花がほころび始めた頃、私達に新展開があった。

葵さんの準備してきたアンティークショップが開店の日を迎えたのだ。当日は多くのお客様が入ってくれて、思った以上の売り上げを出すことができた。

この調子でいけば、少しずつ収入も上がっていきそう。

「結構バタバタしたけど、ようやく一段落だな……」

久しぶりに家でゆったりとコーヒーを飲む葵さんの表情はとても穏やかだ。窓の近くで寝ているモカも、そのゆるりとした空気を楽しんでいるみたい。

「葵さんは人を惹き付ける才能があるもん。大丈夫だと思ってた」

284

私は皿に載ったチョコを口に放り込むと、うんうん、と頷いた。

「そんなにおだてても何も出ないよ?」

「もう……たまには素直に喜んだらどうなのよ」

プンと怒ったフリをして見せると、葵さんはクスクスと笑った。

「この性格は生まれつきだから、直すのは難しいと思うよ」

「まぁ……そういうところも嫌いじゃないけど」

コーヒーを飲み干して、私はペロリと舌を出して笑って見せる。

「はは。陽菜がそうやって色々受け入れてくれるから、俺も気楽に自分を出せるよ」

「そう?」

「うん。だから……今日はちょっとそのお礼をしようかと思ってるんだ」

そう言って葵さんは椅子から立ち上がった。

飲み終えたカップを片付けながら、私に着替えるように言う。

「いい天気だし、外にランチしに行こう」

「え……あ、うん!」

葵さんなりに気を遣ってくれてるんだな……なんて、私は単純に嬉しくなった。

最近買った淡いグリーンのスカートを穿（は）いて、私は葵さんとランチデートにに出かけた。

彼は珈琲Potだけじゃなく、アンティーク雑貨を置いている喫茶店をチェックするのも怠（おこた）らな

285　イジワルな吐息

い。私の知らない美味しいお店もたくさん知っているのだ。

今回連れてきてくれたのは、海沿いのコテージのような喫茶店だった。

「潮風が気持ちいい……」

デッキ席に座り、注文を終えた私はそこからの景色に感動していた。

「陽菜とは一緒に海を見たことがなかったから」

「そういえば、そうだね」

波打ち際で遊ぶ親子の姿が幸せを象徴しているな、と思った。いつかあんなふうに私達の間にも子どもができるんだろうか……そんな未来を妄想してしまう。

ぼうっと景色を眺めている私に、葵さんが少し大きな声で言った。

「これからは、海でも山でも……一緒に色々なものを見に行こう」

「うん、そうだね」

視線を戻すと、葵さんは突然テーブルに小さくて四角い箱をスッと差し出した。

「あ……」

（こ、こういう場面……ドラマとかで見たことがある……）

私は緊張のあまり、そのケースを見つめたままじっと動きを止めてしまう。

「結婚って、営利目的のものとしか思えなかったけどさ……今は違う。この人と一生一緒にいたい——そういう気持ちになるから、するものなんだね」

葵さんは蓋を開けながら言った。

286

「う、うん……そ、そうなのか……な?」

彼の言葉の意味がちゃんと理解できなくて、私の返しはとんちんかんになってしまう。

「えっと、葵さん……それってつまり……」

「うん。つまり、俺は陽菜と一生一緒にいたいと思ってるってこと」

「……それって、プロポーズ?」

純粋にランチのお誘いだと思って呑気(のんき)にしていた私にとって、この状況はとんでもない驚きであ

り……幸せな瞬間だった。

「他に何があるの?」

「何も泣かなくても……」

「だ、だって……」

お店の人がチラチラと見ているのも気にせず私が泣いていると、葵さんはハンカチを出してくれ

た。それを受け取って涙を拭いても、まだ夢のようだと感じてしまう。

葵さんは呆れ顔をしながらも私の左手をとって、指輪を私の薬指にはめてくれた。

「はい、これで陽菜は一生俺のもの」

「もの……じゃないんだけど」

「いいの。俺だって一生陽菜のものなんだから」

そう言って葵さんはニコリと笑う。

その微笑みは夢でも幻でもなく……確かに私に向けられたものだった。

（私、葵さんと結婚するんだ……本当に一緒になれるんだ）

「ありがとう、葵さん。私……嬉しい」

薬指に光るダイヤを見つめる。その七色の輝きは、私達の幸せな未来を示しているようだ。

「よかった。婚約指輪は勝手に選んじゃったけど、結婚指輪は一緒に選びに行こう」

「うん……！」

運ばれてきた野菜たっぷりのロコモコ丼を食べてから、私達はマンションに戻るまでずっと手を繋いだままだった。

その後、私達はお世話になった人達にそれぞれ結婚の報告をした。

一足先に結婚式を済ませていた花音さんからは大げさなくらいの祝福を受けた。FORTUNEの新社長になった深瀬さんの働きぶりは上々のようだ。

祖父と美智子さんは静かに喜び、満面の笑みで、「結婚式の日取りが決まったら報告してね」と言ってくれた。彼らはそれから、豪華客船の長い旅に出かけた。

最後に報告したのは、珈琲Potのマスター。

自分の娘が巣立つみたいで嬉しいような悲しいような、と言って少し涙ぐんでくれ、私も一緒に泣いてしまった。

「皆に喜んでもらえてよかったなあ」

珈琲Potからの帰り道、人生の山を一つ越えた気がして、伸びをする。

これから式の準備をしたり、ますます大変になるのは分かってるけど……今はただ幸せな気持ち
に浸っていたい。

「そういえば、しばらく仕事仕事でデートもしてないな……陽菜成分が足りない」

隣にいた葵さんが呟く。

「陽菜成分って何?」

「俺の中にある陽菜の成分だよ。足りなくなると、仕事に支障が出るから問題なんだ」

結婚が決まってからというもの、彼は私に甘えてくれるようになった。嬉しいことなのだけど、

照れてしまう時もある。

「……じゃあ、今度お休みを取ってデートに行こうよ」

「いいよ。どこ行く?」

「そうだな……あ、ずっと保留になってた遊園地がいいな!」

「えっ!」

葵さんが高所恐怖症だと知りながら、私はあえて遊園地デートを申し出る。

予想通り彼の顔は少しひきつったけど、それでも意を決したように頷(うなず)いた。

「よし、分かった。遊園地に行こう」

「やった!」

「その代わり……今日は俺の好きにさせてもらっていい?」

私の手をギュッと握り、葵さんがニヤリと笑う。

289　イジワルな吐息

「いいけど……何する気？」

「んー、別に難しいことじゃないよ」

こうして家に戻った私は、スーツ姿にさせられた。

葵さんは、こういう秘書っぽいスタイルがすごく好きらしいのだ。

「タイトスカートとか、眼鏡とかに萌えるの？」

彼の付き人のようなことをしている時にこうした格好をしている私を見て、いいなと思うようになったという。

「んー……というよりは、この辺のラインが好き」

言いながらスッと腰からお尻にかけてのラインをなぞられ、ビクリとなる。

「ブラウスが胸を強調して見せるのもいいよな」

普通サイズの胸だと思うけど、ピッチリしたタイプのブラウスだと確かに胸元のボタンが少しきつい。それがいいらしく、ボタンを外し……そこから手を差し入れた。

「ちょ、ちょっと待って……」

「駄目。今日は俺の言いなりになる約束なんだから」

胸元をはだけさせた状態で首筋を吸われ、その瞬間、体の奥が疼いた。

「……っ」

葵さんとはもう数え切れないほど体を重ねてきたのに、いつも新鮮な刺激があって驚く。

290

葵さんは私のブラウスのボタンを全て外すと、私をベッドに横たえ、両手首を頭上で固定した。

「着衣のままっていうのも、いいよね」

私の顔をまじまじと見た後、ニヤリと笑う。その美しい微笑みにゾクッと興奮してしまう。

「いつもとはちょっと違う感じ方してみる?」

「えっ!」

ブラのカップを上にずり上げ、軽く胸を揉むと、私の弱いポイントにキスをしていく。

「ふっ……あっ……」

一度開発された場所はもう彼の息が触れるだけでもピリッとするくらい感じてしまう。

「相変わらずエッチだな……陽菜は」

指で乳首の先端を押され、その刺激に耐えている間に耳も甘噛みされる。彼から受ける攻めに全てビクビクと反応してしまい、秘所からジワッと蜜が広がるのが分かった。

「せっかく綺麗なランジェリーなのに……こんなに汚して」

「あぁんっ」

濡れそぼったそこをショーツの上から人差し指でなぞられると、快感で足がガクガクしてくる。腕を押さえ付けられた私は抵抗することもできず、ただ体をよじって絶え間なく送られる愛撫の刺激に耐えた。

「こういう反応すごく嬉しいんだよね。俺だけが陽菜をこんなに乱すことができるんだって思う

と……最高に嬉しい。もっと攻めたくなる」

291　イジワルな吐息

「え……あのっ?」

葵さんは私をベッドから下ろして壁際に手をついて立たせると、スカートをまくり上げる。

「あ、葵さん?」

「バックからって今までなかったっけ」

「ないよ。しかも服を着たままとか……」

（何かすごくいやらしいプレイみたい……）

戸惑う心とは裏腹に体はさっきより熱くなっていて、どんどん蜜が溢れる。太ももにそれが垂れてくる。

「愛撫とかほとんど必要ないね……もうぐっしょり」

「やだ、言わないで……ぁん!」

潤んだ音が部屋に響き、そのまま後ろから深く貫かれる。声も出ないほどの刺激に背が反り返った。

「んっ……あんっ、あんっ」

手のひらを壁についたまままた続けに攻められ、はしたなく声を上げてしまう。

「もっと声出しなよ」

「ん……やぁ」

葵さんの大きな手が後ろから回ってきて私の胸を掴み、ぐにぐにと揉んだ。何度も彼の熱いもので奥を突き上げられ、身も心も支配されていくのが分かった。

292

（あと少しでイキそう……葵さん……）

後ろにいる葵さんの顔が見たくて振り返ると、余裕の表情で私を見つめていた。

「ごめん、でもこんなんじゃ俺はイかないし……陽菜には、まだまだ付き合ってもらわないと」

「え、でも……あっ」

ズンッと最奥を深く突かれた瞬間、私はイッてしまった。

ぐったりした私の体を抱き寄せ、葵さんは優しく頬にキスをしてくれる。

「正直、陽菜のイくところを見る時が一番感じる」

「な、何それ」

「だから何度もイかせないと、俺もイけないってわけ」

だけど、私が疲れてしまっているのを見て、葵さんはベッドで少し休もうと言ってくれた。

「葵さんって、体力あるよね」

衣服を全部脱いで裸になると、私達はベッドの上に横たわった。

スプリングが体を押し返し、今達したばかりの余韻が体に響く。

「体力もそうだけど、陽菜に対する気持ちが大きすぎるんじゃないかな」

「それって……すごーく好きってこと？」

改めて口に出して聞くと、葵さんは少し照れたように目線を逸らす。

「さあ？　それは想像に任せるよ」

「ずるい、ちゃんと口で言ってよ。葵さんだって言ってくれなきゃ分からないって言ったじゃ

293　イジワルな吐息

ない」

彼の顔をぐいっと自分の方へ向け、その目を見つめる。すると葵さんは、困ったように微笑んだ。

「言葉とセックス……どっちの方が思いが伝わる？」

「え、そ……それは……どっちもだよ」

言葉のないセックスも寂しいし、言葉だけでセックスがないのも寂しい。

以前は気持ちを伝える言葉の方を重要視してたけど、今は体の重なりだってとても大事なんだと感じている。

葵さんは私の耳を軽くさすりながら、そっと口を近付けた。

「じゃ、俺はそのフルコースを陽菜にあげるよ」

「フ、フルコース？」

「言葉とセックス……両方。達するのは一瞬だろうけど、ずっと……俺達が共に生きている限り……触れ合っていたいよ」

そう言いながら、彼は耳を優しく食む。

ピクリと肩が反応し、次に送られる刺激を待って期待が膨らむ。

「そろそろ、いい？」

「え……もう？」

ベッドの上に仰向けになると、葵さんは自分の両手を私の指に絡ませた。彼の大きな手が私の手を包み込んでいる。それだけで心は大きな安堵感に包まれた。

294

「今度はちゃんと恋人っぽくしようか」

甘く響く葵さんの声と共に、柔らかい唇が額や鼻に触れていく。

（心地いい……気持ちいい）

海辺の喫茶店でプロポーズされた時、潮風に吹かれながら、同じように心地よく思っていた気がする。

私は唇に下りたキスを逃さないように顔を持ち上げた。唇が深く重なり、お互い自然に口を開いて舌を絡め合う。

「は……ぁ」

ゆったり流れる時間の中で交わす、優しいキス。眠りに誘われるほどスローなテンポで繰り返され、激しい交わりとは違う、じんわりと染み込むような愛を感じた。

「陽菜、愛してる……心から愛してるよ」

キスの合間に囁かれたその言葉は、今までのどの愛撫よりも私を大きな喜びで満たす。

「葵さん、私も愛してる。ずっと……ずっと愛してる」

「うん、ずっとね」

再び深くキスを交わしながら、ごく自然に体を繋げた。私の頭を抱えるようにして、葵さんは慎重に中に進んでくる。

「は……ぁ」

一度狭くなった道が再び押し広げられ、私はそれを抵抗なく受け止めた。

295　イジワルな吐息

「陽菜の中、すごく温かいよ」

「ん、葵さんのも……熱いよ、すごく」

感じ合うところを互いに確認していく。

「どこがいい?」

「ん、そこ……気持ちいい。葵さんは?」

「俺はどこでもいい。っていうか……もう動きたい」

葵さんが降参したみたいに言うから、思わず笑ってしまう。

私はこくりと頷き、彼がもっと入ってきやすいように足を背中に絡めた。

「積極的だね。どこで知ったの、そんなの」

「えっと……あ、ホテルのＡＶでこういうのしてた」

「……ちゃっかり見てたんじゃん」

ふふっと笑うと、葵さんは私の肩を固定するように押さえ込み、そのまま腰を動かし始めた。

中にぴったりと入っていた彼のものでこすられるたび、刺激が大きくなる。

「あ……そこ、気持ちいい」

「ここ? じゃあ集中して攻めるから……一緒に」

「ん、うん……はぁん」

こつん、こつんと一番奥に当たる感覚があって、そこにどんどん熱が集まっていくのが分かった。

「陽菜……陽菜……!」

296

「葵さ……ん」

私がギュッと彼にしがみつくと同時に、葵さんも動きを止め……私の中へ情熱の全てを注ぎ込んだ。

上りつめた後、互いにしっとり汗ばんだ体を優しく抱きしめ合った。

肩が軽く上下しているのを見て、葵さんだって冷静なわけじゃないんだと分かる。

（幸せ……言葉とセックスの両方って……こういうことだったんだ）

たっぷりと愛された心と体は、共に充足感でいっぱいだ。

私は葵さんの肩に頭を乗せ、軽く目を閉じた。

その時……

「ミァ〜〜〜〜〜」

ベッドの下で、モカが恨めしげな声を上げた。

それを聞いて、私達はクスクスと笑い合う。

「私達があんまり仲よくしてると、最近モカがすねるんだよね」

「そうだな、モカは家族だけど……こういう時は仲間に入れてあげられないからなぁ」

「うん……だからね、もう一匹飼ったらどうかと思って」

そう提案すると、葵さんはいいねとすぐ乗ってくれた。

「モカにもパートナーが必要かもね」

「うん」

297　イジワルな吐息

「まぁ、俺達の間にももう一人できるかもしれないし……そうすると、賑やかになるな」

「う、うん。そうだね」

ひ孫ができるのを心待ちにしている、美智子さんと祖父の顔が浮かぶ。

家族が増えるのはまだ先だろうけど……きっとその日は、皆が笑顔になれる幸せな瞬間なんだろうなと想像する。

「でも、私はその前に葵さんともっと二人きりの時間を味わっていたいな！」

葵さんの唇にチュッとキスをしたら、彼は驚いたように私を見た。そしてすぐに表情を崩すと、苦笑しながら私の頭を撫でる。

「全く……陽菜にはかなわないよ」

「葵さん、大好き」

顔を寄せ、優しいキスを交わし、私達は愛しさを確認するように再び体を重ね合う。

私は彼の激しくも優しい愛を受けながら、幸せの音を聞いたような気がした——

エタニティ文庫

装丁イラスト／兼守美行

エタニティ文庫・赤
アフタヌーンティー
伊東悠香

初恋の人が忘れられず、恋人いない歴を更新中の千紗都(ちさと)。そんなある日やってきた新しい上司。王子様のように素敵なその男性は、なんと初恋の彼だった!? どういうわけか大胆なアプローチをしてくる彼に、千紗都はドキドキしっぱなし。さらに彼は、あるきっかけで豹変してしまい――? 恋愛初心者なOLに訪れた、甘いラブ・ロマンス！

装丁イラスト／ジョノハラ

エタニティ文庫・赤
恋の舞台はお屋敷で
伊東悠香

セクハラ上司に反発して、会社を辞めた由良(ゆら)。ヤケ酒していたらナンパされ、困っていたところを助けてくれたのは、冷たいけれど超美形な男性！ だけど彼は名前も告げずに消えてしまい……。そして後日、由良に住み込みメイドの仕事が舞い込む。屋敷に現れたのは、なんとあの時の彼で!? ワガママなご主人様とポジティブな専属メイドの不器用な恋物語。

※エタニティブックスは大人の女性のための恋愛小説レーベルです。ロゴマークの色で性描写の有無を判断することができます(赤・一定以上の性描写あり、ロゼ・性描写あり、白・性描写なし)。

詳しくは公式サイトにてご確認ください。
http://www.eternity-books.com/

携帯サイトはこちらから！

エタニティ文庫

エタニティ文庫・赤

はじめての恋ではないけれど　伊東悠香
装丁イラスト／カヤナギ

可愛がっていた後輩に彼氏を奪われた奈々。傷ついた彼女がすがりついたのは、クールな上司・樋口だった。約束したのは、大人の関係。体だけの割り切った付き合いのはずだったのに、お互いに惹かれていって……。恋に傷ついたふたりの、大人のラブストーリー。

エタニティ文庫・赤

エスプレッソとバニラ　伊東悠香
装丁イラスト／カヤナギ

派遣OLの桐原芽衣は、上司の久保真太郎にこってりしぼられる毎日。今日もひとりで残業をしていたら、いきなりやって来た彼に突然抱きしめられて——!?　普段はエスプレッソみたいに苦いけれど、ふたりきりの時はバニラみたいに甘い彼とのラブストーリー！

エタニティ文庫・赤

課長が私を好きなんて！　伊東悠香
装丁イラスト／カヤナギ

会社の帰り道、突然上司から告白された美羽。お堅くて、ちょっと苦手な課長がずっと私のことを好きだったなんて！　盛り上がる美羽の気持ちとは裏腹に、課長の恋はもどかしいほどスローテンポで……。純情100％、大人のピュアラブストーリー。

※エタニティブックスは大人の女性のための恋愛小説レーベルです。ロゴマークの色で性描写の有無を判断することができます（赤・一定以上の性描写あり、ロゼ・性描写あり、白・性描写なし）。

詳しくは公式サイトにてご確認ください。
http://www.eternity-books.com/

携帯サイトはこちらから！

~大人のための恋愛小説レーベル~

ETERNITY
エタニティブックス

エタニティブックス・赤 　　　　　　　　　　槇原まき
失恋する方法、おしえてください
装丁イラスト／アキハル。

幼馴染で超人気のイケメン俳優・啓に片想い中のひなみ。けれど、この恋、どう考えても叶わない。ならば、すっぱり振ってもらって、別の恋を探そう！　そう思ったひなみだけど……失恋するはずが一転！　なんと、彼と付き合うことに⁉　しかも……同棲しようって⁉　有名芸能人との、ナイショであま～いラブきゅん生活！

エタニティブックス・赤 　　　　　　　　　　流月るる
君のすべては僕のもの
装丁イラスト／芦原モカ

二十歳の誕生日に、十歳年上の幼馴染・駿と婚約した結愛。彼女にとって駿は昔から憧れの存在で、妻になれる日を心待ちにしていた。そして、念願叶って二人での生活が始まると、駿は蕩けるほどの甘さで結愛を愛してくれるように。しかし、そんな幸せな彼女の前に、結愛たちの結婚には裏がある、と告げる謎の男が現れて……？

エタニティブックス・赤 　　　　　　　　　　有允ひろみ
不埒な恋愛カウンセラー
装丁イラスト／浅島ヨシユキ

素敵な恋愛を夢見つつも、男性が苦手な衣織。ある日、高校の同窓会に参加したところ、初恋の彼・風太郎と再会した。そしてひょんなことから、イケメン恋愛カウンセラーとして有名になった彼にカウンセリングしてもらうことに！　その内容は彼との「疑似恋愛」。甘いキスに蕩ける愛撫と、密着度はエスカレートする一方で――⁉

※エタニティブックスは大人の女性のための恋愛小説レーベルです。ロゴマークの色で性描写の有無を判断することができます（赤・一定以上の性描写あり、ロゼ・性描写あり、白・性描写なし）。

詳しくは公式サイトにてご確認ください。
http://www.eternity-books.com/

携帯サイトはこちらから！

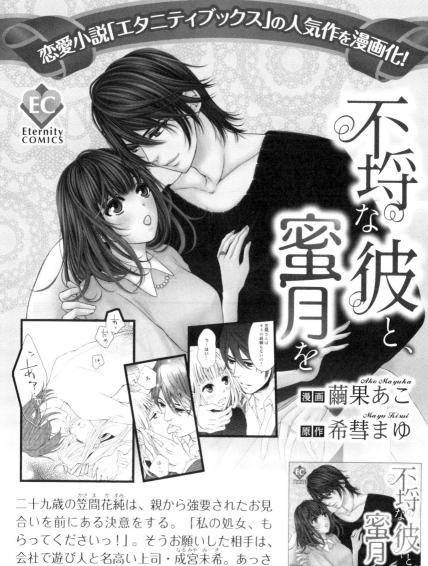

恋愛小説「エタニティブックス」の人気作を漫画化！

不埒な彼と、蜜宵を

漫画　繭果あこ
原作　希彗まゆ

二十九歳の笠間花純は、親から強要されたお見合いを前にある決意をする。「私の処女、もらってくださいっ！」。そうお願いした相手は、会社で遊び人と名高い上司・成宮未希。あっさり了承してくれた彼と無事に初Hを済ませた数日後……お見合いの席にやってきたのは、なんと成宮だった！　しかもその場で婚姻届を書かされ、新婚生活が始まって…!?

B6判　定価：640円＋税　　ISBN978-4-434-21996-2